尋找繆思的歌聲

陳煒舜◎著

你燃燒的聲音在遠方凝結，
彷彿晚霞在海外凝入黑夜，
卻不知從何處，我難明奧妙，
突然湧來了響亮的珍珠之潮。

<div align="right">

——阿法納西·費特

</div>

知名音樂文化工作者
潘迪華女士序

　　今年四月間，香港中文大學轉來了煒舜所撰寫關於我的一篇文章〈她的夢，她的路〉，令我很是振奮。想不到竟然有年輕人願意關注和分享我的心路歷程。隨後，他寄給我已經出版的詩集《話梅》。說真的，《話梅》的確令我心靈一亮。

　　幾次和煒舜在長途電話中聊天，感染到他那活潑開朗、時代氣息濃厚的性格，絕對不會想到，他對老上海三、四〇年代的時代曲的喜愛會是那麼深。他告訴我正在整理新書的文稿，希望我寫幾行小序。當時在電話中，毫無考慮，一口應允。當書稿寄來，才讀了幾篇，已覺得真是不同凡響。如此淵博的文學修為，頓感自己才疏學淺，還是請辭吧！結果經過一次一百一十二分鐘的長途電話傾談，我覺得，雖然我們年齡相差了幾乎半個世紀，言談之間卻非常投契，尤其是對於音樂，彼此都有相同的抱負和理想。煒舜給了我莫大的喜悅和啟示。好吧，就讓我們在音樂道路上隨緣隨筆吧！

　　《尋找繆思的歌聲》濃縮了中外古今非常珍貴的音樂資料，字裡行間的真誠、秀麗的詞藻滲透著煒舜的多才，也顯露

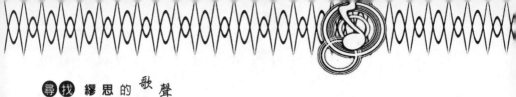

出他在語文方面的博學。最令我欣賞的是，他對音樂投入，觸覺敏銳，簡直不能相信在今日文壇上竟有如此出眾的年輕人。就拿流行音樂來說吧，此書記載了中國流行曲的一些史實，回顧了我們流行音樂的道路，那是我們音樂文化的重要根源之一。煒舜在書中提及「流行音樂逐漸失落了民族的基調」，真是觸動了我的神經，很有共鳴。由此可見，他早已留意到，現今社會雖然在各方面看來都很有進步，偏偏文藝創作的水平卻是倒退了。這些年來，流行音樂中的民族意識確實越來越薄弱。隨著時代不斷的改變，當年（1930-1940）上海在興盛繁華中產生的國語時代曲精髓，眼看將會漸漸被遺忘了……

縱觀全書，豐富的內容很是吸引。它是否會使今天的音樂掀起漣漪，或者為昔日的音樂延綿光芒？這已經不重要。重要的是，它與我們分享了人類豐富的音樂知識和優良的音樂傳統。希望此書能夠啓迪年青人，讓他們編織出美好的旋律和美麗的理想。

煒舜將是文壇一顆閃亮的星星，願他把這光芒照耀到每一個角落，永遠發光發亮。

潘迪華

二〇〇五年五月十一日　香港

上海歌劇院前院長、著名男高音歌唱家
施鴻鄂先生來函

煒舜姪：

　　大作《尋找繆思的歌聲》及《大公報》所載〈黎明皎皎，薔薇處處〉樣報均已收到。

　　多年不見，你已成長成材，並在文學上有所建樹，眞爲你高興。特別令我驚奇的是，一個文學家竟對音樂如此熟悉，掌握如此多的音樂資料，對語言的涉獵也如此廣泛，實是難能可貴！

　　音樂是能夠淨化人的靈魂、撫慰人們心靈的藝術。她的震撼力也是無與倫比的。我和你朱阿姨畢生致力於正確詮釋音樂作品，並將其傳達予人們，感染他們，鼓舞他們，不敢說有多大成就，但求盡力盡心。音樂家們的故事會有助於理解他們的作品，更有助理解人生。你所表達的許多見解，都會對人們產生這種作用，特別在日益商品化、市場化的今天，對喚起人們對於藝術眞諦的了解、探索、追求是非常有益的。

祝賀你，並盼你在各方面有更大的成就和建樹！

　　順頌
春安

<div align="right">

鴻鄂

二〇〇五年四月十二日　上海

</div>

佛光人文社會學院校長
趙寧先生序

　　加油啊！煒舜，加油！

　　世界好大，人類好渺小。在人生短短數十寒暑的喜怒哀樂、悲歡離合裡，能夠挪出一點時間，付出一點心血，用文字與紅塵結緣，和十方大眾分享或分擔知識、資訊或者感覺，真是一大快事。

　　Service to others is the rent we pay, for the privilege of living on the planet. 區區在下不是文學系畢業，也沒有受過科班的寫作訓練，但寫作已經成為我生活的一部分，而且樂此不疲，還沒有退休的打算。因為負笈留美時在波士頓打工，早上十時開工，晚上十時下工，寫了第一本書《趙寧留美記》，我才頓悟到：服務，原來是我們在人間結廬暫住，所必須付出的房租。不管是家長（趙府家長），隊長（臺師大教職員籃球隊長），還是校長（佛光校長），其實工作的本質一樣，都是茶房，以服務為目的。

　　緣起緣滅，由不得自己。到礁溪任職，能夠結識全校最年輕的陳煒舜教授，又可以逐篇拜讀他的大作，是在佛光人文社

會學院服務中非常快樂的一件事。我總覺得筆耕與打球十分的類似，不但要有沸騰的熱情、冷靜的頭腦，還一定要有紮實的基本動作。陳博士的白話文、文言文都是信手拈來，筆隨心到，行雲流水，毫無掛礙；又在本校負責許多英文的課程，這些背景打造了他可以氣吞古今、悠遊東西的堅實基礎。如果不寫作，是對不起自己，也對不起讀者的。

　　南澳，是一個在蘇花公路起點的小漁村，幾乎全部居民都是泰雅族原住民。我發起了一個小小的寫作班，每週四晚去做寫作義工，教可愛活潑的孩子們寫作。陳博士二話不說的加入，在結業的時候，我好想抱抱他大聲地說一句謝謝，但是因為生性拘謹，並沒有這樣做。此刻既然我有筆在手，就來回憶一下往事，補道一聲謝吧。

　　尋找繆思的歌聲，橫遍十方，豎窮三際。從茉莉花到杜蘭朵，黎錦光到鄧麗君，隋煬帝到噶瑪蘭。煒舜博士的文字幻化成音符，在我們的耳際和心海悠揚響起，不但勾起童年的回憶，更讓想像裝上音樂的翅膀飛越煩惱的藩籬，邁向文學的天地。晚霞、梭羅河、相思河畔、Danny Boy、Ol' Man River、Moon River、Morning Has Broken，邊唱邊讀，邊讀邊唱。Nicholas（煒舜博士的洋名）用學術的素養，穿針引線，妙筆生花，織就了一襲歌曲文藝的彩衣。有幸先睹為快，真是人生一大樂事。書中的〈慶春澤〉、〈八駿詠〉、〈春申偶懷〉等創作令人驚豔，吟之，唱之，舞之，蹈之，不亦樂乎！這冊還未付梓的冊子，陪我到馬來西亞的沙巴，又陪我回來。

臨筆踟躕，想寫一些感想心得，又覺得千言萬語。說唱寫三難，只有拼湊幾句雜感，對我佛光的同仁，豎起大拇指說一聲「好棒」之外，還要做一名啦啦隊，希望煒舜博士在藝文、音樂和學術的大道上，鍥而不捨，笑口常開，勇往直前。我們會忠實的跟在後頭大吼：「加油啊！煒舜，加油！」

趙寧

二〇〇六年三月九日

宜蘭礁溪佛光人文社會學院

目錄

> 我的靈魂是一張琴
> 被看不見的手指彈撥
>
> ——尼采

整夜不歌　　　　　　　　　　　　　97
小鳥們在向我歌唱
唱出它們的顏色

　　　　　　　　　　　　　——希梅內斯

　　　　　提起華人cabaret歌手，第一個想起的肯定是潘迪華。

　　　她當年的嬌媚是一張無瑕的白紙，現在的滄桑卻是一本傳奇的日記……

　　鄧麗君時代，人們有著很簡單的愛情邏輯：戀愛是快樂的，失戀是苦澀的。

　　　　　而王菲時代，人們才陡然發現：戀愛也許是互相折磨，

　　　　　　　　　　　　　　失戀反會是一種解脫……

　　　　寂寞的城中，梁弘志靜觀默想，分享著臺灣一個又一個的抉擇。

　　　　獅子山下，黃霑揮筆疾書，了卻香港一筆又一筆的心債……

　　　在如歌褪變的創作旅程中，希望裂變的焦慮症並沒有如黃葉般遠飛無蹤，

　　　　　　卻順著林夕的指端開出了一路芬芳而憔悴的薔薇……

　　　　　　　我在想，當鄧麗君離開的那一刹那，

　　她的靈魂會迸發出一萬條和暖的光條，每一條都沾惹著花瓣狀的音符……

31.皇冠上圓潤的東珠　　　　　　　193

> 蒙古人單純，他們的音樂如成吉思汗鵰弓上待發的羽箭。
>
> 滿洲人深刻，他們的音樂像努爾哈齊皇冠上圓潤的東珠……

32.在海市蜃樓背後　　　　　　　197

> 悲莫悲兮生別離，樂莫樂兮新相知。逐水草而居的生活，
>
> 意味著穆如春風的邂逅之悅，也預示著生離死別的痛苦……

33.七重紗內的真實　　　　　　　203

> 古老的希伯來語言、古老的猶太調式，飽蘸著一種原始而雄健的力量。
>
> 生命就隨著疾勁的舞步而延續著……

34.噶瑪蘭啊，噶瑪蘭　　　　　　209

> 從那富於韌力的聲線中，人們可以觸碰到原住民篳路藍褸的氣魄、
>
> 憨厚可掬的微笑和百折不撓的生命力……

35.他鄉故國　　　　　　　215

> 《花樣年華》中，周慕雲從香港來到南洋，銀幕上出現了幾棵椰子樹。
>
> 與椰子樹相伴而來的，是那首〈梭羅河〉……

我的靈魂是一張琴
被看不見的手指彈撥

<div align="right">——尼采</div>

*1.*那個百合花盛開的黃昏

Beniamino Gigli 柔軟而文雅的中強音，
把那份背景離鄉的感傷緩緩鏤刻成雷卡納提手風琴上精緻的
百合花紋……

雲棟煬金、水簾滾碧、殘陽迤邐瓊樓
神宇鐘鳴、翩躚一帶沙鷗
三千橋影波心漾、月長盈、鎮日沉浮
漫窮盽。不盡層欄、何處清謳

雙雙蘭棹琉璃碎、各坐敲琴鍵、立唱弓舟
叩玉拋珠、潄澎皆動吟愁
鶯聲鴿信俱寥落、茜荷衣、風滿橋頭
晚晴收。幾許韶華、都逐回溝

——調寄〈慶春澤〉

　　德國德萊斯頓劇院。剛演完《拉美摩爾的露琪亞》（*Lucia di Lamermoor*）的第一幕，吉里（Beniamino Gigli）正在後臺的房間中小憩。他手上拿著從義大利發來的電報：母親去世了。幾分鐘後，吉里重登舞臺，唱起第二幕中著名的〈你向上帝展開了雙翼，美麗可愛的靈魂〉（Tu che a Dio schiudesti l'ali, o bell'alma innamorata）。歌聲如此甜美而傷懷，不知就裡的人們報以熱烈的掌聲。在感謝觀眾的時候，吉里毫無掩飾地哭泣了⋯⋯董尼采第（Gaetano Donizetti）這首詠嘆調契合了歌手當時的心情，而另一首流行歌曲〈陌生的土地〉（Terra Straniera），則契合了吉里當時的環境：

> 陌生的土地，我是多麼的惆悵
>
> 當我們揮手，我卻不知原因
>
> 你給我一吻，然後就遠走他方
>
> 但直到如今，不再想念你，我願坦承
>
> 再也記不起那雙美麗眸子
>
> 充滿了無限溫暖，無限光明
>
> 我已經忘記你長長的金絲
>
> 婉曲唇線曾牽動我的心靈
>
> 我日日夜夜夢回故鄉小屋
>
> 年老的母親永遠期盼著我
>
> 我多愛我的母親，我的國土
>
> 愛情就像心中燃燒的烈火⋯⋯

同樣由吉里演繹，柔軟而文雅的中強音，把那份背景離鄉的感傷緩緩鏤刻成雷卡納提（Recanati）手風琴上精緻的百合花紋。

說提起濱海小鎮雷卡納提，人們馬上想到的是萊奧巴爾迪（Giacomo Leopardi）。子然在山頭向地平線眺望，那位孤獨的、患有小兒麻痺症的天才詩人，從超然的寧謐裡聽見了無垠的聲音。他的思想之舟於焉遇溺。而人們往往不記得，這方土壤同樣是一百年後吉里的搖籃。與世家子弟萊奧巴爾迪相反，吉里誕生於貧窮的鞋匠之家。也與萊奧巴爾迪相反，這位樸素的、豐碩的天才歌手，把天堂裡超然的寧謐轉化為醉人的樂音，人們的心靈於焉遇溺。

一九一四年，卡羅素（Enrico Caruso）正在美國度過事業的顛峰期。失去了首席男高音的義大利，悵悵惶惶地尋覓著慰藉。當此之時，年方二十四、剛從羅馬音樂專科學校畢業的吉里，贏得了帕爾瑪國際大賽。評判們老懷安慰地宣布：「我們終於找到了男高音！」春秋六易，吉里循著卡羅素的步伐，在紐約大都會歌劇院初次啼聲，飾演博伊托（Arrigo Boito）歌劇《梅菲斯特》（Mefistofele）中的浮士德。三十四次的謝幕掌聲，奠定了吉里個人的國際聲望。而來自卡羅素的親筆賀函，則象徵著義大利男高音薪火相傳的「樂統」。次年，卡羅素不幸去世，吉里便理所當然成為了接班人。自命為「人民歌手」的他，無論演出還是灌錄唱片，都注意大量增入民眾喜愛的作品。四十多年的演藝生涯中，吉里專擅的曲目遍及歌劇、藝術

歌曲、流行歌曲。在〈學唱入門〉（Introductory Lesson）一文中，吉里歸納、強調了古代美聲學派傳統的六大要素。但和卡羅素一樣，他完美的嗓音非但來自技術的調控；發諸內心的深刻感會，才是完美之源泉。卡羅素是維納斯手心飛出的白鴿，爛漫、亮麗；吉里是彌涅瓦肩上沉思的貓頭鷹，靈動、素靜。

男中音戈比（Tito Gobbi）回憶吉里說：「當他打開那奇蹟般的歌喉開始詠唱，即使沒有受過任何特殊訓練的人也會知道：展現在他們面前的，是上帝一份最偉大的禮物。」然而，吉里卻樸素如故。好萊塢一部 *Great Caruso*，把卡羅素昇華為一個傳奇。吉里沒有卡羅素一樣傳奇的故事，沒有科萊里（Franco Corelli）那連卡拉絲（Maria Callas）都妒忌的面龐，更沒有帕華洛帝（Luciano Pavarotti）身後如影相隨的精密錄音器材、耀眼的數碼錄相機和無孔不入的狗仔隊。但是，吉里一樣不朽：因為在卡羅素之後，他向世人呈示了另一個義大利。大半個世紀過後，當一面通過砂石般的錄音去想像卡羅素的偉大，一面不斷拂拭帕華洛帝歌聲中的鐳射彩暈以重構義大利的記憶，我們慶幸：至少還有吉里——儘管他的錄音和真聲據說相去不可以道里計。

每當聆聽吉里的唱片，就回想起一次威尼斯之旅。那個黃昏，太陽把熔化了的液汁注入每一堵華麗而殘損的牆壁。建築與建築之間是徑復的運河，略帶草腥的流水，漂染著天空中藍白相雜的顏色。不時有餐廳侍應走過，送來淡淡的肉醬、蘑菇和乳酪味，俊朗而似笑非笑的嘴角，牽引了流水的每個細緻的

波浪。拱橋合抱著倒影，在河面浮沉出千萬個滿月。而狹窄僻靜的岸上，行人疏落，鴿子或飛或止……這時，遠處的虛寂中依約有一陣激昂的空氣鼓盪而來，教人屏息。

俄頃，一艘貢多拉滿載著歌聲，從橋下迤邐而過。於是，行人、白鴿、流水、陽光，都停止了。只有船夫的櫓和歌手的曲調，穿破一派寧靜，證明著時間的存在。歌手佇立船頭，樸素，豐碩，他的歌聲明明是黃金般閃亮的，卻又在河水的照映中帶著一絲溫柔的銀色。在橋頭入神良久，那一絲銀色漸漸幻化作茱麗葉窗欄上濡著月露的百合花。當涼涼的夜風把幻象吹散，我發現自己正在返回旅館的途中。隨意於路旁老太太的花店買下一束百合，並問及百合在義大利語的說法。老太太微笑著回答道：「Gigli 。」

<div align="right">2004.06.05.</div>

2.閒話韓德爾

〈水上音樂〉是韓德爾最成功的作品之一。如朝日斜照華梁
的序曲、似流水汩汩而出的快板、優雅可親的詠嘆調、活潑
動人的布萊舞、矜慎自守的緩板……

　　即使不是古典樂迷，看過電影 *Farinelli*，聽過莎拉布萊
曼（Sarah Brightman）、Charlotte Church 的演唱，對韓德爾
（G. F. Händel）的詠嘆調〈讓我哭泣吧〉（Lascia ch'io pianga）
應不會陌生。女高音、閹人歌手華縟多姿的嗓音，把悲愁而聖
潔的情懷發揮得淋漓盡致，像祭壇聖女縹緲的白衣。歷史上，
Farinelli 固確有其人，但此曲卻非韓德爾特為這位閹人歌手而
作。"Farinelli" 一詞來自義大利語 "farina" ——粉末。粉末
曾塗在 Farinelli 的臉上、海頓的臉上、莫札特的臉上、卡尼奧
的臉上。一層厚厚的白色，向著萬千觀眾笑，也藏起了內心的
自尊和痛苦。

　　韓德爾的年代，是王侯視音樂家如倡優的年代。羅曼·羅蘭（Romain Rolland）是這樣描繪韓德爾的：「他被稱爲『大熊』，肩膀寬闊，身材肥胖……走起路來兩腿張開，左右搖擺，挺著胸，頭向後仰起，頂著大號假髮，濃密的鬢髮垂在肩上。臉長如馬，到了晚年卻變成牛臉。」以貌取之，就不是那種摧眉折腰的人。而事實也果然如此。據說，每當有不速之客登門造訪，韓德爾就會把自己關在房間裡大快朵頤，直到訪客離去。古往今來，這類人是注定命途多舛的。可是，言辭犀利、處事直率而樹敵甚多的韓德爾卻成功了。在世時，他於英國宮廷中獲得聖徒一般的地位，去世多年後，貝多芬（Ludwig van Beethoven）猶譽之爲「眞理之所在」。比起老巴赫（J. S. Bach）的生前無聞、韋發第（A. Vivaldi）的身後寂寞，恃才傲物的韓德爾太幸運了。

　　不過幸運並非偶然，韓德爾同樣有謙遜體貼的一面。他對已故的蒲塞爾（H. Purcell）、比自己年幼二十六天的巴赫表示過眞摯的敬意，也曾在清晨親自登門拜訪友人，只爲請教一個英文單詞的用法。寫作歌劇時，常常因著人聲的局限作出必要的遷就，贏得歌手的愛戴。韓德爾的數十部歌劇、清唱劇，現在仍見上演的只剩《彌賽亞》（Messiah）等屈指可數的幾部，但不少的選段如《澤克西斯王》（Serse）中的〈綠葉青蔥〉（Ombra mai fu）、《猶大·馬卡比》（Judas Maccabaeus）中的〈英雄凱旋歌〉（See, the conqu'ring heroes come）等，仍是愛樂者的首選（相對而言，純粹追求技法超卓完美的巴赫，終生對

歌劇不聞不問，原因也許正是不想受到人聲的太多束縛吧）。

　　若要就韓德爾其人尋瑕覓瘢，往往會舉〈水上音樂〉（Water Music）為例子。一七一二年，韓德爾以漢諾威宮廷樂長的身分赴英國演出歌劇，得到安妮女王的器重，一住不回。漢諾威親王屢次催返，韓德爾卻置若罔聞。兩年後，安妮女王去世，漢諾威親王加冕為英王喬治一世。韓德爾擔心不再被重用，於是創作了〈水上音樂〉供新王和臣民遊覽泰晤士河時欣賞。喬治一世聽後大為動容，命令樂隊把這套歷時一個多小時組曲由頭重奏一次。其實，這則軼聞即使不爽，也並不能證明韓德爾就是干進務入之徒。來到高音樂消費的倫敦，無疑令身為音樂家的韓德爾如魚得水。他對漢諾威親王的無理推搪，則又顯露出坦率單純的孩子氣。

　　毋可置疑，〈水上音樂〉是韓德爾最成功的作品之一。如朝日斜照華梁的序曲、似流水汩汩而出的快板、優雅可親的詠嘆調、活潑動人的布萊舞、矜慎自守的緩板，與其說是為貴族歌功頌德，不如說是一幅十八世紀英國生活的油畫。三十三年後，韓德爾再次為皇家創作〈焰火音樂〉（Fireworks Music）組曲。也許是年高德劭的緣故吧，〈焰火音樂〉更透出了一片富麗璀璨，好像件件典重的鏤金舞衣。一百多支管樂器和著禮炮聲與煙花爆破聲，響徹夜雲，把一向陰沈倫敦的天空灼成了暗紅的瑪瑙碗。

　　韓德爾通過〈水上音樂〉和〈焰火音樂〉來歌頌盛世，而他為數甚多的大協奏曲、管風琴協奏曲，則更多地展現了內心

世界。如〈F 大調大協奏曲〉（No.2, HWV320）第三樂章的小廣板部分，情調憂鬱，論者以為是作者對於往事的一些回憶。〈降 B 大調管風琴協奏曲〉（No.2, Op.4）第四樂章複沓的小節又似殷殷的寄望與叮嚀。有人拿韓德爾和巴赫的管風琴協奏曲比較，認為前者「多一些輕靈與優美」，後者「多一些能沉澱下來的東西」。換言之，樂觀外向的韓德爾一向注重旋律性，而謹嚴端重的巴赫則在作品中灌注了較深刻的思想，真所謂樂如其人。

　　描述以巴赫為代表的巴洛克音樂，可以挪取孔子評論〈關雎〉篇的兩段話：「洋洋乎盈耳」點中了複調音樂華麗紛繁的結穴，「樂而不淫，哀而不傷」則體現了基督教平和崇高的精神。巴赫的音樂一如高宇深廟中冥想的修士，任爾四廂金碧輝煌，我自持恬淡靜閴之心。在韓德爾身上，巴洛克是另一回事了。他的音樂不乏清新可喜之處，但總體來說是大氣、豪氣，甚至霸氣；雖然同樣透發著基督教的虔敬，那種虔敬卻來自約書亞、參孫、所羅門一類的英雄。若把巴赫的作品比作〈周頌〉──廟堂之樂、天界之樂，韓德爾的作品則可比擬二〈雅〉──宮廷之樂、塵寰之樂。一七五九年四月六日，韓德爾在指揮演奏時暈倒，四日後去世。古典音樂的「雅頌」年代結束了。繼之而起的，是五光十色的「變風變雅」時期。

<div style="text-align:right">2004.03.18.</div>

3. 杜蘭朵與茉莉花

浦契尼的藝術生命、乃至十九世紀古典歌劇時代，依舊終結
在公主和王子身上……

　　一九二六年四月二十五日，浦契尼（Giacomo Puccini）最後的歌劇《杜蘭朵》（Turandot）在米蘭斯卡拉大劇院首演。故事情節是這樣的：流亡的王子卡拉夫來到北京，適逢阿爾敦汗（元世祖忽必烈）獨女杜蘭朵公主招親。她向求婚者出了三個謎。猜中可為駙馬，不中就要被處死。卡拉夫不顧父親、侍女柳兒和可汗的勸阻，決意接受挑戰。他猜中了所有謎語，杜蘭朵卻開始反悔。為免公主背上渝誓之名，卡拉夫提出一個反要求：公主若能在翌日黎明前猜出自己的名字，他願放棄權利和生命。於是，杜蘭朵派人連夜刺探，勒令全城不得睡覺。柳兒遭拘捕審問，卻至死不吐一詞。與此同時，宮女阿德爾瑪竟廉出結果，使杜蘭朵在次日得以公布答案。當卡拉夫正欲自

盡，杜蘭朵阻止了他，並向他表達了愛意。如果說，杜蘭朵的美麗和智慧是一個奇蹟，那麼她對卡拉夫的愛則是另一個。

……大劇院中，管起絃落、衣香鬢影。到第三幕柳兒自盡的時候，托斯卡尼尼（Antonio Toscanini）忽然放下指揮棒說：「Qui finisce l'opera, perché a questo punto il Maestro èmorto.」歌劇到此戛焉而止，因爲十七個月前，浦契尼隨著柳兒的香消玉殞而去世了。

托斯卡尼尼不知道，他這番話，不僅表達了對浦契尼的深切悼念；作爲一部傑出的作品，《杜蘭朵》的「到此爲止」也標誌著整個十九世紀古典歌劇時代的終結。十九世紀的中葉是英雄與貴族的時代。威爾第（Giuseppe Verdi）的作品中，英雄的盔甲璀璨著，貴婦的衣裙飄逸著。而他的《茶花女》（*La Traviata*），卻成爲了十九世紀後期現實主義歌劇的濫觴。繼老威爾第而起的浦契尼曾說過：「我熱愛小人物，我只能、也只想寫小人物，如果他是眞實的、熱情的、富於人性的，並且是能通向心靈深處的。」於是他筆尖的旋律賦予咪咪以冰涼的小手，也賜與托斯卡以聖母一般的容顏，指端的節奏綿延了巧巧桑無助的等待，也溫煦了勞蕾塔純潔的心靈。然而，浦契尼的藝術生命，乃至十九世紀古典歌劇時代，卻依舊終結在公主和王子身上；而杜蘭朵公主和卡拉夫王子都生活在遙遠的古代中國——縱然那個中國是想像的。

無可否認，晚年的浦契尼對東方音樂產生了興趣。《杜蘭朵》採用了四段中國音樂，有的從書籍中選材，有的甚至擷取

自音樂盒中。其中最令人印象深刻的,首推第一幕的童聲合唱
〈茉莉花〉。那不是我們習聽的輕盈俏皮、從〈鮮花調〉改編的
江蘇版,也非春容大度、富有戲曲味道的河北版,而是清素嫻
靜的廣東版:

> 好一朵美麗的茉莉花
>
> 好一朵美麗的茉莉花
>
> 芬芳美麗滿枝椏
>
> 又香又白人人誇
>
> 奴有心把你摘下
>
> 送給別人家
>
> 茉莉花呀茉莉花

據記載,早在乾隆末年,〈茉莉花〉的歌聲已經傳到海
西:當英使馬戛爾尼(Lord G. Macartney)的朝覲使團經過廣
州時,蒐集了五首時調小曲,而〈茉莉花〉就是其一。也許浦
契尼所掌握的中國音樂並不多,但這個選擇卻表現出他對中國
文化的想像和認知。從簡淨澄潔的旋律中,我們聽見了一個古
老民族的清素和嫻靜。

不過,浦契尼對東方音樂的興趣,並非《杜蘭朵》誕生的
直接原由。一九二〇年,浦契尼正在因新歌劇的題材而躊躇
——是狄更斯的《孤星淚》(*Oliver Twist*)呢,還是莎士比亞
的《馴悍記》(*Taming of the Shrew*)?作曲家對於兩個腳本都

不滿意：他渴盼新的嘗試，希望最好從童話故事中找尋新的題材。一天午膳，劇作家阿達米（Giuseppe Adami）和西蒙尼（Renato Simoni）向他推介了杜蘭朵的故事。席勒（Friedrich von Schiller）、高吉（Carlo Gozzi）都曾以這個題材寫過劇本，布索尼（Ferruccio Busoni）更有歌劇創作在先。儘管如此，浦契尼的決定再次證明了「後出轉精」的道理。難怪有樂評家說：「器樂的『陽』，和聲樂的『陰』，在《杜蘭朵》中得到了完美的協調。」

今天，《杜蘭朵》的觀眾不會忘記阿達米和西蒙尼的功勞。他們的文采和浦契尼的音樂，一如杜蘭朵和卡拉夫那完美無瑕的結合。然而我們往往不知道，「杜蘭朵」之名源自波斯語（Turan= 突厥 = 中國，Dot= 公主）；而這個故事的來源，則是《天方夜譚》（Hazar Afsanah）的姊妹篇——《天方日譚》（Hesarlek Pus）。三百年前，將《天方夜譚》介紹給歐洲人的法國學者克羅瓦（Pétis de la Croix）重訪波斯首都伊斯法罕，結識了高僧莫切里士。從他那裡，克羅瓦知道了《天方日譚》這本書——那是莫切里士從印度方言譯為波斯文的民間故事。感佩於克羅瓦的博學好問，莫切里士允許把《天方日譚》轉譯為法文。《天方夜譚》是由美麗的皇后山魯佐德妮妮道出的；《天方日譚》的講述者則是克什米爾公主法魯克娜的保姆蘇特魯美妮，而其中一個故事就是〈杜蘭朵的三個謎〉。

觀看歌劇《杜蘭朵》，多會因侍女柳兒忠貞的獻身精神而感動；同時，儘管我們都能哼上詠嘆調〈無人入眠〉（Nessun

dorma）的片段，但對卡拉夫卻不無微詞：他無視柳兒的愛情、爲了滿足好勝心和征服慾而追求冷酷無情的杜蘭朵。但比對《天方日譚》，這個印象也許會改觀。卡拉夫對故國的懷念、對父母的孝心、因三十三個求婚者被處死而激發的義憤、在杜蘭朵反悔後表現的寬容，都令人擊節稱許。正是《天方日譚》，爲該劇的觀眾提供了不可或缺的背景知識。至於杜蘭朵，《天方日譚》是這樣描寫的：「全世界都讚美她的容貌，全世界都說她不只比白晝還要美，而且聰明得無與倫比，她對世界上各種學問都曾學過，而且她自己能寫最高雅優美的詩。」她自傲的靈魂決不可能率爾相許：那是齊雲高樓上的琴聲，是燈火闌珊處的倩影，是古往今來人們心中的珵玉——不管是歐洲人、波斯人還是中國人。浦契尼對西蒙尼說：「我們創造的杜蘭朵，要穿透現代人的心——你的心，阿達米的心，還有我的心。」

　　八十年來，無數傑出的歌唱家都以獨自的特色演繹著這部歌劇。最喜歡卡拉絲的杜蘭朵、比約凌（Jussi Björling）的卡拉夫和莉查萊里（Katia Ricciarelli）的柳兒。時隔世異，想望三人同臺演出，簡直就是「天方夜譚」。不過，杜蘭朵依然在創造著不同的奇蹟。年前，茉莉花和著杜蘭朵的芬芳，飄回了「故鄉」——中國。演出在北京紫禁城中舉行，舞臺就是從前的太廟。杜蘭朵、卡拉夫和柳兒的靈魂再度隨著歌聲穿透了在座中國人、歐洲人、波斯人的心。看到又一次的絃落管起、鬢影衣香，我不禁想：古老的太廟中，阿爾敦汗的在天之靈，會

尋找 繆思的 歌聲

莞爾微笑麼？〈茉莉花〉的歌聲，會為我們帶回一爿失落的清素嫻靜麼？

2004.03.07.

4. 最後的貴族

那些往事早隨著沙皇而一去不返了，
可是由拉赫曼尼諾夫這位最後的貴族娓娓道來，
卻仍舊如此迷人……

　　看過電影《最後的貴族》，都難忘劇終的那個場景：女主角李彤獨坐於威尼斯嘆息橋邊的露天茶座，一位流亡的俄國老貴族拿著小提琴，來到她的桌前獻藝。曲畢，老人噙著淚花說：「當我年輕時，總是抱怨彼得堡的冬天太冷。而現在，我甚至希望看到那裡的雪。因為彼得堡的雪，是溫暖的。」

　　出生貴族家庭的謝爾蓋‧拉赫曼尼諾夫（Сергей Рахманинов），同樣在十月革命後告別了母親、友人、莊園、馬匹。多年國外旅行演出所贏得的聲望，使他的遭遇比那位老貴族好得多。在瑞典巡迴表演後，他成為了美國公民，入住赫德遜河畔的寓所。然而，無論聘用司機、廚師還是找醫生，拉

赫曼尼諾夫皆以俄國人為首選。儘管作品在蘇聯被禁，垂暮之
年的他仍毫不猶豫地舉辦多場音樂會，為蘇聯衛國戰爭募款。
要一個在旅行演出時也會想家的人去承受二十五年的流亡生
活，那份憂鬱太過沉重了。

　　當代西方音樂書籍、唱片中，「拉赫曼尼諾夫」一般會拼
寫為 Rachmaninov。站在語音學的角度，這樣的拼法無疑精
當。可是，我卻喜歡把它寫作 Rachmaninoff。那兩個長長的
f，不僅使人聯想起 fortissimo 和優雅的譜號，更透發著來自
老俄國的氣息。實際上，此姓來自俄語單詞 рахманый
。рахманый 有兩種完全相反的涵義：浪蕩、慷慨，或是憂
鬱、慵緩。以第一種涵義來歸結音樂家的父親，非常恰當。為
了支撐胡天胡帝的生活，他幾乎變賣了妻子陪嫁的所有房產。
和父親相比，我們的音樂家卻體現了家族姓氏的第二種涵義。

　　憂鬱，是俄羅斯文化中最重要的基因密碼。在詩中，托爾
斯泰（А. К. Толстой）曾向一位目成而去的女子傾訴道：

　　　В часы одинокие ночи
　　　Люблю я, усталый, прилечь
　　　Я вижу печальные очи
　　　Я слышу весёлую речь

　　喧鬧的舞會裡，吸引詩人的並非俗世的鬢影衣香，而是那
沉思的容儀、神祕的身影、憂鬱的眼睛。柴可夫斯基
（П. И. Чайковский）譜的曲，為這首詩披上了一襲白銀的長

袍，星月的光芒在衣面寧謐地燦爛著。一八九○年暑假，拉赫
曼尼諾夫與相處五載的老師訣別，隨親戚來到伊萬諾夫卡
（Ивановка）的鄉間別墅渡假，同行諸人中，少女薇拉·斯卡
龍娜（Вера Скалона）令他一見鍾情。為了紀念這次邂逅，
拉赫曼尼諾夫創作了〈F 小調歌曲〉（浪漫曲）。樂曲開始時，
從大提琴的下行音中醞釀出悸動的高音，彷彿藏在覥腆踟躕背
後的不安；隨後，一段哀婉的旋律在強音中汨汨而出，幾經周
回，欲說還休。那憂鬱動人的情調，很難想像是發自於一位十
七歲少年的內心。兩個月後，他又為薇拉寫下一首歌：「啊，
當靜夜把我包圍，我為何還會聽見你羞澀無華的言語，感到你
的眼神把我擁抱？」在拉赫曼尼諾夫的同意下，表親西洛提
（Александр Силоти）將之改編為大提琴版本的〈F 大調浪漫
曲〉。歌詞中流露著無限熱情，而華美的旋律仍如涅瓦河的流
水那樣，溫雅自持。

除了愛情的主題，拉赫曼尼諾夫的作品更多是對心靈的剖
析、對祖國命運的思索。當代較好的一位拉赫曼尼諾夫詮釋者
──特里普切斯基（Simon Trpčeski），於日前帶著俊朗可親的
笑容，來到了香港大會堂。〈雛菊〉、〈丁香〉等小品，尺幅
千里，滾滾的琴音有如春潮蓋地而至；而〈降 B 小調第二奏
鳴曲〉中，模擬的教堂鐘聲則捎來了一股來自俄國的清涼。年
方二十五、青春得志的特里普切斯基，也許更樂見一個溫如藹
如、生意盎然的拉赫曼尼諾夫。

年輕的特里普切斯基使我回想起中年的拉策爾

（Дмитри Рацер ）。二〇〇一年──拉赫曼尼諾夫〈C 小調第二鋼琴協奏曲〉創作一百週年，拉策爾隨莫斯科交響樂團來港。當他邁著大步登上舞臺，我才發現其外表與場刊中的照片已頗不相同：長身、尖臉、高鼻、禿頭，兩綹白長的鬢髮在空中飄舞，好像一隻搏食的雄鷹。拉策爾對臺下的竊竊私語置若罔聞，傲然在鋼琴前坐下，從弱到強一連敲出十五個和絃，任得屏息靜氣的觀眾在座位上驚愕……進入第二樂章，鋼琴接過長笛手輕輕吹出的虛靈夢幻，把它搓揉成一派昂揚活潑。這股生命力一直延展到第三樂章，在幾番東方式的詠嘆後，以浩麗暈眩的音流交織出一闋俄羅斯的聖詠。

拉赫曼尼諾夫的作品兼具柴可夫斯基的哀感頑艷和穆梭爾斯基（ М. Мусоргский ）的單純真摯。可是，生意盎然也好，浩麗暈眩也好，他始終保持著那從容澹定的淵雅姿態。葛令卡（ М. Глинка ）以來，俄國音樂家們努力不懈地繼承著鄉土文化的傳統。但無論從葛令卡的〈雲雀〉、魯賓斯坦（ А. Рубинштэйн ）的〈F 大調〉、柴可夫斯基〈四季〉還是穆梭爾斯基〈莫斯科河上的黎明〉之中，我們只是聽到一個白色的俄羅斯。直到鮑羅廷（ И. Бородин ）〈中亞細亞的草原〉，俄羅斯與中亞的兩段旋律從各自陳述到化為一體，俄羅斯才泛出一縷象牙色。而拉赫曼尼諾夫的〈C 小調第二鋼琴協奏曲〉、〈G 小調大提琴鋼琴奏鳴曲〉等作品中，中亞色彩的旋律已然於耀眼的彩暈間悠然浮現。

對柴可夫斯基的景仰，使拉赫曼尼諾夫嘗試印象派的創作

手法時，依然有意識地捍衛古典主義的傳統。流亡美國後，濃烈的鄉愁使他的作品更添上一層懷舊的色調。樂評家高布（Albrecht Gaub）說：「有一段時間──實際就在不久以前，拉赫曼尼諾夫被視為一個『死去的』作曲家……即使在他生前，他的作品也被認為過時的，因為裡面並沒有告訴我們更多的東西。」不錯，流亡後的作品〈第三交響曲〉、〈第四鋼琴協奏曲〉、〈帕加尼尼主題狂想曲〉，無一不是對青春的懷緬、對故國的焦慮、對善惡的沉思。我們縱不能窺見音樂家新的生活、新的思想，但這些作品的旋律美麗如故，技巧高超如故，彷彿一位風度猶存的老貴族在細說著往事。那些往事早隨著沙皇而一去不返了，可是由這位最後的貴族娓娓道來，卻仍舊如此迷人。

2004.06.15.

5.沒有登基的加冕者

三〇年代，最紅的歌劇就是馬斯康尼的《鄉村騎士》了。
全義大利有九十六家歌劇院同時上演這部歌劇，
這個紀錄至今沒法打破……

　　貝爾加莫（Bergamo）的暑期課程中，老師講到了三、四〇年代的義大利。他追憶起童年的時光：我們家的園子裡有好多棵栗子樹，都是我父親種的。每當栗子熟了，我就和一群堂兄弟把它們採下，交給我母親。晚上，我們坐在大廳中，一邊吃水煮栗子，一邊談天說地。那栗子皮啊，扔得滿地都是。樂季時，我們還會把栗子包起來，帶到露天歌劇院去。

　　「你們在歌劇院也會把栗子皮扔一地嗎？」「那些栗子樹還在嗎？」同學們七嘴八舌地問。在歌劇院當然會有節制啦。不過栗子樹早沒有了。戰爭爆發，我父親被迫參軍。這些樹無人料理，都枯死了。老師很平靜地回答。

　　「墨索里尼的統治下，義大利人過得很壓抑吧？」同學們
又問。不錯，老師說。我還記得父親臨行前道：「我們義大利
人只會像綿羊一樣啼叫，而現在卻要偽裝成狼。」不過那是我
獨一無二的童年。直到現在，想起那個年代，首先浮現在我腦
海的不是法西斯的槍火，而是那一地的栗子皮。

　　「嗯，這種畫面真的很費里尼。聽，我耳邊都響起電影
Amarcord 的音樂了！」一位女同學忽然感性起來。這時，老
師的眼中掠過一個頑皮的笑意：你們也把我看得太老了吧！我
可比 *Amarcord* 裡面的 Titta 小多了。我們小時候喜歡的音樂是
〈間奏曲〉（Intermezzo），歌劇《鄉村騎士》（*Cavalleria
Rusticana*）中的選段。那時候，最紅的歌劇就是馬斯康尼
（Pietro Mascagni）的這部了，每年樂季都少不了它。據我母
親說，曾試過全義大利有九十六家歌劇院同時上演這部歌劇，
這個紀錄至今沒法打破……

　　《鄉村騎士》全劇只有七十多分鐘，劇情非常簡單：西西
里島的一個村落，年輕的退伍士兵圖里杜（Turiddu）與村女
桑圖莎（Santuzza）相愛。其後，他又和舊情人洛拉（Lola）
重敘前歡──雖然洛拉現在已是阿爾菲奧（Alfio）的妻子。桑
圖莎向圖里杜多方苦求，卻改變不了事實。不得已之下，她向
阿爾菲奧揭發了洛拉的不忠。情狀急轉直下，阿爾菲奧找到正
在飲酒作樂的圖里杜，向他提出決鬥。圖里杜最後失敗身死。

　　當桑圖莎見過阿爾菲奧後，兩人先後退下，舞臺上空無一

人。這時，樂隊奏起了〈間奏曲〉。全曲只有四十八個小節，預示著悲劇的來臨，卻充滿聖潔和悲憫情懷，動人心絃。因此自從《鄉村騎士》首演後，馬斯康尼的名字隨著〈間奏曲〉的旋律在全世界不脛而走。據說有天，馬斯康尼正在公寓中進行創作。忽然間，從窗外傳來一段似曾相識的風琴音樂。定神一聽，他才發現：那不是《鄉村騎士》中的〈間奏曲〉麼？但卻彈得散漫無比。「太彆足了，簡直不忍卒聽！」作曲家幾乎有些火了。他衝到街頭，向那位正在演奏的風琴藝人說：「我就是馬斯康尼。讓我來教教你怎樣正確演奏這首曲子吧！」他著實認眞示範了一番。第二天，馬斯康尼聽見那風琴藝人又在窗外表演。該死的是，彈得還是跟昨天一樣糟糕。他把頭探出窗外一望：那人竟在身邊新豎起一個牌子：「馬斯康尼的學生。」

然而，馬斯康尼的名字之所以會被人記住，不僅是〈間奏曲〉的功勞，而是因爲整部的《鄉村騎士》。這是他第一部、也是最著名的一部歌劇。一八九〇年，年方二十六歲的作曲家八天不眠不休地完成《鄉村騎士》的創作，參加米蘭頌佐紐音樂出版社（Casa Musicale Sonzogno）舉行的獨幕歌劇創作比賽，榮獲冠軍。同年三月，該劇首演，盛況只有二十年前威爾第的〈阿依達〉（Aida）可以比坿。觀衆熱切期盼馬斯康尼成爲老威爾第的繼承者。這非但是他音樂事業的里程碑，更標誌著義大利歌劇寫實主義時代的到來。至此，歌劇的內容不再局限於帝王公侯、英雄美人的事蹟，更包納了小人物的世界。

《鄉村騎士》向世人昭示，在平凡生活的每一個角落，都閃爍著耀眼的光芒。那平易可人的音樂、貼近生活的情節、真實鮮明的角色形象，為義大利人帶來莫大的共鳴。其後，萊昂卡瓦洛（Ruggero Leoncavallo）的〈丑角〉（I Pagliacci），以至浦契尼的多部作品，延續著《鄉村騎士》的傳統，匯成一脈寫實主義歌劇的譜系。

令人惋惜的是，終馬斯康尼一生，始終未孚觀眾當年的期盼。他努力過，一次又一次地努力過。他不斷創作新的歌劇：〈老友弗利茨〉（L'Amico Fritz）、〈彩虹〉（Iris）、〈依莎波〉（Isabeau）……在《鄉村騎士》輝煌的籠罩中，人們卻對這些作品完全無動於衷。不過，馬斯康尼同時也是出色的指揮家。人們認為，他的指揮技術是僅次於托斯卡尼尼的。直到他生命中的最後十年，他依然捨不得放下指揮棒。只要有邀請，他都會隨傳隨到。他喜歡指揮自己的歌劇——《鄉村騎士》除外，他幾乎厭倦了這部歌劇。他曾感慨地說：「真遺憾，我最先創作的怎麼會是《鄉村騎士》？在我登基之前，卻竟加了冕。」

馬斯康尼的晚節，一向受到非議。有人說，馬斯康尼僅憑這一部《鄉村騎士》，本可以成為一個好音樂家。他卻沒有，他卻成為了一名法西斯的忠實信徒。在甚囂塵上的法西斯統治的日子裡，他變成一隻搖尾乞憐的哈巴狗。他難以禁住誘惑，難以抵抗壓力，難以挨住寂寞，竟在六十八歲的高齡時，還可憐巴巴為討好墨索里尼寫了歌劇〈尼祿〉（Nerone）。一時的風沙漫天遮住了他的眼，鏽蝕了他的心，他不知道終有塵埃落地

的那一天；雲開日朗時，他會在眾目睽睽之下被剝得一絲不
掛。

一九四五年，幾乎窒息於戰火硝煙的羅馬終於呼吸到一縷
新鮮的和平空氣。而年過八旬、一貧如洗的馬斯康尼，寂寞地
在一所小旅館中去世了。臨終前，他回想起當年九十六家歌劇
院同時上演《鄉村騎士》，不禁老淚縱橫。幾年後，他的靈柩
才被移葬家鄉利沃爾諾（Livorno）。

實際上，馬斯康尼並沒有一些人理解中那麼不堪。他是一
位傑出的音樂家，卻也和許多義大利人一樣，是一隻不太有主
見的綿羊。他並不熱衷於政治，一直沒有主動向法西斯黨諂
媚。而法西斯黨和托斯卡尼尼反目之後，要求馬斯康尼出任米
蘭斯卡拉大劇院（Teatro della Scala）主管，則是看準了他的
弱點，處心積慮要把他偽裝成一頭音樂界的狼。可悲的是，馬
斯康尼看不到這一點。他只知道，以自己的音樂天才，是絕對
有能力勝任這份工作的。因此，他和托斯卡尼尼漸行漸遠。至
於他最後作出那致命的錯誤決定，把〈尼祿〉獻給墨索里尼，
這就根本不難想見了。

不過，綿羊一樣的義大利人是寬容大度的。他們饒恕了馬
斯康尼的錯誤，並依然以他的音樂天才為傲。他們從未否認他
是這片土地最傑出的兒子之一。他們在利沃爾諾設立了馬斯康
尼音樂學院，繼續以他之名，為祖國和世界培育音樂菁英。而
《鄉村騎士》到現在為止，也已經上演了超過一萬四千場。

二〇〇一年出版的音樂專輯《我們的土地》（*Terra*

Nostra），重新演繹了大量義大利音樂。全輯的終曲叫做〈希望〉（La Speranza）。編曲者別出心裁，以《鄉村騎士》的序曲為底本，又穿插了傳統的塔蘭臺拉舞曲、浦契尼的〈星光燦爛〉（E lucevan le stelle）──當然，還有合唱版的〈間奏曲〉。最初聽到這長達七分半鐘、大雜燴似的作品，不由有點莫名其妙。反覆聆聽後，我才終於領悟到：義大利人依然珍惜著馬斯康尼二十六歲時的純情與甜美。這份來自塔蘭臺拉傳統的純情與甜美，和著聖潔與悲憫，延展成滿天燦爛的星光。星光照亮了羅馬的廢墟、米蘭的城堡、威尼斯的運河、翡冷翠的長橋、拿波里的港口，也照亮了義大利永恆的希望。

2004.11.27.

我傾聽再度洪水的
一隻鴿子

——翁加雷蒂

6. 外婆和時代曲

> 時代曲那些精緻的旋律、優美的歌詞，
> 會和外婆慈藹的笑容一起，在我的記憶中歷久長青……

　　直到現在，每當親友談起故去的外婆，猶不禁驚嘆於她年輕時候的能歌善舞。儘管她是一個出色的語文老師，他們卻像她當年的學生一般，更喜歡看到——或者想像、追憶——她放開歌喉、穿上舞鞋的樣子。我生也晚，無緣欣賞那流風迴雪的舞姿。但她輕柔的歌聲，卻為我打開了一個歷久長青的世界。

　　那是七〇年代末的一個下午，外婆抱著我，不經意地輕哼著〈何日君再來〉。我說：聽到這首歌，就想像在一間小屋裡，方桌上擺著幾式小菜，桌邊坐著兩個人——女人的旗袍顏色素淨，男的頭髮光亮，穿著筆挺的國軍軍服。外婆訝異地望著我，頗有「人小鬼大」之感。從那時起，時代曲唱片封套上的常青藤，就隨著外婆的歌聲，染綠了我的記憶。我的記憶於

尋找 繆思 的 歌聲

焉跨越了幽明的阻隔，往還於遙遠的三〇年代。

外婆的童年在三〇年代度過。她那一口流利德語的父親，對歐西爵士樂頗有好感；母親是傳統的賢妻良母，最喜愛紹興戲。「京劇鑼鼓喧天，鼓子戲油腔滑調。跟它們比，紹興戲雅緻得很。」直到晚年，外婆還總這樣引述她母親的評論。

時代曲的童年也在三〇年代度過。在那中國式的摩登歲月，曲不高而和寡的歐西爵士樂，與明漆清磁般的傳統戲曲，似乎也像中西體用的論爭一樣，在廣大城市居民心目中展開了戰爭。在這此消彼長、鼓摩激盪之際，時代曲誕生了。「學校那位黎老師，她的伯父就是黎錦暉。」外婆曾如此介紹她的一位同事。

在外婆那一輩人中間，有誰不知道黎錦暉呢？天真爛漫之際，他們就在學校演出過他的〈小小畫家〉、〈麻雀與小孩〉等音樂劇。等他們大了些兒的時候，街頭巷尾的收音機正日以繼夜地播放著他的〈可憐的秋香〉、〈桃花江〉、〈毛毛雨〉。正是這個滿腔救國熱情的黎錦暉，創作、提倡了中國最早的時代曲。正是他創辦了明月歌舞團。黎莉莉、王人美、周璇、白虹、陳燕燕、聶耳、嚴華、趙丹、黎錦光……團員們這一個個閃亮的名字，照亮了四〇年代天空的慘霧愁雲——那是時代曲的青春年華，也是外婆的青春年華。

「拿一首歌作為時代曲的代表，您會選哪一首呢？」我問外婆。「太多了，〈夜來香〉、〈玫瑰玫瑰我愛你〉、〈夜上海〉、〈蘇州河邊〉、〈愛神的箭〉、〈如果沒有你〉……但是

34

麼，我還是會選〈何日君再來〉。」外婆道。我緊接著問：「那麼〈天涯歌女〉呢？」外婆笑而不答。

外婆最喜歡白光和周璇：「白光很大方，周璇很洋氣。」兒時的我可把這番話照單全收了。印象中，「洋氣」就是善睞皓齒、顧盼生姿的微笑，「大方」則是華貴雍容、我行我素的鼻音。初中時，迷戀吉他。無意中看了《馬路天使》，對「洋氣」的定義產生了懷疑。「周璇怎能算洋氣呢？她是挺可愛，但那小歌女的模樣，還有〈天涯歌女〉、〈四季歌〉一類的小調……一點和『洋』字扯不上關係啊！」「為什麼國難當頭的時候，大家還唱著這些靡靡之音呢？」外婆撫著我的頭，莞爾道：「多聽聽不同的音樂吧。」

沒太在意外婆的話。直到有天，翻開吉他琴譜，看到一首叫 "Rose rose I love you" 的歌，原唱者是 Frank Laine 。我想：真有趣，東西方的歌曲也有不謀而合的地方。但哼著哼著，覺得旋律似曾相識——原來這正是陳歌辛創作、姚莉演唱的〈玫瑰玫瑰我愛你〉。驚喜之餘，也十分詫異：一向以為這首歌曲很「中國」，怎麼換上英文歌詞後，中國味就蕩然無存了呢？……

很多老上海的時代曲，由於我們耳熟能詳，理所當然地被認定為很「中國」了。事實上，如〈夜來香〉、〈夜上海〉、〈何日君再來〉、〈蘇州河邊〉、〈愛神的箭〉、〈如果沒有你〉，還有這首〈玫瑰玫瑰我愛你〉，單看旋律卻並沒有〈天涯歌女〉那種中式小調風格。它們的旋律分明是西方的倫巴、探

戈、布魯斯、爵士樂,但又在歌詞中添上了中式的神韻。這不可不謂作曲家們當年苦心孤詣的創造。

時代曲興起於城市;外婆選擇〈何日君再來〉等歌,是由於這些歌曲反映了四〇年代的、與她貼近的城市生活。而反觀我選的〈天涯歌女〉,內容是一位淪為歌女的村姑的自述。如斯身世當然會引起聽眾的憐惜,卻未必能讓他們感同身受,因為城市居民一般較少這樣的經歷。與〈夜來香〉等不同,〈天涯歌女〉雖也大受歡迎,但只為城市居民提供一種帶有距離的視界,讓他們從城市裡觀照比較遙遠的鄉村生活。

三〇年代美國經濟大衰退時,好萊塢拍攝了大量遠離現實的豪華歌舞電影。而太平洋彼岸,外婆和她的同代人一邊廂高歌「萬里長城萬里長」、「我的家在東北松花江上」喚醒國魂,另一邊廂同樣要靠「那南風吹來清涼」、「好花不長開、好景不常在」的溫情來紓緩他們緊張愁悶的精神。他們也是血肉之軀,在抗爭之餘,難道不需要慰藉嗎?

領略到這一點,再度尋回「大方」和「洋氣」的定義時,外婆已經不在了。然而,她教會了我一首首曼妙的時代曲。每一首歌都是一個鮮活的生命。〈永遠的微笑〉是深秋陽光穿過梧桐灑在大衣上的溫煦,〈星心相印〉是多夜星光照亮的悠悠歸途,〈鍾山春〉溢著江南乳燕啣來的濕泥的清香,〈戀之火〉透出紅酒深杯後閃爍的舞燈;還有〈夜來香〉的爛漫,〈黃葉舞秋風〉的開闊,〈如果沒有你〉的潑辣,〈玫瑰玫瑰我愛你〉的熱忱……儘管那個年代已經一去不返,但

那些精緻的旋律、優美的歌詞，會和外婆的笑容一起，在我的記憶中歷久長青。

2004.02.18.

7. 相印是秋星

在八十七年的漫長人生中，黎錦光僅僅用了八分之一的時間，
創作出近二百首足以令他不朽的歌曲。
〈夜來香〉、〈香格里拉〉、〈愛神的箭〉……

小學時代，我和母親有次伴外公來到舞廳。當樂隊演奏起
〈星心相印〉，平日不苟言笑的外公竟在座上隨歌手一起唱了起
來：

天邊一顆星
照著我的心
我的心也印著一個人
乾枯時給我滋潤
迷惘時給我指引
把無限的熱情

> 溫暖了我的心
>
> 他的一顆心
>
> 就是天邊星
>
> 照著我的心
>
> 我倆星心相印……

　　那時的情景太出乎意料了。從來沒聽過外公唱歌。幾十年來，他幾乎過著與音樂藝術絕緣的生活，然而這次他開口了。舞會散後，祖孫三人迎著深秋的夜風回家，一路上人也沉默，燈也黯淡，無雲的天邊閃爍著幾顆星。於是在我的腦海中，這首歌是屬於秋天的，而那番清冷之中，卻蘊藏著一股溫暖。〈星心相印〉是否令外公想起青年時代的一些往事？直至現在也沒有問他。不過肯定的是，這首歌構成了外公記憶的一部分，也間接構成了我記憶的一部分。多年後回想起那天的夜歸，曾寫下這樣一首詩：

> 絲竹收曼妙、華光已半暝
>
> 風過千樹籟、船動一江螢
>
> 攏袖增宵暖、呵唇覺霧泠
>
> 斯心於此寂、相印是秋星

　　大約與此同時，在大陸看過一部關於國共內戰的電影。片名和具體內容早已遺忘，但有個場景至今記憶猶新：兩位眼神

冷峻的青年國軍軍官走進了一個歌舞廳（大概是在採取緝拿行
動吧）。背景傳來這樣一首歌：「黃鶯黃鶯……」，回想那時的
社會情況，兩位軍官當是反派角色；然而在我心中，他們卻成
了一種蠱惑。那筆挺的軍服、儒雅的風度，在現代也難覓。而
「黃鶯黃鶯……」，便化為我對四〇年代國軍軍官的一種感性認
知。其後多年，一直找尋著這首歌，始終不得要領。到了初
中，才知道那是電影《花外流鶯》的插曲〈春之晨〉：「歡迎
歡迎，歡迎著春天的早晨，這早晨的光臨……」朋友聽聞這段
故事，往往忍俊不禁，而我卻解嘲道：「能把『歡迎』聽作
『黃鶯』的小孩，可見也有那麼丁點慧根吧。」

　　了解到〈春之晨〉的作者為黎錦光，更晚於知曉「黃鶯黃
鶯……」之虛妄。比起巾光、金剛、金玉谷、李七牛，黎錦光
這個名字太陌生了。然而，一旦發現這些筆名全部屬於黎先
生，不由得驚訝不已。在八十七年的漫長人生中，黎錦光僅僅
用了八分之一的時間（1939-1949）創作出近二百首足以傳世
的歌曲：〈香格里拉〉、〈愛神的箭〉、〈黃葉舞秋風〉、〈星
心相印〉、〈白蘭香〉、〈葬花〉、〈採檳榔〉、〈滿場飛〉、
〈瘋狂世界〉、〈五月的風〉……如此成就，和其二兄黎錦暉的
栽培有莫大的關係。三〇年代以前的中國「樂壇」，存在著嚴
重的兩極化。「海歸派」和崇洋者喜歡爵士樂、歐美流行曲；
而本土街頭巷尾的俚俗小曲，雖「發乎情」，然未必「止乎禮
義」。於是黎錦暉開辦了明月歌舞團，大力創作、提倡本土流
行音樂，無償培養音樂人才。四〇年代，黎錦暉逐漸淡出，而

眾多的明月團員則逐漸成為中國流行音樂的中流砥柱。黎錦光握住二兄的接力棒，和陳歌辛、嚴折西、李厚襄、姚敏一起，為中國的流行音樂創造出一個柳絲參差、花枝低椏的香格里拉。

五〇年代，大陸易幟。身為大量「黃色音樂」的作者，黎錦光從百代唱片公司監製降為上海唱片廠的音響師，始終未獲重用，每次政治運動都難以倖免於衝擊。八〇年代初，友人因工作所需，請他為一些曲譜配器。來到黎家原址，才發現這位七十多歲的老人被趕往底樓的一個角落，住房早已為人佔用。儘管家中困乏得連鋼琴都沒有，功底深厚的黎錦光卻仍通過憑空的想像完成了配器工作。他曾向友人提出計畫，將一部分歌曲作品整理出版。但當友人看到書稿，不禁搖頭嘆息：原來老人擔心政治審查不過關，請人重新填詞。那些曾經流播眾口的詩句，變成了一行行紅色的符咒……一九九三年，黎錦光終於走完了惶恐躓踣的後半生。

黎錦光祖籍湘潭，因此他有不少作品改編自湖南民間樂曲，像〈採檳榔〉、〈小放牛〉皆是。然改編之於黎氏，小技耳。看他〈想郎〉一曲，旋律、歌詞固然傳統，但強勁的鼓聲、傲氣的小號，不禁使人想穿起馬掛來跳吉特巴。〈愛神的箭〉是藍調和中國音樂優秀的混血兒。〈香格里拉〉巧妙自然的變調，隱隱透發一縷璀璨的王者之氣。而周璇、舒適主演電影《長相思》的音樂，則是黎錦光和陳歌辛合作的成果。片中歌唱家周璇坐困孤島，丈夫入伍，音訊斷絕，因而不得不在歌

舞廳兼任歌手。舞池的那一幕,男男女女,雙雙對對,周璇戴上一朵大蝴蝶結,強作笑顏地唱道:

　　黃葉舞秋風

　　伴奏的是四野秋蟲

　　粉臉蘆花白

　　櫻唇楓血紅

　　自然的節奏

　　美麗的旋律

　　異曲同工

　　只怕那霜天曉角

　　雪地霜鐘

　　一掃而空

　　依照故事的脈絡,黎氏〈黃葉舞秋風〉一曲實在與情節關係不大,但卻和陳歌辛的〈夜上海〉、〈花樣的年華〉同樣不脛而走,膾炙眾口,這只有歸結於歌曲本身的素質。流麗的拉丁節奏、大氣的中式旋律、優美的歌詞、高冷的氛圍,都令人難忘。曾經反覆涵詠「粉臉蘆花白,櫻唇楓血紅」兩句,從容優游的音符中,亦景亦人、亦幻亦真,鏡花水月,兩兩相生。

　　對於鶯啼,黎錦光似乎情有獨鍾,在他的歌曲中不時可以發現黃鶯、夜鶯、流鶯的影蹤。那是四四年的一個夏夜,黎錦光仍在燠熱的辦公室工作著,突然之間,電停了。略帶倦意的

他走到後門納涼，只見明月高掛在天上，南風陣陣，送來庭院
中夜來香的花氣，也捎來遠處夜鶯的啼聲。於是，作曲家隨手
拿起筆，寫下了這樣的歌詞：

　　那南風吹來清涼

　　那夜鶯啼聲淒愴

　　月下的花兒都入夢

　　只有那夜來香

　　吐露著芬芳

　　我愛這夜色茫茫

　　也愛這夜鶯歌唱

　　更愛那花一般的夢

　　擁抱著夜來香

　　吻著夜來香

　　夜來香，我為你歌唱

　　夜來香，我為你思量

　　我為你歌唱

　　我為你思量

　　中庭牛乳似的月光中，千萬朵夜來香如煙火一樣綻開著。
歐美的倫巴，配上中式的華貴典雅，就像一位穿上繡鳳旗袍的

二九女郎，端麗而活潑。可是，也許〈夜來香〉太過琅琅上口，令六十年來的聽眾都忽略了一個細節：清涼的南風、馥郁的花香中，為什麼夜鶯的歌聲卻那樣淒愴？不要忘了，當時的上海仍處於日寇的佔領之下。由於此曲音域寬、華彩多，令好幾位歌手望而止步。機緣巧合，一位受過美聲訓練的歌手從公司的字紙簍中拾回這首歌，成為了原唱者，並且一舉成名。有趣的是，她就是李香蘭，日裔的李香蘭。

　　一九八一年，李香蘭以日本國會議員的身分，邀請黎錦光赴日訪問。聽到自己三十七年前創作的歌曲，黎先生應該有恍如隔世之感吧。大半個世紀以來，他的作品依然活在唱片中，活在人們的記憶中。九○年代初，第一張向黎錦光致敬的唱片——《夜來香‧印象》出版了。嶄新的配器、錄音技術，古典的伴奏、合唱方式，使人眼前一亮。然而，琳瑯滿目的唱片、五光十色的回憶，愈發襯托出黎氏生前身後的寂寞。現在，作曲家早已長眠於地下，他的歌曲仍舊沒有結集。居於十丈紅塵的我們，背著那樣的一個時代，漸行漸遠。如果在清冷的秋夜，偶然看到天邊的一顆星，願我們記住那個詠嘆秋星的人。

2004.05.12.

8. 等著你回來

歌手站在焦黃色的麥克風前，
塗上了藍色的嘴唇優雅開合著，
藍色的長裙下垂成一朵牽牛花。那是印象中的白光……

　　從北京抵達香港的時候，已經是八月二十七日的傍晚了。在車站大廳稍息，透過立地玻璃窗望著晚空入神，自我意識漸漸就被那一片茶色的無垠蠶食掉。雨稍稍停了，秋風將滿天的密雲吹出一道深不可測的鴻溝。從中透下一柱月光，把雲堆照成了老婦銀灰的髮鬢。黑得泛紫的煙靄縷縷掠過，宛似一個碩大的時間輪盤上此往彼復的諸神造像。這時，遠處的小店傳來依依稀稀的音樂：

　　我等著你回來，我等著你回來
　　我想著你回來，我想著你回來

等你回來，令我開懷；等你回來，免我關懷

這梁上燕子已回來，庭前春花為你開

你為什不回來，你為什不回來

我要等你回來，我要等你回來

還不回來，春光不再；還不回來，熱淚滿腮

　　醇厚而磁性的歌聲，捉摸不定的風，吹拂著一層半透明的羅幕，時暗、時疏、時遠、時近。隱約看見，歌手站在焦黃色的麥克風前，塗上了藍色的嘴唇優雅開合著，藍色的長裙下垂成一朵牽牛花。那是印象中的白光。

　　回到家裡，信手重翻年前買下大陸編纂的《上海老歌名典》，驚地發現：所附的兩張唱片，竟然一首白光的歌也沒有選收。為什麼？兩鬢皚皚的老歌迷追憶：「年輕時，家長是不准我們聽白光的。」八〇年代大陸的嚴肅音樂雜誌，把那低沉而慵懶的嗓音斥為「色情」。直到今天，仍有人說：「白光雖然擁有『一代妖姬』的美號，唱的歌曲也是有關情愛的通俗歌曲，但也有健康意識良好的歌曲。」似乎她大多數的歌曲都是「意識不良」的。難道這就是不選收白光歌曲的緣故？

　　還記得外婆對白光的評價：富麗。小時候，外婆家有個很大的老式五屜櫃，櫃頂有一面橫鏡。當她抱起我時，我喜歡看她鏡中的樣子。有月亮的晚上，她會哼唱著：

我愛夜，我愛夜，更愛皓月高掛的秋夜

幾株不知名的樹，已脫下了黃葉

只有那兩三片，那麼可憐，在枝上抖怯

它們感到秋來到，要與世間離別

聽不懂歌詞中衰颯的意境，只覺得每當外婆唱起它，就會顯得神采飛揚，而我的心口就有一種被波浪高高推起的愉悅。多年後第一次得聞白光的原唱，不禁熱淚盈眶。我不僅重新聽到了外婆的聲音，還聽到了五十年前一個少女的心跳。在一派絢爛之中，那紛紛飄墜的，不是黃葉，是片片閃亮的金箔。

白光最著名的歌曲，大概是〈如果沒有你〉。即使今天聽了這首歌，也會有人覺得，一個女孩就要有自己的矜持，不該講出這樣直露的話來：

如果沒有你，日子怎麼過

我的心也碎，我的事也不能做

如果沒有你，日子怎麼過

反正腸已斷，我就只有去闖禍

我不管天多麼高，更不管地多麼厚

只要有你伴著我，我的命便為你而活

如果沒有你，日子怎麼過

你快靠近我，一同建立新生活

　　燕趙多佳麗，也多慷慨之士。白光為了逃避包辦婚姻，果敢地從北平來到上海，從而建立了一番新的生活。〈如果沒有你〉彷彿就是她追求幸福的心聲。不過，這首歌有一段更為曲折有趣的往事。二〇年代末期，明月社的學員聶耳有日在上海街頭看到一個報童在叫賣。小女孩蓬頭垢面，卻非常靈巧。她大聲叫道：「今朝個新聞邪氣好個，七個銅鈿就可以買兩份報紙！」馬路上人來人往，但幾乎沒有人搭理她。聶耳心中一酸，上前付了她七個銅鈿，又問她叫什麼名字，家在哪裡。女孩回答道：「我叫小毛頭，我是孤兒。」於是，聶耳把小毛頭帶回明月社，以她的故事創作了〈賣報歌〉。後來，小毛頭改名楊碧君，學習歌舞，幾年後在藝壇上已小有名氣了。一天，白光拉著楊碧君的手說：「來，介紹一個人給你認識。」到了西餐廳，她才發現那人就是大名鼎鼎的音樂才子嚴折西。像很多熟悉的故事那樣，兩人一見鍾情。在交往期間，嚴折西思如泉湧，寫下一首又一首佳作。有次，他把一份樂譜交給白光說：「這首歌是特地配合你的聲線和氣質寫的，灌錄唱片就非你莫屬了。你該好好謝一謝我。」白光把曲子哼了一遍，笑道：「我喜歡這首歌，灌唱片是絕沒問題。但我看啊，這首歌是特地寫的，卻不是為我寫的。要我謝謝你，那可不成。」不久，楊碧君收到嚴折西餽贈的一張新唱片。打開留聲機，潑辣豪放的聲音就隨著手風琴富麗的華彩流泛而出。那是一首探戈。只有遭際滄桑的人，才會懂得珍惜。久鰥的嚴折西憑藉白

光的歌喉作出這番表白，沒有更多道理，卻實實在在。終於，楊碧君陪伴嚴折西度過了四十多年的風風雨雨。

「啊，今夕何夕，雲淡星稀。才逃出了黑暗，黑暗又緊緊地跟著你……」歌影兩棲的白光，自己卻是孤寂的。她的聲線乃至決定了飾演的角色：間諜、蕩婦、壞女人。然而在中國電影史上，反面角色而受到觀眾熱烈愛戴的，白光是第一個。大家把「一代妖姬」之名冠在她的頭上，不僅是因為她煙視媚行的性感，而是她以自己的正面形象為代價，鞭撻著這畸形的世界。在那風雨飄搖年代，在一片硝煙幻化的霓虹燈下，她是無助的，卻繼續用歌聲傳遞著溫暖：

你不要煩憂，你不要發愁

且靠在我的身邊，忘去了這是什麼時候

啊……唔……再斟上一杯葡萄美酒

失落中，她依然相信著愛情。北平、上海、香港，一方又一方的夜空下，愛情的慰藉就是天邊疏落的星月，微弱而彌足珍貴。可是現實生活裡，她的感情卻一再受到欺騙。她的大半生，就像歌曲中所唱的，是浮萍一片，飄蕩在人生的大海。多少個幽靜的夜晚，她獨自與月兒相對談話，與星兒漫聲歌唱。浪跡天涯的生活也許很波希米亞，洋溢著夢的斑斕，黃葉秋風的恢廓，還有玫瑰花的精緻，可細細玩味，卻又滲出一抹漂泊中的孤獨感。直到九○年代，年過古稀的白光才和一個深愛她

的人定居馬來亞——雖然縈繞她夢魂的，是琉璃瓦的北平、是大理石的上海。

九四年香港一個金曲頒獎典禮，主辦者請了神祕嘉賓頒發壓軸大獎。最後的那一刻，背景響起了〈戀之火〉。歌聲把人的視覺帶進一個蘭燈明滅的小屋，華衣淡妝的女主角斜倚床榻，為男主角靜靜地溫熱著煙泡。旁邊是紅木床頭櫃、鎏金的自鳴鐘，靡艷，別緻。在歌聲的前導下，佈景門後走出來一位穿著旗袍的老太太。她輕輕湊近獲獎者張學友的耳邊，說：「我已經很老了，不要因為想討我歡喜就叫我白姐，你乾脆叫我白姨吧。」那時只感到，一切可以想像的富麗，都不過是她眼神中映漾的倒影。

九九年八月二十七日，白光懷著滿腹的鄉愁逝世於吉隆坡，結束了浮萍般的一生。喪禮非常低調，幾乎沒有人知道。她長眠在一個美麗的墓園。那石階有著琴鍵的形狀，每當人們走過，醇厚而磁性的歌聲就會應而響起。不時看得到海外的老歌迷們，由半世紀前的歌聲伴隨著拾級而上，在墓碑前獻上一束花，灑下一掬清淚，為白光，也為自己逝去的青春。而沉睡中的白光，會一如既往地守候著遠方那片土地。有一天，她富麗的歌聲會共湮滅的記憶而甦醒。

2004.12.16.

9. 旋律老上海

> 隔著一片時間和空間的紅色海洋，
> 老上海的周璇和白光只能向新上海無奈而陌生地美麗著……

　　崛起的新上海，氤氳著一股濃得化不開的懷舊情緒。然而，一位在上海工作的香港人說，這裡沒有周璇，更沒有白光。在香港尚可找到老上海的影子，在上海只能找到老上海的殼子。當吉米金樂隊的老人們再度吹起〈夜來香〉，老上海就如和平飯店舞廳天花板上擺設的吊扇，無論做工怎樣精美，總未能為卞急的新上海帶來清涼與平和。是的，隔著一片時間和空間的紅色海洋，老上海的周璇和白光只能向新上海無奈而陌生地美麗著。

　　老上海的靈魂是一片晶瑩剔透的古玉，多年以前被裂為兩片，一片掩埋於地，一片流落香港。香港的那片是傳世的，新上海那片卻是出土的。出土前沒有歷史可記、沒有故事可說、

沒有光澤可鑒、沒有人手摩玩的痕跡，出土後可觀賞而不可親近、可懷念而不可悅慕。

片玉的出土，與香港有很大的關係。開放伊始，上海居民觀看了香港電視連續劇《上海灘》，街頭巷尾一時紛紛出現戴禮帽、穿呢絨大衣、脖子上曳著長圍巾的許文強形象。那大概是當代的大陸青年人第一次懷念老上海——縱然老上海的懷念，遠不如對香港潮流的追求來得強烈。

當《上海灘》主題曲的原唱者葉麗儀在黃浦江頭高歌起「浪奔，浪流」，上海人卻笑了——黃浦江水一向是平靜得波瀾不興的。時至近年，作詞者黃霑每當提到這首歌，言談之際猶有餘憾。在中港尚隔、而今昨漸判的環境下，「浪奔，浪流」與其說是藝術誇張，毋寧說是香港人對老上海萌釋的想像。

大約稍早於《上海灘》之首播，大陸的人們就開始認識黃霑了。這位香港音樂人，有著濃烈的故國情懷。他筆下的老上海，是沙遜大樓高聳入雲的頂尖，也是一個描著金彩、拷著白瓷、嵌著鵝卵小鏡的首飾盒。凝重的強音、輕巧的檀板，在〈上海灘〉中結合得那樣完美。因此，即使笑過葉麗儀的人，在卡拉OK也「浪奔、浪流」的照唱不誤。

講到〈上海灘〉的作詞者黃霑，不得不提起作曲者顧嘉煇。在人們印象中，這位多產的創作者支撐了七、八〇年代香港流行音樂的半壁江山。香港無線電視臺劇集裡的歌曲，幾乎全是顧曲黃詞。黃霑自謂是「時代曲養大的」，顧嘉煇也親身參與、見證了時代曲的歷史。大陸易幟，李厚襄、姚敏、白

光、姚莉、張露等踏著光亮的皮鞋、飄著刺繡的旗袍匆匆南下，於是香港好客地向海派文化張開了懷抱。十多年過去，當作客香江的時代曲隨著聽眾老去而命定般地沒落，〈不了情〉就成爲了一個華美而深情的終章。這首榮獲一九六二年最佳創作獎、邵氏公司同名電影的主題曲，是老作曲家王福齡的傑構。「do do si si la la si si ，do do si si la la si si ……」那近乎奏鳴曲似的鋼琴前奏，那娓娓自抑的曲調，沐著清照的斜月、伴著輕搖的鞦韆，在花開時，在葉落時，訴說著多少個令人悵惘的紅顏故事。那時，顧嘉煇也參與了這部電影的音樂製作，寫下了著名的〈夢〉：「人說人生如夢，我說夢如人生……」多年後，當這位海派時代曲的後起之秀搖身變爲香港的「樂壇教父」，我們還可從他的〈上海灘〉、〈歌衫淚影〉、〈儂本多情〉中隱隱聽到很久以前黃浦江上醉人的晚風。

　　一九八四年，徐克導演的電影《上海之夜》上映。此片講述抗戰前夕，作曲家董國民（外號Do-re-mi ，鍾鎮濤飾）和歌女舒佩琳（張艾嘉飾）一見鍾情，旋因時局紛亂而相失。勝利後，兩人巧合地成爲相鄰的住客，而剛來滬上謀生的查小喬（外號凳仔，葉蒨文飾）卻愛上了 Do-re-mi ……片末，失意的 Do-re-mi 終於憑創作歌曲〈晚風〉贏得比賽，舒佩琳與此同時竟答應了富商的求婚，當晚就要乘火車離滬赴港。得到凳仔告知的消息，Do-re-mi 趕至車站，跳上了火車。在汽笛響起的時候，〈晚風〉的歌聲翩翩地飛來——

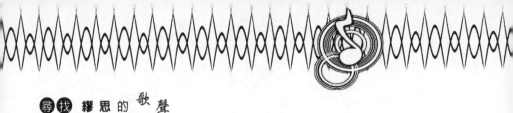

尋找 繆思 的 歌聲

> 晚風中，有你我的夢
>
> 風中借來一點時間緊緊擁
>
> 擁的那個夢，像一陣風，像一陣風
>
> 悠悠愛在風中輕輕送
>
> 我心的愛，是否你心的夢
>
> 可否借一條橋讓我倆相通
>
> 在這借來的橋中，明天的我、明天的你
>
> 會不會再像那天相擁
>
> 今晚的風和明天的夢
>
> 到底在你心中有多少影蹤
>
> 可否這個晚上，借來時間，借來晚風
>
> 把我的愛送到你心中……

　　旋律回合、情調柔婉，置於老上海時代曲中幾可亂真。回憶起創作的點滴，黃霑說：「開拍《上海之夜》，徐克來找我。我一口氣便寫了十二個主題旋律，讓他來挑。偷來〈秋的懷念〉改了一點，作為前奏。還有間奏，用了〈夜來香〉。兩曲加在一起，即使沒經歷過三、四〇年代的上海，都懂得是那兒的味道。」不過，〈晚風〉並非對老上海時代曲的簡單複製。那具有當代感的歌詞，暗示著香港對於老上海的姿態。「在這借來的橋中，明天的我、明天的你，會不會再像那天相

56

擁……」赴港火車所乘載的，不僅是作曲家和歌女的愛情，更是老上海的靈魂。香港就是一條橋，存留了外灘上一抹大理石的顏色。這條橋跨過紅色的海洋，貫通著老上海、新上海。當顧嘉煇、黃霑那片滔滔的潮流日以繼夜地隨黃浦江水奔流而東，我衷心祝禱：願香港之橋爲夜景工程下的新上海分去一點半世紀前天然的大理石色。

2004.06.14.

*10.*夢幻曲

大腦在高燒的半昏迷狀態下，
播來播去就是這張《上海夢》。
我找回了遺失在八○年代初的另外一部分記憶……

八○年代初的內地是美好的，起碼在當時一個不諳世事的
孩子眼睛裡。

那個春天的晚上，一幢幢老房子在漆黑中肅立著。馬路上
人影寥落，街燈偶然從茂密的梧桐樹葉間透出一抹昏暗的光。
途中，母親把孩子的手牽著，輕輕哼起一段音樂：「sol do
……si do mi sol do, si la sol do re mi fa la do re mi sol re ……」

「媽媽，這首歌真好聽，叫什麼名字啊？」

「傻孩子，這不是歌，這叫做〈夢幻曲〉。」

「夢幻？什麼是夢幻？」

「夢幻就是……就是很美好的東西，比如你昨天晚上夢見

的那個大蘋果。」

「才不呢，我說剛剛張伯伯家那個舞會才是一個夢幻——」

「噓……不要亂講，」母親把孩子的話打斷，低聲說。

「有什麼啊，香港不是每天都開舞會嘛！」雖然有些不樂意，孩子還是放低了聲音。

「香港是香港，這裡是這裡，怎麼同呢？」母親頓了頓，繼續道，「來，教你這首〈夢幻曲〉吧！」

「前天聽的那首曲子也很夢幻呢：do mi re do sol mi re do la fa mi re re, la fa mi re si sol fa re do sol mi do do ……」人行道上、石庫門外、梧桐樹間，音樂就這樣迴旋著，一直消失於空蕩蕩的馬路盡頭。

很久以後，母親不無戲謔地問我：「你爲什麼覺得那個舞會是個『夢幻』？」我想了想，答道：「當時感到，舞會的音樂太好聽了，而且很少看到那麼多漂亮的人；即使張伯伯那麼老，身上灰不拉嘰的中山服卻燙得十分筆挺，非常有派頭。」那個舞會裡，我一直坐在壁爐前的沙發上，有機會好好觀察舞場。「噢，他幾十年來都是那麼神氣的，」母親的眼神忽然變得很遙遠，「頭髮光光亮亮，衣服整整齊齊，皮鞋乾乾淨淨，最困難的時候也從來不失禮——他兩年前去世了……」

西洋音樂和張伯伯，佔去了我對八〇年代初的老大一片記憶空間。好像近幾十年，西洋音樂從來沒有像那時一樣「大眾」過；而張伯伯的老克辣形象，也非常樸實，尚未被人渲染得繽

紛陸離。

曾經一度，香港的電視出現過一個取景於大陸某音樂學院附中的廣告。看到熒屏中那些衣著樸素的孩子沿著螺旋型的木樓梯雀躍而下，不由心跳不已——多麼似曾相識的景象啊！但這個廣告未幾就不見了，它跟香港這個紙醉金迷的老上海後身太不協調。西洋音樂和張伯伯，依然佔據著我對八〇年代初的老大一片記憶空間。

九九年八月的一個傍晚，以一百四十五元的價錢在 HMV 買了一張唱片——江天創作並彈奏的《上海夢》。封套設計很簡單，一張昏黃的老外灘照片。也正是這張照片，成為我在未能試聽的情況下不假思索購買的動因。江天，名字以前沒聽過，但令人想起唐人的句子：「江天一色無纖塵，皎皎空中孤月輪。江畔何人初見月，江月何年初照人？」時光流逝的聲音，大概最能動人心魄吧。

拆開唱片，在宿舍播放一通後，發現封套有誤導之嫌。連自封「樂盲」的室友也愕然說：「哪裡有一點老上海味？」「但這可是 PBS 貝聿銘訪談的背景音樂啊。據說《紐約時報》的評價很高，連馬友友也喜愛不已呢！」我雖也愕然，卻始終要為自己找一個心安理得的理由。於是唸著唱片小冊子的內文，現買現賣地回答。可是，這樣的藉口，連我自己也覺得虛弱。（後來，看到網上一位樂評人說：從那張外灘的照片上，可以清晰地看到原匯豐銀行、沙遜大廈和新民文匯報業大廈。中山東一路上還有雙接頭的公交車在開，外灘防汛觀光平臺已

經建好。因此，拍攝時間可以估計是在九一到九四年間。）

　　雖然說服不了「樂盲」室友，但兩天後的一場重感冒卻說服了我。臥病期間，不願下床，播來播去就是這張放在手邊《上海夢》。也許大腦在高燒的半昏迷狀態下，會更多地浮現很久以前的事情，人也會變得更感性而純真吧。我找回了遺失在八〇年代初的另外一部分記憶——

　　早晨，薄霧籠罩著整個城市。巷口，小姑娘穿著烏紅細格的罩衣，梳著羊角辮，蹦蹦跳跳地上學去。弄堂中，黑布衫的老阿婆蹍著小腳，把煤球爐提到天井處生火。佳在樓上的男高音在家裡吊嗓子；他的妻子趁沒人，在走廊裡練習舞蹈，今天晚上要演出《絲路花雨》。縱然舞姿那麼輕盈，古老的木地板還是隨著舞步發出隱隱的吱呀聲。忽然，妻子的腳扭了，丈夫把她攙到屋內，慢慢替她推拿。幾句安慰的話，使她破顏而笑。

　　放學了，小姑娘興高采烈地跑著回家，那流動的烏紅色身影，在空氣中漸次凝成了一堵玫瑰牆。石庫門口，只聽得一把清脆的聲音叫道：「爸爸，我回來啦！」……作業做好，小姑娘從家裡出來，和三、四個夥伴們跳起橡皮筋。不遠處，一個頂小的女孩坐在木馬上晃晃悠悠，她哥哥在一旁汗流浹背地玩著「摸瞎子」，歡聲笑語一直傳到了長巷彼端。春天的下午，太陽還高高掛在天上，光芒好似大三和絃一樣，在掠過長巷中每家的玻璃窗時留下一片明潔。

　　晚上，孩子們聚集在小姑娘家裡，津津有味地收看那部重播了無數次的電影。小姑娘似懂非懂地盯著螢光屏，突發奇想：「我以後才不會像女主角那麼傻呢。」這時，背後傳來爸爸渾厚的嗓門：「好了，十點鐘了，該睡覺了。」「媽媽還沒回來呢，我要等她的門，」小姑娘眨著清澈的大眼睛，狡黠地說。

　　第二天上學，發現堂屋有一些異樣：八仙桌上挨牆擱著老阿婆的黑白照片，前面還擺著一個小小的十字架。老阿婆剛從市郊趕回來的兒子坐在桌旁，一言不發。小姑娘突發奇想：「要是一個人像孫悟空一樣長生不老，那該有多好啊！」記得有一次，老阿婆神祕又慎重拿著那個十字架對她講，小囡，只有信他，才會得永生。難道她現在真的到天堂去了嗎？天曉得。

　　這時，三十九號傳來了悠揚的旋律。那是樓上唐家姐姐的鋼琴聲。她說過，彈的是一個叫莫札特的人寫的歌。她還說這首歌沒有歌詞，也沒有名字，就叫做協奏曲第幾號。什麼是協奏曲？到底又是第幾號呢？不知道，不記得了。反正老好聽的，比爸爸的男高音好聽多了。嘿嘿。

　　汽車開了，小姑娘只管向車窗外面發呆，耳邊還是那首莫札特第幾號：「do mi re do sol mi re do la fa mi re re, la fa mi re si sol fa re do sol mi do do …」不知不覺間，就到了外白渡橋。太陽把黃金雨灑遍了江邊上每幢漂亮的房子。黃浦江面流水緩緩，浮動著千萬片閃亮的樹葉，使人暈眩。閉上眼睛，一派溫

紅的朦朧中還閃爍著點點金光。不知何時，鋼琴的聲音變得宏偉而親切，就好像蔚藍的大海在不遠處，向著自己含笑招手。小姑娘也笑了。她突發奇想：要是能快快長大，那該多好啊……

2004.06.27.

難道這一切僅僅是記憶？
生命又再向我們嚶嚀

——邱特切夫

11. 尋找俄羅斯的靈魂

> 俄羅斯的感情是內斂的、深沉的。俄國歌曲殷切可親，
> 卻帶著苦澀幻夢。在惡劣的氣候、苦難的生活裡，
> 尚武精神、崇雅情結雙雙被寫入了俄羅斯的基因……

Весёлая и грустная

Всегда ты хороша

Как наша песня русская

Как русская душа

　　——Б. Мокроусов: «Всегда Ты Хороша»

　　莫斯科近郊紛飛的白雪，宛若三角琴急促的輪指音。壕溝裡潛伏著蘇軍的士兵。他們正準備向附近一隊入侵的德軍發出突擊。風雪漫漶，視野模糊，機會久伺難至。不知何時，從德軍處傳來了一陣音樂。定神一聽：那不是〈喀秋莎〉麼！？原

67

來德軍行旅苦悶，正在播放著擄獲而來的唱機。「不准敵人玷污我們的〈喀秋莎〉！」蘇軍戰士陡生此念，冒著蒼茫的大雪，奮力衝刺過去，殲滅了全部敵人，奪回了他們的〈喀秋莎〉。

　　衛國戰爭時期，也是蘇聯歌曲的繁盛時期。杜納耶夫斯基（Исаак Дунаевский）、索洛維約夫——謝多伊（Василий Соловьев-Седой）、勃蘭切爾（Матвей Блантер）、諾索夫（Г. Носов）……他們的歌曲不僅傳遍了整個蘇聯，也在毗鄰的中國大陸膾炙人口。現在大陸上了年紀的人，大都對五〇年代的日子記憶猶新。那是中蘇蜜月期。電影院中上映著《心兒在歌唱》、《幸福的生活》、《青年時代》、《光明之路》；收音機播放著〈小路〉（Дороженька）、〈山楂樹〉（Уральская Рябинушка）、〈喀秋莎〉（Катюша）、〈紅莓花兒開〉（Ой Цветёт Калина）、〈莫斯科郊外的晚上〉（Подмосковные Вечера）；文化宮裡，小伙子戴著鴨舌帽，姑娘們把長髮梳成雙辮、穿上素淨的布拉吉，翩翩起舞。寬廣沉厚的蘇聯歌曲，凝著一代人的夢想、歡樂和青春。

　　和義大利的熱烈激昂、西班牙的嘯唱�釈然不同，俄羅斯的感情是內斂的、深沉的。俄國歌曲殷切可親，卻帶著苦澀幻夢。這是俄國人兩重性格的體現：看似扞格，又結合得天衣無縫。在惡劣的氣候、苦難的生活裡，尚武精神、崇雅情結雙雙被寫入了俄羅斯的基因。看看瓦斯涅佐夫（Виктор Васнецов）所繪的〈伊凡雷帝〉（Иван Грозный），緊貼地面的拱形小窗

中透著幽幽日光，伊凡穿著金碧的俄式袞冕，從鋪著華氈的梯
級上緩緩而下，那雙鷹隼般的眼睛透著鷙狠而睿智的光芒。他
彷如邪惡的化身，又好似彌賽亞的蒞臨。在他面前，人們感到
既敬且畏——敬和畏之間似乎存在著最強大的張力，把二者各
自推向一個極端，但又不可分割地融爲一體。再看看穆梭爾斯
基（M. Мусоргский）歌劇《鮑里斯·戈杜諾夫》（*Борис
Годунов*）中「加冕典禮」那一幕，那眩惑而詭異的鐘聲、那
從歷史深處傳來的鼓聲、那匍匐者讚美君父的、深情而自持的
歌聲，在沙皇鮑里斯和王公們燦爛的服飾輝映下，顯得如此的
不倫，又如此的諧和。伊凡和鮑里斯，就是古羅斯精神的載
體。

　　經過彼得大帝的歐化洗禮，俄國人多了一段鄉愁。鄉愁來
自遙遠而陌生的法蘭西。雖然人們剃掉了濃密的鬍鬚、脫去了
寬大的袍服、說起了宛若柔荑的法語，這次華貴的洗禮卻洗不
去他們祖傳的憂鬱。記得柴可夫斯基（П. Чайковский）的
〈第五交響曲〉：「mi re do, fa mi re, sol si la, sol fi fa……」還
有〈第一鋼琴協奏曲〉：「sol la si sol, la si do sol, la re la re, la
mi la mi……」兩段旋律輕靈婉轉、欲說還休。它教人想起克
拉姆斯科伊（Иван Крамской）畫筆下的無名女郎，想起電影
《齊瓦戈醫生》（*Доктор Живаго*）前段中拉拉和齊瓦戈在電
車上失諸交臂的情景，想起沙俄時代彼得堡那陰森森的華麗。
其後，拉赫曼尼諾夫的鋼琴和大提琴作品中，更在這種華麗之
中添上些許的東方色彩。那些，都是貴族式的俄國。

尋找 繆思 的 歌聲

如果管絃樂是屬於貴族的，那麼平民式的俄國，自以歌曲
爲代表：〈三套車〉（Тройка）的孤立無援、〈不要責備我
吧，媽媽〉（Не Брани Меня Родная）的愁腸寸斷、〈漫漫長
路〉（Дорогой Далнею）的及時行樂、〈黑色的眼睛〉（Очи
Чёрные）近乎神經質的魅惑，還有〈我的歡樂〉（Живёт
Моя Счастья）中多情的哥薩克……大悲大喜，毫無掩飾。在
大陸聽衆印象中，俄國歌曲的調式已經因〈三套車〉、〈莫斯
科郊外的晚上〉而典型化了。不過沙俄時代的歌曲中，還有一
種樸實無華的大調旋律。這類旋律往往出現在敘事型的漫歌
中，但也常常進入了普通歌曲。人們對於這類旋律也許感到陌
生，但很早以前，這類歌曲其實已經被引入：

　　傍晚的綠草地上，是誰在走來
　　身穿灰衣，慢步在徘徊
　　她那一雙秀眼，溫柔美麗如水
　　你不知道？她就叫「安睡」

　　夜間在青山頂上，是誰在走來
　　身穿白衣，輕盈地閃動
　　當那夜深人靜，看她是多光明
　　你不知道？她就叫「美夢」

一八六九年的一天，柴可夫斯基正在莊園裡爲歌劇配譜，

突然聽到外面的油漆工人唱著夜歌。作曲家非常喜愛這首民歌，記下譜後，將它作為〈D 大調第一弦樂四重奏〉第二樂章的主題，這就是舉世知名的「如歌的行板」（Andante cantabile）。後來，托爾斯泰在莫斯科聽了演奏，熱淚盈眶。他寫信給年輕的柴可夫斯基道：「在這首樂曲裡，我已觸碰到苦難人民的靈魂深處。」

　　進入蘇聯時代，較少人用夜歌式的旋律來進行創作了。至於貴族式「陰森森的華麗」，更在音樂作品中絕了跡。管絃樂終於大眾化了，但我們聽到的，卻是浦羅高菲夫（Сергей Прокофьев）的貌合神離，和蕭士塔科維奇（Дмитрий Шестакович）的痛苦呻吟。這無疑緣於當時的社會現實——革命、戰爭、工業化、政治運動。歌曲方面，沙俄時代那毫無掩飾、大悲大喜的演唱方式消失了，代之而起的是「面紗唱法」。顧名思義，無論心緒多麼洶湧澎湃，宣之於口便要像戴了面紗一樣，以含蓄為上；剛而不厚，則未足為訓。蘇聯歌曲，以小調居多。小調是憂鬱的化身，但由於面紗唱法的關係，那亂人心曲的深深苦澀，又如幻夢一樣搖曳多姿。從〈海港之夜〉（Вечер На Рейде）男低音的厚重、〈燈光〉（Огонёк）女中音的醇實、還有〈窯洞裡〉（В Землянке）男高音的峻冷中，我們也觸到絲絲動感——那海上舒捲的波浪、霧中閃爍的燈火、郊外霏霏的霰雪。這種苦澀和幻夢，像橡樹上顫抖的秋葉，絕望、美麗；而那一片彌望的橡林，在肅殺的秋風中，卻依舊波瀾壯闊。而大調歌曲呢，雖也有〈豐收之歌〉

（Песня Жатви）、〈獻身者進行曲〉（Марш Преданных）、
〈青年之歌〉（Песня Юноши） 之類的活潑喜悅，但殷切可
親，卻依然是主流特色。如〈遙遠的地方〉（Далеко Далеко）
一曲中，歌者以質樸真誠的語調向大後方的情人致以慰問；在
深秋太陽的照耀下，那溫切的叮嚀穿過了遼遠的金色麥浪。如
斯的絕望美麗、波瀾壯闊、殷切可親，象徵了整個蘇聯時代的
理想和驕傲。

　　一九九二年，蘇聯解體，俄羅斯的自尊再度遭到嚴冷的摧
抑。然而在極權的廢墟上，萌生了當代的俄國音樂，那是〈秋
葉〉（Осенние Листия）的娟娟翻飛、〈誰愛過誰〉（Кто-то
Полюбил）的回環往復、〈我的女兒〉（Доченька Моя）的諄
諄絮絮、〈愛之輕言細語〉（Любви Негромкие Слова）的含蓄
噴薄……在市場經濟之下，新興的俄國歌手一邊摸索著新的路
向，一邊演繹著舊的傳統。「……無論憂傷還是快樂，你永遠
最善良。就像我們俄國的歌，和俄羅斯靈魂一樣！」讓我們繼
續跟隨音樂的節拍，去尋找俄羅斯的靈魂。

2004.02.20.

12. 玫瑰人生

唱著那耳鬢廝磨似的法語，可以用最少的口形變化表達出最
豐富的情感，就像貴婦能以一絲淺得看不見的笑意得到整個
世界的玫瑰……

將我親吻，她以目光，唇邊盪漾一絲莞爾
那就是她，孑然無二，我的幸福，我的希望

當她倚在我懷裡，與我絮語依依，人生盛開了玫瑰
一段款曲的衷腸，朝暮令人懷想，我心盛開了玫瑰
一對幸福的翅膀，在我身邊迴翔，因為這一片玫瑰

任憑修遠的路途飄過，我跟隨她，她也陪伴著我
一個貞摯的諾言，盛開在我心間，玫瑰一片

　　法文老師 Veronique 有一個好聽的中文名字——雨蘭。她的國語說得流利而溫柔，如果只是聽，會以為這口音出於哪位來自江南水鄉的女郎。有一次，她在課堂上進行歌唱教學。才學會法語讀音的同學們，望著剛發下的歌詞，臉色茫然。「打起一把傘，漫不經意地從連綿的商店櫥窗邊走過。如果這時從遠處隱約傳來一首歌曲，那一定是琵雅芙（Edith Piaf）唱的〈玫瑰人生〉。」雨蘭道，「如果說，〈馬賽曲〉是法國的象徵，那麼這首〈玫瑰人生〉就是巴黎的代表。在巴黎，每當路邊的手風琴家彈上這首歌，他就能賺到一份豐盛的午餐。」不出五分鐘，大家都已唱得琅琅上口。

　　法語適合歌唱。它有著磁性的鼻音、喁喁的輔音、性感的圓唇音、嘆息般的小舌音、輕巧的開音節。那耳鬢廝磨似的語音，本身正如歌唱。講著法語，可以用最少的口形變化表達出最豐富的情感，就像貴婦能以一絲淺得看不見的笑意贏得整個世界的玫瑰。也許法國貴族們真的曾發明過一些優雅的發音方式，但不可否認，法語的音韻本身就存在著不少「搔首弄姿」的成分。因此，有人認為法語很高貴，也有人覺得矯揉作態。無論如何，法國的貴族著實在兩百年前就已開始消亡了。

　　兩百年間，產生了〈馬賽曲〉（La Marseilles），產生了〈國際歌〉（L'Internationale）。中國大陸對〈國際歌〉的歷史不會陌生。人們唱過中文版、聽過俄文版，但極少接觸過法文原版。歌曲脫離了母語，就不能保持原來的風貌，〈國際歌〉是罕有的例外。你也許可以將法文版唱得慷慨激昂，但若要把軟

綿綿的語音和革命結合在一起，得到的大概是德拉克羅瓦
（Eugène Delacroix）油畫中在人群前高舉三色旗、指揮若定的
袒胸女神。然而，在向日葵和玫瑰之間，法國人還是選擇了後
者。工商業的繁榮造就了中產階級，也促成了香頌的誕生。

　　將 "Chanson" 翻譯為「香頌」的人是一位天才。區區一
個「香」字，卻蘊涵了慵懶的鼻音、玫瑰的顏色和古龍水的味
道。輕盈，亮麗，曇花一現。三〇年代，有聲電影發明了，唱
片普及了，唱片大獎設立了。呂茜安‧波娃耶（Lucienne
Boyer）憑一曲〈對我細訴愛語〉（Parlez-Moi D'Amour）風靡
世界。然而，只有琵雅芙的出現，人們才領略到香頌的絕代芳
華。她不僅是〈玫瑰人生〉（La Vie En Rose）的原唱者，也是
詞作者。

　　琵雅芙恬靜的眼睛，和潑辣的歌喉形成了有趣的反差。很
難想像，長期在夜總會賣唱的她，那嬌小的身軀怎能一次次地
承受生活的摧折。她的歌直率淺易，不事雕飾。〈玫瑰人生〉
的創作過程平凡無奇，但正是歌曲中對平凡愛情的歌頌，令喜
歡幻想的人們懂得：愛情不是童話城堡中碧綠的藤蔓，它就在
平凡的生活中；從一句尋常的絮語裡，就可以盛開玫瑰。和
〈玫瑰人生〉一樣，〈愛的禮讚〉（Hymne à L'Amour）、〈你令
我回頭〉（Tu Me Fais Tourner La Tête）、〈不，我不後悔〉
（Non, Je Ne Regrette Rien），都是那般的義無反顧。〈手風琴
師〉（L'Accordéoniste）的反戰意識、〈我不在乎〉（J'M'En
Fous Pas Mal）對剝削的控訴、〈摩托車上的人〉（L'Homme à

La Moto）對飛車黨的勸戒……琵雅芙歌曲的包羅萬象，一似〈巴黎天空下〉（Sous Le Ciel De Paris）所唱，這個擁有兩千年歷史的城市，容納著情侶、哲學家、樂師，也向流浪漢和乞丐張開了懷抱。雨後的彩虹是巴黎的微笑，希望之花在這裡盛開。這一切一切，是如此的深廣，遠遠超越了舞榭歌臺中所能承載的廉價愛情、浮淺快樂。

雨蘭曾跟我講起一段往事：她童年的時候，有次隨母親上街，街頭正在舉行露天音樂會。琵雅芙坐在臺下一角，爛醉如泥，老態龍鍾。不久，輪到她上臺了。只見她霍然從椅上起來，優雅地走到麥克風前，唱的就是〈玫瑰人生〉：

Des yeux qui font baisser les miens,

Un rire qui se perd sur sa bouche,

Voilà le portrait sans retouche

De l'homme auquel j'appartiens.

Quand il me prend dans ses bras

Il me parle tout bas,

Je vois la vie en rose.

Il me dit des mots d'amour

Des mots de tous le jours,

Et ça me fait quelque chose.

Il est entré dans mon coeur

Une part de bonheur

Dont je connais la cause.

C'est lui pour moi.

Moi pour lui dans la vie,

Il me l'a dit, l'a juré pour la vie.

Et dès que je l'aperçois

Alors je sense dans moi

Mon coeur qui bat.

　　琵雅芙童年父母仳離、寄居青樓,腦膜炎幾乎奪去她的視力。然後幼子殤折、情途偃蹇、耽溺藥物,不到五十歲就離開了人世。她的人生,就如玫瑰樣的短促。去世四十年,她的故事和歌曲不絕如縷地被人們傳誦著。琵雅芙只愛以潑辣的歌聲,歌頌平凡的美。因此,如果說法文是高貴的,高貴並不在於音韻上的搔首弄姿。如果說香頌賞心悅耳,賞心悅耳也並不在於廉價的愛情、浮淺的快樂。〈玫瑰人生〉成爲巴黎的靈魂,是因爲它的歌者曾經以堅毅的意志不懈生活著,把長滿棘刺的花莖留給自己,卻爲世人捎去一片又一片豔紅的花瓣。

<div align="right">2004.03.12.</div>

13. 她的名字，也許，是韶光

> 義大利古老的歌聲是厚厚的歷史書。
> 她所承載一雙雙的青春、一代代的美好，
> 就是書中一片又一片的樹葉……

Il cuore mio indiscreto

Pace ancor non si dà

Sempre mi sveglio piu irrequieto

Non si rassegna alla sua età

Oggi mi ha ricordato

In gran segreto

Una signora di trent'anni fà

Nel 1919

Vestita di voile e di chiffon

Io l'ho incontrata non ricordo dove

Nel corso, pure a un ballo continuo

Ricordo gli occhi, gli occhi solamente

Segnati un po con la matita blu

Poi mi giurai d'amarla eternamente

E chiamarla, non ricordo più

Poi mi condusse, non ricordo dove

E mi diceva non ricordo più

Nel 1919

Si chiamava, forse, gioventù …

—— O. Natoli: ‘La Signora di Trent’ Anni Fà'

大一的第一個週四。九月的天空下著啞灰的雨。連續上完八小時課，幾乎想蹺掉最後一節。但那是義大利語課啊，我想。於是撐起傘，也撐起腰，走到教室。不久，進來一位白髮黑眉、神父樣的人。他以流利而聲調略帶飄忽的中文作了簡短的問候和自我介紹，然後問：「你們學過哪些義大利詞語嗎？」學生們都很靦腆，沒有人作聲。「那你們知道哪些義大利品牌？比如：Trusardi、Ferrari、Salvatore Ferragamo、Ermenegildo Zegna ……」沒有人作聲。「那麼，你們認識哪些義大利人物？」還是沒有人作聲。Dr. Gritti 有點急了，轉身想在黑板上寫點什麼。這時，我在他身後說：「Luciano

80

Pavarotti 。」他的背影頓了頓，慢慢轉過身來，拿著筆的手臂
還保持著彎曲的姿勢，褐色眼睛中閃爍著光芒。我看見，從他
轉過的弧度上，揚起了一群鴿子。視線隨著鴿群飛到窗外——
哪裡還有雨？黃昏的陽光下，流雲潑彩般金一片、紫一片、紅
一片，耳邊響起壯闊而流轉的音樂，那是男高音所唱的〈他不
會更愛你〉（Non Mi Dire Di No）。

　　從那時開始就羞於提起，當初我的第一志願是西班牙語。
這個選擇並非出於功利，而是因為在中學時代誦記了不少西班
牙歌曲。而義大利呢，總覺得她的音樂代表著過去。君不見電
影《教父》（Godfather）中，黑幫火併的鏡頭竟是配以歌劇選
段的！每當聽到〈我的太陽〉（O Sole Mio）的前奏，聯想到
的是奧古斯都站在帕拉丁山之巔，左手執杖、右手遙指世界的
樣子。可是，學校那年請不到新的西班牙語老師，只好退而求
其次。「西班牙語適合各類音樂：歌劇、佛拉門科、搖滾樂、
流行曲；而義大利音樂的年限，止於六〇年代。用義大利語唱
搖滾，就像一位穿著晚禮服的貴婦滿街跑。」「但這也代表義
大利語高貴的本色嘛！」聽到我的言論，Dr. Gritti 笑著說。
他很對。雖然兩者都是音樂的語言，但義大利語是宋詞，西班
牙語是元曲；義大利語是閨秀，西班牙語是村姑。

　　義大利是古老的。當夕陽把威尼斯剝蝕的樓壁烘焙得酥
黃，貢多拉上的歌聲響遏河邊橋上的行人和鴿子，萬億個不返
的黃昏就回來了。這歌聲不屬於帕華洛帝，更不屬於波切利
（Andrea Bocelli），這是卡羅素或吉里從磨損的黑膠唱片上傳

送來的一個逝去的世界。義大利歌曲是青春的。聽，〈黎明〉（Mattinata）熱烈的期待、〈瑪利亞·瑪利〉（Maria Marí）焦灼的阻隔、〈纜車啊纜車〉（Funiculí Funiculá）沸騰的激情、〈重歸蘇連托〉（Turna A Surriento）無助的懇請、〈負心人〉（Core 'Ngrato）絕望的抽怨……古老的義大利是本厚厚的歷史書，她所承載一輩輩的青春、一代代的美好，就是書中一片又一片乾綠的樹葉。青春和美好難耐時間之河的晝夜洗刷。我們從書中揀起樹葉，會想：這片樹葉曾經鮮綠過，在枝頭顫動過。唱起從前的歌曲，因那些年輕而真摯的靈魂而感動，也不由會問：這些靈魂，現在哪裡去了？

九〇年代，桑提亞戈（Emilio Santiago）用溫暖而悠遠的聲調演唱了一首一九四九年的老歌——納托里（O. Natoli）所作〈三十年前的一位女郎〉（La Signora Di Trent'Anni Fà）：

　　我隱密的心中，還未得到安詳
　　一段忘年躁動，總是令我那般驚惶
　　今天它令我迴想，自我心深處
　　在三十年前的一位女郎

　　她出現在一九一九
　　穿著雪紡輕紗的衣裳
　　我不記得何處與她邂逅
　　在街上，或是在那舞會上

我記得，我只記得那雙眼睛

帶著微藍眼影的光芒

我曾誓諾要愛她直到永遠

永遠把她呼喚，如今都遺忘

我不記得她領我去了何處

她對我說了什麼，也遺忘

我們在一九一九年相遇

她的名字，也許，是韶光

當費里尼（Giacomo Fellini）在電影《阿瑪珂德》（Amarcord）中懷念著三、四〇年代的繾綣溫馨，彼時的納托里卻正懷念著一九一九年的、一雙帶著藍影的眼睛。那疑幻疑真的光芒，存託了多少個年輕的夢想！藍色的眼影、Voile和Chiffon的衣裳……義大利統一了，現代化來臨了，拿波里情歌的時代遠去了。新興的流行曲、電影插曲，吸收了某些好萊塢的因素，但從對愛情、親情、友情的詠嘆中，仍可嗅出傳承了兩千年的陽光的味道。〈不要忘記我〉（Non Ti Scordar Di Me）的歌者不再是站在拿波里港口眺望的少年，而是向著遠洋郵輪揮手的紳士；〈彷如玫瑰〉（Come Le Rose）中甜蜜的苦澀，是從米蘭街頭的花店中傳來的；甚至聽到〈媽媽〉（Mamma），浮現的也是老式羅馬公寓中、安樂椅上的老太太。而電影配樂呢：《郵遞員》（Il Postino）中的明潔清新、《新天堂樂園》（Cinema Paradiso）中的深情淳實、《美麗生

活》(*La Vita É Bella*) 的輕鬆寫意……這些音樂如此惹人珍惜，因為它們都曾是古老陽光下的一片片鮮綠。

　　大一暑假，終於愛上了義大利語，從日內瓦乘火車去威尼斯。對面坐著一對不諳英語的義國夫婦。學習了一年，到被迫開口的時候了，連我自己都不敢相信：珠圓玉潤的聲韻竟從口中源源而出。下午耀眼的陽光斜照在那位太太的臉上。當我出於禮節拉上窗簾時，她的先生很誠懇地說道：「請不要拉上窗簾吧，真的不要拉上，因為陽光就是父親的祝福。」順著陽光向窗外望去，我看到的，是鮮綠的、一望無際的原野。

　　　　檻外金颸三十度
　　　　我思悠悠、無計和秋住
　　　　一片嬋娟流綺戶
　　　　青衿紫袖知何處

　　　　似記當時攜手語
　　　　眸黛層藍、脈脈春波渡
　　　　綠鬢爭教成縞素
　　　　葳蕤寧悔風華路

　　　　　　　　　　　　　　　　——調寄〈鳳棲梧〉

　　　　　　　　　　　　　　　　　　2004.03.01.

14. 一九六三年，伊帕內瑪女郎就這樣望著大海出神

葡語像浪尖上精緻的泡沫，像女郎古銅色小腿上的一痕海砂。
當 Bossa Nova 如無邊絲雨一樣霖霖而至，是柔韌而鬆軟的
葡語把它匯聚得細水長流……

　　放學了，愛洛伊莎·皮涅羅（Héloisa Pinheiro）哼著最流
行的森巴曲，邁著輕盈而有韻律的步子回家。她一如既往地走
過酒吧林立的黑山路，並沒有發現今天有什麼異常。然而，當
夕陽把她的身影投射到 Veloso Bar 櫥窗的另一邊，她還不知
道，自己的十八歲將會在一首歌曲中永恆，歌手們會年復一年
以最磁性的嗓音來讚美她的青春：

Olha que coisa mais linda

mais cheia de graça

É ela menina que vem e que passa

nun doce balanço, caminho do mar

Moça do corpo dourado, do sol de Ipanema

O seu balançado é mais que un poema

É a coisa mais linda·

que eu já vi passar

「她有著長長的金髮，閃亮的藍眼睛和夢幻般的身材：簡單地說，一切都恰到好處。」據說很久以後，若比姆（Antonio Carlos Jobim）——這位櫥窗後的看客回憶道，「當時我和莫賴斯（Vinícius de Moraes）正坐在酒吧裡構思一部音樂劇，然而，我們最終卻創作了一首歌曲。」

　　其實，這只是一個傳說：儘管現在，黑山路早換上「莫賴斯路」的新路牌、酒吧易名爲「伊帕內瑪的女郎」（A Garota de Ipanema）、愛洛伊莎也成爲了著名化妝品公司的董事。熱愛 Bossa Nova 的人們，大概很不情願面對一個事實：Veloso Bar 並不是〈伊帕內瑪女郎〉的創作地點。縱使若比姆和莫賴斯喜歡坐在一起喝酒，卻並不代表他們喜歡坐在一起寫音樂。這首歌的樂曲，原本只是若比姆一齣音樂劇中的片段，至於歌詞，莫賴斯幾年前就已有腹稿了。不過值得欣慰的是，莫賴斯把歌名由〈路過的女郎〉換作〈伊帕內瑪女郎〉，並徹底改寫第一段，就是因爲看到了愛洛伊莎。

14. 一 九 六 三 年 ， 伊 帕 內 瑪 女 郎 就 這 樣 望 著 大 海 出 神

〈伊帕內瑪女郎〉是 Bossa Nova —— 新浪潮音樂的開山之作。若比姆完成創作後，立刻開始灌錄唱片。由歌手、吉他手若奧‧吉爾伯托（Joao Gilberto）的妻子雅絲特露德（Astrud Gilberto）主唱。雅絲特露德本非職業歌手，可她演唱得慵懶輕鬆，偶然的脫拍、不經意的走音，令全曲魅力橫生。加上若奧綿軟的唱腔和吉他、若比姆飛著雪花的鋼琴伴奏、斯坦‧格茨（Stan Getz）天鵝絨般的薩克士風，〈伊帕內瑪的女郎〉風靡了巴西。次年（1964），「伊帕內瑪」旋風登陸美國，在排行榜上一颭九十六週，年終高踞第二位，僅次於盛極一時的披頭四。其後，若比姆的 Bossa Nova 作品被大量翻譯成英文，如 "Corcovado/ Quiet Nights, Quiet Stars"、"Aguas De Marco/ Waters of March"、"Inútil Paisagem/ Useless Landscape" 等，殊難勝數。

什麼是 Bossa Nova 的基本元素？有人說是樂器：吉他加鋼琴加薩克士風加敲擊樂器；有人說是演繹：讓拉丁旋律穿著輕爵士的衣裳跳舞；有人說是節奏：將一重三輕的森巴節拍弱化、淡化，但更不可忽視的是語言。葡語有著西班牙語的韌力、法語的鬆軟，像浪尖上精緻的泡沫，像女郎古銅色小腿上的一痕海砂。當 Bossa Nova 的音樂如無邊絲雨一樣霏霏而至，是柔韌而鬆軟的葡語把它匯聚得細水長流。不管就作者或聽眾而論，早期的 Bossa Nova 無疑是屬於中上層社會的：陽光、海灘、美女、愛情。因此，有人批評這種音樂根本與嚴酷的現實脫了節。然而一九六四年的政變卻帶來了契機。人們開

始通過 Bossa Nova 來嗟嘆人禍與天災，這種繾綣孟浪的曲調終於走進了大眾。

「伊帕內瑪」旋風登陸美國三十週年之際，若比姆去世了。在臨終前的幾個月，他在一位年輕歌手的演唱會中擔任了嘉賓。這位歌手就是日裔女郎小野莉莎（Ono Lisa）。出世到十歲的日子，莉莎一直在聖保羅渡過。儘管在巴西生活得不久，這片土地卻賜予了她音樂的稟賦——清柔的歌喉、創作的靈觸和在吉他上畫出一個美麗新世界的手指。回到日本，莉莎在父親新開張的 "Saci-Pererê" 俱樂部裡表演 Bossa Nova 和森巴。一九八九年發行第一張唱片後，幾乎每年都再接再厲。二〇〇〇年七月，莉莎在新碟 *Pretty New World* 中以 Bossa Nova 的形式演唱 "I Left My Heart in San Francisco"、"Yesterday"、"My Cherie Amour" 等老牌英語歌曲，一新視聽。尤值得注意的是 "Un Homme Et Une Femme"，被莉莎表現得柔和舒暢，令法語原版相形見絀，彷彿這首作品原本就是為 Bossa Nova 而寫的。同年秋，莉莎又推出了聖誕歌曲集 *Boas Festas*。雖然中文將 Boas Festas 翻譯為「冬之歌」，但那些和暖細膩的調子，卻使人感到置身於南半球溫昫的聖誕空氣中。其後的義大利、法國等專輯，進一步為 Bossa Nova 拓展了疆域。假如沒有親聆唱片，很難想像 "O Sole Mio"、"Non Dimenticar"、"Volare" 那些滿具英雄氣概的義大利歌曲，怎樣在莉莎的輕彈淺唱之下化作似水柔情。但法蘭西則有著與生俱來的中產情調，本和 Bossa Nova 有相通之處，在 *Dans Mon*

Île 專輯中唱起 "La Vie En Rose"、"Les Feuilles Morte"、"Dernière Valse"，自可謂駕輕就熟。當然，莉莎的演繹並非千篇一律地以 Bossa Nova 來「套用」各種音樂，融會貫通是更重要的。如 "C'est Si Bon" 一曲，原為著名的爵士樂作品，而其靈魂就在於貝斯的彈撥。專輯保留了貝斯，令氣氛更為歡愉，也更符合歌詞輕快的內容。此外，自創的作品 "Elle, Lui, Nous" 特意採用了搖曳生姿的華爾滋節拍，可見歌手求新的努力。

在日本，莉莎一直是巴西流行音樂大使。有了莉莎，日本人對 Bossa Nova 的喜愛，非僅耽於對美國潮流的盲目崇尚了。不知樂感豐富的村上春樹是否去過莉莎父親的 Saci-Pererê，但可以肯定的是，Bossa Nova 的新浪潮，早就以慵懶細膩的美態和柔韌的生命力，淹沒了他的心。於是，這位小說家用亦冷亦溫的筆調寫下了如此的開場白：「一九六三年，伊帕內瑪女郎就這樣望著大海出神。而現在，一九八二年的伊帕內瑪女郎，依然同樣地望著大海出神。她自從那時候以來一直沒有變老。」

2004.06.23.

15. 繆思忘記了

> 這片土地的星期天終於光明了，卻繼續幽黯著。
> 她的繆思被世人忘記，而她卻被自己的繆思忘記了……

　　打開歐洲地圖，追蹤繆思的足跡。葡萄牙的法朵、西班牙的佛拉門科、英倫三島的風笛、法國的香頌、義大利、奧地利……在德國的邊境上，目光略略遲疑了一下，然後就儵然跳到了俄國。太倉促了。回過頭，把那道長長的空白帶仔細端詳一遍：波蘭、捷克、匈牙利、羅馬尼亞、保加利亞、阿爾巴尼亞、還有前南斯拉夫諸國。這片誕生過蕭邦（Frederic Chopin）、李斯特（Franz Liszt）、柯達伊（Zoltan Kodály）、巴托克（Bela Bartok）、萊哈爾（Franz Lehár）、斯美塔那（Bedrich Smetana）和德沃夏克（Antonin Dvorák）的土地，這片曾被涵納於克里姆林宮陰影中的土地，她的繆思飛到何處去了？

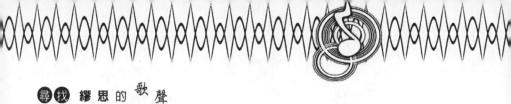

他們給我一對翅膀，他們給我一個方向

他們說那就是幸福，於是我滿懷希望

我朝那裡甜蜜地飛翔，然後看到了真相

那裡沒有幸福，只有一堵大牆

飛來飛去，滿懷希望，我像一隻小鳥

我再也不想麻木，再也不想任人擺佈

再也不想在謊言中讓生命度過

我們曾經流浪街頭，任寒風拍打著胸口

我們曾經握緊拳頭，在爭取著一點點自由

讓我們一起唱吧，唱一首自由之歌

讓我們一起飛吧，飛向天空

像一隻小鳥，像一隻小鳥，因為我們生來自由

這是大陸搖滾樂手汪鋒的〈小鳥〉。波蘭民歌也有一首〈小鳥〉，講愛情的。去年，有個憤世嫉俗的朋友把汪鋒的詞配上波蘭的曲，去錄音室狠狠地唱了一通。優雅的東歐旋律，突然化作咆哮的狂風。

當哥德人的鐵蹄踐踏著西歐時，繆思一直屏衛著拜占庭帝國古老的傳統。君士坦丁堡為回教所攻佔後，巴爾幹半島及周遭一帶作為東西方交通的要衝，在音樂上也兼備了歐、亞兩洲的特色。近代歌曲中，〈照鏡子〉散發著類近西歐的歡快情

調，〈啊朋友再見〉源自義大利的 "O Bella Ciao"。而傾聽羅
馬尼亞〈摩爾多瓦的玫瑰〉、阿爾巴尼亞〈含苞欲放的花〉、馬
其頓〈比多拉，我的故鄉〉，眼中浮現的不僅是地中海邊白房
子上反射的日光，還有穆斯林長袍上纖褵宛曲的陰影。

　　居住在東歐大地的芸芸斯拉夫族，擁有著性格各異的繆
思。塞爾維亞〈深深的海洋〉，主題雖然是失戀，情調依然是
巴爾幹式的晴朗明快；〈親愛的，為何今早如此憂傷〉則薄霧
濃雲愁永晝，聞之心惻，因此柴可夫斯基采入了〈斯拉夫進行
曲〉。至於捷克的繆思，大約是位開朗好做夢的女郎。記憶裡
古老的布拉格是飄蕩著爽朗笑聲的。一根輕鬆俏皮的〈牧童〉
小笛，把滿天的朝霞吹成了青草地上粉紅色的露珠兒。而德伏
扎克（Antonin Dvorak）的筆下，〈幽默曲〉滴溜滾圓，〈母
親教我唱的歌〉感傷而溫馨，〈月亮頌〉倒映著水仙花上貓眼
石似的螢光。

　　捷克如貓眼石，波蘭則是白水晶。波蘭固有〈小杜鵑〉、
〈到森林去〉這樣活潑可愛的民歌，但印象中，她的天空卻長
年密雲，連雲端的繆思都看不清她的經緯度。在繆思的視線範
圍之外，鐵一樣的日耳曼人來了，冰一樣的俄羅斯人也來了。
是鐵血的薰浸、冰稜的刺磨，砥礪出一顆玲瓏剔透的水晶之
心。看過四〇年代的戰爭片《危險的月光》（*Dangerous
Moonlight*），就不會忘記片末一闋〈華沙協奏曲〉。那是英國
阿丁塞爾（Richard Addinsell）的作品。有人說，此曲宏麗而
浪漫的風格和拉赫曼尼諾夫有著千絲萬縷的關係。從整體編排

來看，這也許是對的；沛然莫之能禦的威勢，的確有點類近沙俄衰冕般的華貴。不過注意旋律，我們所觸到的樂心，卻和蕭邦葬在聖十字教堂的那顆一樣。日出、日落，迤邐在水晶心房的一段衷曲，隨著風箏之翼飛向穹蒼。那是一種無明的思念，如碧海青天澄澈，如影外罔兩薄得透亮，如搖紅吐明的蠟炬一樣溫暖。那是波蘭人蒼白肌膚下澎湃的血液。

半個世紀後，波蘭作曲家普萊斯納（Zbigniew Preisner）在奇耶斯洛夫斯基（Kryszystof Kieslowski）電影《白色情迷》（Blanc）中爲人們展現出這顆水晶心的另一種形狀。當被妻子遺棄的青年理髮師卡洛無助地坐在巴黎地鐵站的隧道中，以波蘭人獨有的方式吹奏起一把梳子，那哀傷、詭祕而不成曲調的音樂引來了畫外的一段探戈。這探戈彷彿一把細長的劍，它的鋒芒早有預謀、不緊不慢地往前滑去，一直刺向對方的心臟。當我們定下神來辨認這把劍，才會發現：它就是蕭邦那顆水晶的心。在肅冷的空氣下，它徹底扭曲變形了。

和斯拉夫音樂相比，傳統匈牙利民歌更顯奔放，古老民樂的五音階透露出來自東方草原的祕密。這些祕密早已淹沒在歐陸和吉普賽的情調之中，因此西歐心目中的匈牙利，是李斯特的手指在鋼琴上叩出的瀑布、萊哈爾禮服後隨華爾茲而飄拂的燕尾，或布拉姆斯（Johannes Brahms）借走的帶著靴跟韻律的靈感。然而一次大戰之後，卻有一首匈牙利歌曲名噪世界，至今傳唱不衰。一九三三年，鋼琴手雷索（Rezso Seress）與情人分袂，寫下了〈幽黯的星期天〉（Szomorú Vasárnap）：

在幽黯的星期天，我徹夜難眠。無數個暗影噬吞著我的生命。花朵和馬車再不能把你帶回，我只有決意作最後的了斷。不要傷心哭泣吧，因為我會用最後一絲氣息來撫慰你、祝福你。三年後，布達佩斯警方在一個自殺者的口袋中找到這首歌的歌詞。往後的日子，有人哼唱此曲跳樓，有人彈奏此曲吞槍，有人聆聽此曲唱片仰藥，有人拿著此曲樂譜投河……然而，〈幽黯的星期天〉儡人的傳奇、淒麗的旋律卻引起全歐美的興趣。在哈樂黛（Billie Holliday）蒼涼的歌聲中，死亡的人數在繼續增加。各國警方屢欲禁制此曲，卻終因沒有科學性的合理證據而作罷。匈牙利的繆思異化為一個吞人以益心的羅剎。一九六八年，這淒麗的傳奇終於結束了。在一個祁寒的星期天，江郎才盡、六十九歲的雷索從布達佩斯一座高樓上跳了下來。

　〈幽黯的星期天〉絕非一個靈異的詛咒。一戰後，匈牙利國內民不聊生。匈牙利如此，處於經濟蕭條的整個歐美也不見得更好些。當生趣和信心已隨星期天的快樂而耗盡，很多人再也無法面對那漫無止境的形役。於是，〈幽黯的星期天〉共鳴了他們的戚戚之心，暗示、鼓勵脆弱的他們，去作「最後的了斷」。至於雷索，他的自戕緣由也未必僅是江郎才盡。四、五〇年代，小鳥一樣的東歐滿懷希望，朝著久違的幸福振翅飛去，最後卻觸上一堵高牆，一道冰冷的鐵幕。俄式憂鬱侵蝕著巴爾幹的太陽、捷克的月亮、波蘭的水晶、匈牙利的星期天。而多年以後，當高牆被奮力推倒，人們卻發現牆後汽車、打樁機的噪音震耳欲聾，石屎森林的樹榦因為得不到陽光照耀而不

95

斷長高，快餐店的抽油煙機恣意向街頭排出令人窒息的甜膩。
大西洋彼岸的新世界看似友好地將這片土地稱爲「新歐洲」，
然後指令她用火藥把穆斯林長袍上纖褥宛曲的陰影清洗乾淨…
…這片土地的星期天終於光明了，卻繼續幽黯著。她的繆思被
世人忘記，而她卻被自己的繆思忘記了。

<div align="right">2004.12.14.</div>

整夜不歇
小鳥們在向我歌唱
唱出它們的顏色

——希梅內斯

16. 她的夢，她的路

> 提起華人 cabaret 歌手，第一個想起的肯定是潘迪華。
> 她當年的嬌媚是一張無瑕的白紙，
> 現在的滄桑卻是一本傳奇的日記……

　　提起華人 cabaret 歌手，第一個想起的肯定是潘迪華。所謂 cabaret ，法文原意爲「酒館」。一八八一年，在舞廳、咖啡館、馬戲團林立的巴黎蒙瑪特（Montmartre）山下，新開了一家黑貓酒館（Le Chat Noir）。愉悅輕鬆的環境和波希米亞情調，立刻吸引了大批的詩人、畫家和音樂家。這裡不僅成了他們清談的場所，更爲他們提供了實現夢想的機會。他們的詩歌在這裡朗誦、圖畫在這裡展出、歌曲在這裡傳唱、戲劇在這裡上演……幾年間，巴黎就開遍各式各樣的 cabaret 。其後，cabaret 的歌舞文化傳入了美國。觥籌交錯之際，歌手們穿著華麗的衣服，以性感的聲線唱起了藍調、爵士樂和百老匯歌

曲。不到半世紀,得風氣之先的上海也引入了 cabaret 文化。記得老電影《歌女之歌》中,周璇穿插在觀衆間,一邊作拉弓狀、一邊演唱著〈愛神的箭〉,引起熱烈的迴響。她登臺的那家酒館,就叫作 Black Cat Club 。

〈愛神的箭〉由黎錦光創作,是一首藍調味道濃郁的歌曲。不過在三、四〇年代的作曲家中,還數嚴折西對西洋流行音樂有著特別的愛好和穎悟力。從他的作品裡,我們可以找到大量爵士樂和藍調的痕跡。其中最具代表性的當推〈兩條路上〉。歌曲內容描寫了一位白領麗人的心聲。她的生活只繫於兩條道路:早出時那條滿是囂塵,晚歸時那條滿是清冷。工作,休息,再工作。如此的日程之外,她再也找不到哪怕一寸屬於自己的空間。周璇的嗓音尖細,令人想像到女主角的身軀也是嬌小的。全曲僅用了鋼琴和薩克士風來伴奏。鋼琴幾乎全程都單純地打著前重後輕、黑白分明的節拍,偶然間帶上一點華彩。斷斷續續的薩克士風則徘徊游移於鋼琴聲旁,只有在過門時才化爲一段藍色的藤蔓,淡淡的紹興戲韻味帶著染花布上的彎曲情狀。當尖細的嗓音遇上黑白色的鋼琴、藍色的薩克士風,那景緻忽然闊大起來,彷彿看到在街燈和月亮下,嬌小的身軀不卑不亢地朝前方的萬頃夜色緩緩走去。

〈兩條路上〉流行滬上時,潘迪華還是一位迷戀爵士樂的小女孩,做著花一般的歌星夢。時局的變化下,她陪伴母親來到了香港。一九五七年,美夢成眞,潘迪華首次在 cabaret 公開獻唱,一炮而紅。爲了唱出原汁原味,她在工餘苦練英語和

　　爵士歌舞。六〇年代，潘迪華贏得「香港夜鶯」之譽，獲邀請到歐洲、美加、澳紐、以色列、東南亞各地演出。當她身穿上海師傅精工裁剪的旗袍，唱起 "My Heart Belongs to Daddy"、"'S Wonderful"、 "I Could Have Danced All Night"、 "Raindrops Keep Falling on My Head"、 "Over The Rainbow"、 "Autumn Leaves" ……那蓮娜‧荷恩（Lena Horn）般活潑圓熟的唱腔直令洋人們驚豔不已。他們想起了電影《蘇絲黃》，將她稱爲「中國娃娃」。

　　在性好獵奇的洋人眼中，遙遠的東方是神祕而刺激的；而東方那些細長眼睛、黃皮膚、黑頭髮、不苟言笑的女孩，臉龐背後卻似蘊藏著巨大的熱情。美國人改編過很多外國歌曲，歌詞內容往往和原版風馬牛不相及，情節卻大率一致：《蝴蝶夫人》始亂終棄的故事母題，彷彿一個無法逃脫的緊箍咒。且看陳歌辛的〈玫瑰玫瑰我愛你〉，心的誓約、心的情意、照臨大地的聖潔光輝，到英文版卻成了又一段露水姻緣的故事。男主角沾沾自喜地記得的，只是東方豔遇、東方音樂、東方面孔的新鮮感。

　　潘迪華大方地接受了洋鬼子給自己 "Chinese doll" 的定位。然而，她是香港的形象大使，她要藉著他們對自己的新鮮感，來宣傳這個中西合璧的城市。「Kowloon, Kowloon Hong Kong, we like Hong Kong, that's the place for you …」在搖滾的節拍下，似乎連黃包車夫的腳步也踏出了音樂。再如 "My Hong Kong" 一曲前奏的配器，固然詭異得可以；但進入正歌

部分，卻有一種難以言傳的親切。它令人回想起老香港的何東爵士——素淨質樸的瓜皮帽和馬褂下那頎長的身形和高鼻深目。一九六八年的亞太旅遊會，各國代表即場傾聽了潘迪華的〈繽紛港九〉後，竟臨時決定推遲去東京，轉來香港考察旅遊資源。作為區區一歌手，這樣的功績實在不可思議。

潘迪華從未忘記自己的根，從未忘懷宣揚中國文化的夢。她在世界的巡迴演出中，每當唱起〈四季歌〉，都在各段過門時以英語作精簡的解說。為了讓世界了解中國音樂，她以中曲西詞的方式配譯、演唱了大量作品，中國的小調民歌和國語時代曲傳遍了全球。與此同時，她對於文化輸入的工作也沒有鬆懈。當她以中、外文唱起義大利的"O Sole Mio"、西班牙的"Magica Luna"、法國的"J'Attendrai"、以色列的"Hava Nageela"、菲律賓的"Bamboo Dance"、泰國的"Ruk Khun Kao Laew"、印尼的"Bengawan Solo"，每一個字母都凝成一滴葡萄酒，匯成霓虹燈下璀璨而漫綿的香江。

一九六四年，潘迪華開始灌錄純國語唱片。她演繹的〈何日君再來〉、〈賣燒餅〉、〈秋的懷念〉、〈蘇州河邊〉，不失周璇、姚莉那傳統的嬌俏，更增添了幾分摩登女郎的犖犖大方。七〇年代初，潘迪華滋生一個新的夢：邀請老友顧嘉輝和黃霑，以中國民間傳說為素材，合作編寫一部百老匯音樂劇。七二年，她自資演出《白孃孃》，在香港連續公演了六十場。〈愛你變成害你〉、〈誰能阻止我的愛〉等選段，也成為熱門的國語流行曲。儘管觀眾熱烈的反應始終抵不消嚴重虧損這冰冷

的事實，回憶那段往事，潘迪華卻說：「歌唱事業是我的夢。」
她的夢是一團火。為了夢，她無怨無尤。

　　新生代對於潘迪華的印象，大都來自電影。《海上花》、
《阿飛正傳》、《花樣年華》中的她，是一位丰姿綽約、滿口吳
儂軟語的上海老婦。人們似乎已忘記，她在長長的歌唱生涯
中，先後灌錄過近四十張唱片。二○○三年秋，潘迪華應邀出
席香港中文大學主辦的一個清談晚會，席間除了再展歌喉，也
和在座的師生們共同分享了生活的心得。「我七十多歲了，但
最喜歡的卻是和年輕人聊天。和年輕人多接觸，自己也會保持
青春，滿是衝勁的。」她以帶著上海腔的粵語興奮地說道，
「我喜歡做夢，也努力讓夢想實現。現在我的夢，就是和年輕
音樂家們組成一個大樂隊，一起來演出老上海的名曲，那些伴
隨我們長大、在記憶中永不磨滅的經典……」

　　二○○四年夏，這個夢終於實現──潘迪華親自監製的國
語大碟《我的路》（*Shanghai: A Sentimental Journey*）推出了。
她精選了十一首老上海的名曲，配上英文歌曲 "Sentimental
Journey"，和一班音樂家以現場大樂隊的形式進行全新的詮釋
演繹。〈愛神的箭〉和〈兩條路上〉的藍色在五十年的沉澱
後，釀成了著火的紅燈綠酒夜。〈永遠的微笑〉中，悠揚的短
笛有著逝去親情的重量。〈真善美〉漫興而霸道的小號如老克
臘踏著舞步的尖頭皮鞋。白光版的〈春〉本來教人想起外公年
輕時的筆挺西裝和飛機頭，而今則和古巴情調的配樂漫汗成一
輪繽紛流轉的萬花鏡。「有時聽聽從前的唱片，我會想：咦，

這是我的聲音嗎？」接受訪問時，潘迪華打趣地說。不錯，雛鳳清於老鳳聲。比起從前，她的聲線的確有點滄桑了。然而，當年的嬌媚是一張無瑕的白紙，現在的滄桑卻是一本傳奇的日記。縱使霞飛路上的杯光、維多利亞港的燈火把日記的每頁都浸潤得古典而薰黃，然而，它珍藏了一路沒有止境的夢。夢中的女主角是黃皮膚的。

2004.12.02.

17. 看，當時的月亮

鄧麗君時代，人們有著很簡單的愛情邏輯：戀愛是快樂的，
失戀是苦澀的。而王菲時代，人們才陡然發現：
戀愛也許是互相折磨，失戀反會是一種解脫……

　　鄧麗君魂斷清邁後，〈月亮代表我的心〉竟成了她的代表
作。雖未敢以資深「鄧迷」自居，我卻一直難以苟同。記得小
一的音樂課期末考試，老師要求每個同學自由選擇一首歌曲，
依次表演。輪到我站出來的時候，選唱的歌曲是〈千言萬
語〉。哭笑不得的老師問：「這首歌的意思你懂嗎？」我回答
說不懂，只是因為覺得音樂好聽，所以把歌詞的發音強記下來
罷了。得到這樣的辯解，老師總算給了高分。其實，那時主
動、被動記憶的歌曲，又豈止〈千言萬語〉？八〇年代中葉
後，家中所藏的磁帶因老化不堪重播，而外面的鄧麗君專輯卻
買少見少，要重溫喜愛的歌曲，只得靠自己的腦袋了。九四年

開始，市面上重現了一些輯錄版的鄧麗君唱片，身無分文的
我，為此足足攢了一年的零用錢。正欲一擲千金，忽然傳出那
令人悲傷的消息。一夕之間，鄧麗君的唱片市列戶盈。友人戲
謔說：一年的零用錢，由緬懷童年的代價驟變為跟風隨俗的花
費。

　　鄧麗君初出茅廬之時，正值海派時代曲式微，臺灣國語流
行曲代之而起的六〇年代。由於長期作為日本殖民地，臺灣國
語流行曲深受日本影響，大量作品皆自日文原曲改編。日本早
期的藝術歌曲如〈櫻花〉、〈荒城之月〉等，令人想起武士劍
刃的寒光、藝妓的白面紅唇，還有梭門詭異的吱呀聲；而民間
歌曲像〈拉網小調〉、〈箱根八里〉等，則流露著日本男人的
粗豪和誠拙。臺灣把這兩種因子融入國語流行音樂的同時，也
引入了日本的酒廊文化。青山、尤雅、翁倩玉、鳳飛飛，在當
時都是首屈一指的。然而他們的〈意難忘〉、〈午夜香吻〉、
〈臺上臺下〉、〈美酒加咖啡〉、〈昨夜夢醒時〉等，旋律和配
樂卻多沾染著穠豔的風塵氣息。那是一個歌女、舞孃、蕩婦、
怨偶的世界。

　　鄧麗君的來臨，為臺港歌壇帶來了一片清新。即便起先批
判其歌曲為靡靡之音者也不得不承認，鄧麗君的出現是劃時代
的。她把臺港流行曲引領出歌臺酒榭的迷宮，也讓大陸聽眾從
長期的精神抑鬱中找到一絲慰藉。鄧麗君在早期就已經灌錄了
大量歌曲，而素質內容參差不齊。一九七五年開始發行的一連
八輯《島國情歌》唱片，才印證著個人風格逐步的形成。但最

具特色的，還要數七、八〇年代之交的幾張專輯──《甜蜜
蜜》、《在水一方》、《水上人》、《一封情書》。這些歌曲以華
人原創者居多，逐漸扭轉了日本音樂橫向移植的局面。我們在
這裡看到的，不再是濃妝豔抹的歌女、舞孃，煙視媚行的蕩
婦、怨偶。〈甜蜜蜜〉、〈翠湖寒〉、〈難忘的一天〉、〈春在
歲歲年年〉中憧憬愛情、弱顏固植的少女，〈夢向何處尋〉、
〈寄語多情人〉、〈在水一方〉中的朝日落花、秋水伊人，都使
聽眾有春風拂面之感。〈夜來香〉、〈何日君再來〉的翻唱，
把人們回憶中的老上海妝點得更加綺麗。即使〈媽媽呼喚
你〉、〈一個小祕密〉、〈星夜淚痕〉等「引進」歌曲，也靈動
飛揚，一洗東瀛內斂不發之態。一九八三年，鄧麗君與臺港多
位音樂人合作，推出了唱片《淡淡幽情》。李後主的〈虞美
人〉、歐陽修的〈玉樓春〉、柳永的〈雨霖鈴〉、蘇軾的〈水調
歌頭〉、秦觀的〈桃源憶故人〉、聶勝瓊的〈鷓鴣天〉……在全
新的配樂和演繹下，古老的長短句再度走進大眾，展現出婉約
俊秀之美。可惜的是，比起〈月亮代表我的心〉，這些歌曲在
今天好像都失色了。

　　「看，當時的月亮，曾經代表誰的心，結果都一樣……」
二〇〇〇年的王菲，對話式地唱出這樣的歌詞。今天回觀鄧麗
君的歌曲，或許會覺得太單純、太甜膩，尤其在王菲重唱了若
干鄧麗君歌曲之後。比如那首〈但願人長久〉，王菲清曠高冷
的表現方式，就似乎後出轉精。實際上，二十一世紀的口述歌
壇歷史者一廂情願地把〈月亮代表我的心〉定義為鄧麗君的代

表作，大概只是爲了樹立一個符號。鄧麗君時代，剛走出傳統
束縛的人們有著很簡單的愛情邏輯：戀愛是快樂的，失戀是苦
澀的。而王菲時代，人們在自由戀愛的滄海中飽經浮沉後，才
陡然發現：戀愛也許是互相折磨，失戀反會是一種解脫。三十
年來，理想主義的春蠶逐層蛻皮，變成一隻飛不過滄海的蝴
蝶。面對著今天刺眼的陽光，人們唯一記得的，只是當時的月
亮。

2004.06.09.

18. 回憶的星子

> 寂寞的城中，梁弘志靜觀默想，
>
> 分享著臺灣一個又一個的抉擇。
>
> 獅子山下，黃霑揮筆疾書，了卻香港一筆又一筆的心債……

　　一九八三年出版了一張以長短句爲主題的唱片——《淡淡幽情》。其中，黃霑爲聶勝瓊的〈鷓鴣天〉配曲，梁弘志爲蘇東坡的〈水調歌頭〉配曲。一樣別離，聶勝瓊別離的是情人，蘇東坡別離的是兄弟。一樣相思，黃霑的〈有誰知我此時情〉是密昵低徊的小調，梁弘志的〈但願人長久〉是疏朗高潔的大調。

　　在宋詞的蓮樓綺戶，梁弘志和黃霑相對一笑，而他們給樂迷的觀感是截然不同的。黃霑爽朗、豪邁，有蘇東坡的遺風。梁弘志儒雅、文靜，倒分得幾絲聶勝瓊的秀骨。因此，他們走的也是兩種不同的音樂之路。黃霑的影視歌曲，似早晨的麗

日,似微醺的漁樵。梁弘志的校園民歌,像三月的和風、像二八的少女。

　　梁弘志的歌曲,旋律恬靜青澀,而情調往往沾惹上滄桑的感覺。往事淡淡的來了,好好的去了,而驛動的心還借宿於一張張的票根。黃霑的歌曲,旋律奔放圓熟,內容一般總灌注了樂觀的心緒。滄海也笑了,江山也笑了,任我披散頭髮走過幾許風雨。寂寞的城中,梁弘志靜觀默想,分享著臺灣一個又一個的抉擇。獅子山下,黃霑揮筆疾書,了卻香港一筆又一筆的心債。

　　縱然如此,兩位音樂人又有很多相似之處。作爲享譽樂壇的才子,他們都是那樣平易近人。黃霑一向自稱「黃老霑」,朋友們當面叫他「不文霑」,他也樂而受之。梁弘志走訪鄉間,要求孩子們叫他「小帥梁」,最後孩子們叫成了「肥老梁」,他卻仍舊怡然自得。黃霑的《不文集》,一向是學校的違禁品,據說他還曾經考慮把博士論文題目定爲〈香港粗口研究〉。梁弘志出版過〈性、笑話、錄音帶〉,爲當時恪守傳統的臺灣社會注入了一絲絲活潑生機。

　　梁弘志是天主教徒,曾經抱著吉他、跟著團員,邊傳福音邊演出。黃霑也是天主教徒,曾經在電視節目「名嘴一分鐘」與教友分享信仰和人生。可是,梁弘志擔任過佛教音樂創作評審,更將創作的〈我願〉捐贈法鼓山。黃霑主持過舍利大會的開幕式,也灌錄過佛教音樂唱片。爲了用音樂增進人類的福祉、追求普世的眞理,兩人從未把自己局限於宗教的畛域。

二十一世紀伊始，黃霑便和顧嘉煇連續兩年舉辦「煇黃演唱會」，和焚心以火的老友們細敘當年情。二○○四年八月，譚詠麟親赴臺灣參加「向梁弘志致敬演唱會」，熟悉的歌聲令國父紀念館的觀眾們置身半夢半醒之間。這時，兩位音樂人都已在病榻上頑強地與癌症搏鬥著——黃霑是肺癌，梁弘志是胰臟癌。

梁弘志患病的消息很早就傳出去了。聞訊後，海內外的教友，包括樞機主教都一起為他祈禱。黃霑三年前就證實染上肺癌。為免親友擔心，除了妻子和主診醫生外，他沒有把這不幸消息告訴任何人。

十月三十日，梁弘志走了。雖年未知命，他早就把生命交託給了上帝。十一月二十四日，黃霑也走了。雖正值耳順，他卻雕過一枚圖章：不信人間盡耳聾。

黃霑和梁弘志，年齡相距剛好二十歲。據玄學家說，二十年為一「運」。二○○三年是有利文娛事業之「下元七運」的終結，於是數年間，多位知名藝人相繼凋零了。不願迷信這個魔咒，但對於流行音樂的江河日下，人們似乎更不願去找一個較好的理由。那麼，我們只有祈禱，讓兩位音樂人化為回憶中燦爛的星子，在我們的腦海中閃爍：

當你見到天上星星，可有想起我

可有記得當年我的臉，曾為你更比星星笑得多

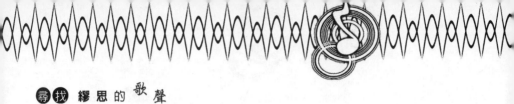

尋找 繆思的 歌聲

當你記起當年往事，你又會如何
可會輕輕淒然嘆喟，懷念我在你心中照耀過

我像那銀河星星，讓你默默愛過
更讓那柔柔光輝，為你解痛楚
當你見到光明星星，請你想，想起我
當你見到星河燦爛，求你在心中記住我

——黃霑

2004.11.25.

112

19. 如歌褪變的旅程

在如歌褪變的創作旅程中，
希望裂變的焦慮症並沒有如黃葉般遠飛無蹤，
卻順著林夕的指端開出了一路芬芳而悒悒的薔薇……

　　林夕合起來是個「夢」字，他的歌詞就如夢所委蛻。好久沒聽他的新作了，但印象裡，他的字句向是冷麗。還記得〈約定〉前奏中沉思般的鐘聲，緩緩敲成了一串圓潤飽滿的意象——笑著離開的神態、街燈照出的一臉黃、微溫的便當、剪影裡的輪廓、漫天遠飛的黃葉、當天吉他的和絃、如歌褪變的旅程……秋意縱已深濃，希望仍如梧桐絲絨，滿天價輕盈飛舞，偶爾沾到額角、手臂，也會令人感覺癢癢的。

　　在這孤寂的人間，因爲至少還有你，所以我願意守望。於是王菲伴著慵懶如肥皂泡般的電吉他聲，以一派睥睨衆生、漫不經心的自足感，輕飄飄地唱道：

你眉頭開了，所以我笑了

你眼睛紅了，我的天灰了

哦，天曉得，既然說

你快樂於是我快樂

玫瑰都開了，我還想怎麼呢

求之不得，求不得

天造地設一樣的難得

喜怒和哀樂

讓我來重蹈你覆轍

「覆轍」的後果是災難性的，但不管喜怒哀樂，只要發自於你，我都義無反顧。玫瑰開了，愛情來臨了，我還想怎麼呢？一切都自然而然，事情就這樣簡單。因為你、所以我，你種種細微的表情和感覺帶給我不可思議的後果。躍度之廣，彷彿用一枝槓桿撬動了整個地球，而支點就是不能自拔的希望。

希望，在神話中就被認為是死亡、疾病、恐懼、懦弱的同類。當潘朵拉（Pandora）好奇地打開諸神贈送的嫁奩，死亡、疾病、恐懼、懦弱……一切的苦難都蜂湧而出。她急忙蓋上禮盒，留在裡面的只剩下一樣：希望。不知何時，這希望又化身為女神（Elpide），引領著多情而執著的琴師奧菲歐（Orpheus），到冥界尋覓他亡故的妻子。愛情誕生於希望，而希望卻來自於諸神的咒語，塵世並非它的歸宿。咒語下，凡人

的誓盟是如斯的蒼白無力：

> 雨滴會變成咖啡、種籽會開出玫瑰
> 還沒到天黑、滿地的鴿子、已經化成一天灰
>
> 旅行是一種約會、離別是為了體會
> 寂寞的滋味、不是沒人陪、只怪咖啡喝不醉
>
> 一萬一千公里以外、我對你的愛、變得稀薄卻放不下來
> 千山萬水離不離開、你依然存在、只是天黑得更快
>
> 想你想到花兒飛、愛你愛到無所謂
> 路一走就累、雨一碰就碎、只有你依然完美

　　提著一隻皮箱出走，登上飛機，為了逃避折磨。這時，希望幻化作一穹的灰色，遮擋住雨天僅有的微光，於是情願讓精神萎靡成一片醉鄉。一萬一千公里的高空，距離是那樣遙遠，空氣是那樣稀薄。胸中的愛情也被稀釋了，卻高懸在天，難以卸下。飛機以超音速一頭扎進了前方的黑夜。在夢中，種籽開出的玫瑰花瓣隨著思念向你飄去。醒來時，天依然是黑的，雨依然下著，而遠方的你卻依然如故，毫不知情……

　　希望，就這樣弔詭地維繫著幾千年來地球的旋轉。它飛到嚴冷的書齋，哲人的雙手長出無助的凍瘡；飛到熱鬧的街頭，

歌舞者卻沉醉於腳踝上狂歡的燎泡：

　　還沒為你把紅豆，熬成纏綿的傷口
　　然後一起分享，會更明白相思的哀愁
　　還沒好好地感受，醒著親吻的溫柔
　　可能在我左右，你才追求孤獨的自由

　　紅豆，希望的燎泡。紅豆有傷口的顏色，希望是一種傷痛；紅豆是黏稠的，希望纏綿無盡；紅豆註定要遭受煎熬，而希望則是一種煎熬，直到煎熬成纏綿的傷口⋯⋯直道相思無益，未妨惆悵清狂。終於幡然省悟到，唯有迷途知返，才能逃離咒語的折磨：

　　有時候、有時候
　　我會相信一切有盡頭
　　相聚離開、都有時候
　　沒有什麼會永垂不朽
　　可是我、有時候
　　寧願選擇留戀不放手
　　等到風景都看透
　　也許你會陪我看細水長流

　　放下執著，便可立地成佛。然而，明心見性與逍遙自在沒

116

有必然的關係。相聚有時,別離有時,熱愛有時,麻木有時
……這些禱文不能贖罪、不能自慰,只能用來超渡——因爲諸
神的咒語不是鳩羽,而是大麻。你站在橋上看風景,我依然在
車上看你,等待你看透如歌褪變的風景,縱然風景的盡頭不一
定等得到長流的細水,正如風雨過後不一定有晴朗的天空。下
雨,細水會暴漲成咆哮汪洋。晴朗,長流會乾涸得海枯石爛。
驀然回首,旅程中反覆詠嘆的一個個約定竟皆虛妄:

> 認錯旅店的門牌,認錯要逛的街
> 便當冷了想保存,怎可以亂擺
> 沒有你我的和絃,但有結尾伏線
> 黃葉會遠飛,這場宿命最終只能講再見

　　幾千年的歷練後,潘朵拉的孩子早已在不知不覺中習慣了
生命的無常。信念既不是莊敬自強,也不是天天向上,它是一
層尚未戳破的紙;愛情只是一碗熱湯,不能隨身攜帶;而希
望,亦只是一種黑夜,等待被天亮所否定。
　　「等不到天亮,美夢就醒來,我們都自由自在。」黑夜女
神(Nyx)在古代遺留的雕塑中,總是抱著她的兩個孩子——
夢神(Hypnos)和死神(Thanatos)。對於生活在黑夜懷抱中
的林夕,這個造型似乎命定了他作品中的一種末日情緒,隱藏
在冷麗背後的一份猜測、企盼和憂心。他近二十年的創作旅
程,正平行著香港大起大落的經歷。他說:「填詞是一種情緒

的發洩,一種比吸煙更有益、更有建設性的舒緩壓力方法。」
在如歌褪變的創作旅程中,希望裂變的焦慮雖然沒有如黃葉般
遠飛無蹤,卻順著他的指端開出了一路芬芳而憫憫的薔薇。

2004.11.20.

20.鄉愁七韻

我在想，當鄧麗君離開的那一剎那，
她的靈魂會迸發出一萬條和暖的光條，
每一條都沾惹著花瓣狀的音符……

　　三、四歲的時候，小姨無論到哪裡去，都喜歡把我帶在身邊。她是個活潑開朗的音樂老師，很愛玩，也很會玩。那年小姨組織了一個女生合唱團，參加市裡的比賽，我就每天坐在鋼琴旁邊，陪她排練。比賽的日期近了，小姨興高采烈地提著錄音機來到校長室，說：「校長，聽聽我們合唱團的錄音！」鍵鈕一按，就傳出那班大姐姐們清脆的聲音：「晚風輕拂澎湖灣，白浪逐沙灘。沒有椰林綴斜陽，只是一片海藍藍……」真像澎湖灣的白浪那樣頑皮、透亮。校長是個瘦小的老年婦女。聽完後，她用食指將粗黑框眼鏡向上推了推，嚴肅地說：「嗯，唱得還不錯。不過，為什麼要去唱這樣的作品，而不選

我們的革命歌曲呢？〈學習雷鋒好榜樣〉，不就很好嗎？」這時，小姨撒嬌地挽住校長的手臂，說：「校長，今年好多隊都唱這首，評委只怕會聽膩。換換口味，說不定能出奇制勝呢！」校長鄭重地、若有所思地點了點頭。

八一年，跟母親去廬山避暑，住在空軍招待所。房子四周是密匝匝的樹林，所內設備簡單，卻打點得很齊整。知了開始叫，我們就起床，玉脂豆腐紫菜湯的早餐已就緒了。廬山的知了很特別，並非「居高聲自遠」，而是歇在樹椏及肩的高處。叫聲也輕柔，像沙槌在窸窣，憑空為四周增添了幾分清幽。每隻知了額頭上有三點粉晶斑，筆尖大小，列成品字形，陽光穿過樹葉照下來，就會反射出耀眼的晶光。黃昏，雲歸而巖穴暝，整個天空都變成明亮無邊的粉紅色，一似無數知了的晶斑倒映出來的，然而知了這時卻安靜了。代之而起的是密林間隱隱約約的歌聲：「我從森林裡歸來，迎風的散髮上掛滿、田野的朦朧飛沙，合併雙掌捧托起。這紛紛飄墜的音符，滿握是溫暖、滿心是愛……」母親說是唱歌的叫謝麗斯和王潔實。聽他們唱著，會有種說不出的快活，那種快活是很平靜的。

小學時，香港電視臺每週都播放一個十分鐘的節目：「國寶精華」，介紹臺北故宮博物院的藏品。節目片頭走馬燈式地放出一串人物古畫，背景音樂則是〈龍的傳人〉。雖是器樂版，依然會一起默唱：「遙遠的東方有一條江，它的名字就叫長江。遙遠的東方有一條河，它的名字就叫黃河……」第一次看，父親半開玩笑地要我猜猜那些畫中人是誰。伏羲、神農、

堯、舜、唐宗、宋祖、成吉思汗、朱元璋……以前從沒看過這
些畫，卻蠻眼熟的——每個人不同的氣質，好像都感受得到。
他們的故事，從父親那裡聽得太多。

中學愛上吉他，日也彈，夜也彈。二叔來港旅行，住在我
們家。他燙著鬈髮，長得高瘦，很像侯德健。主動為他彈唱
〈獅子山下〉——知道他的歌唱得好，拋磚引玉。二叔翻了翻
我的歌譜，說他唱的歌可不是西洋和粵語的，只怕我沒興趣。
「哪裡啊，這些只是我歌譜的一部分，我也愛唱〈龍的傳人〉、
〈紛紛飄墜的音符〉和〈外婆的澎湖灣〉。」我申辯，「更何
況，二叔喜歡的歌必是好的，我肯定也會喜歡。」不堪我的糾
纏，他拿著吉他唱了起來：「如果你是朝露，我願是那小草。
如果你是那片雲，我乃是那輕風……」二叔的年紀比我大了一
截，但他的歌聲很快就把輩分的界限泯滅了。「二叔，你唱得
真好聽。這首歌是〈如果〉吧。」「好小子，算你有點見識。
知道什麼是校園民歌嗎？」「校園民歌，不就是校園裡面唱的
民歌唄。」「既然是校園，為什麼又叫做民歌呢？」二叔又起
雙手，考我了。「這個……嘿嘿，其實我一直也有這個疑問，
想向二叔請教。」

「哼，」二叔故意把眼睛一橫，道：「虧你唱那麼多歌，
怎麼不知道『民歌』其實就是 country 呢？你祖父他們那代，
人來了臺灣，卻一直懷念家鄉。那時音樂不發達，靠文學來抒
發鬱結。像余光中的〈鄉愁四韻〉，我們從小就會背。後來譜
了曲，就唱開了……」「對啊，我每次聽到劉家昌的〈夢駝

鈴〉，就會想起祖父了。」二叔頓了頓，「〈夢駝鈴〉還不太算校園民歌。校園民歌當然也講鄉愁、哲理、愛情，但風格都比較清新。什麼〈蘭花草〉、〈阿美阿美〉、〈踏浪〉、〈請跟我來〉、〈愛的箴言〉、〈蝸牛與黃鸝鳥〉、〈愛情〉，還有〈再別康橋〉、〈童年〉、〈恰似你的溫柔〉、〈偶然〉、〈橄欖樹〉、〈走在鄉間的小路上〉，都是這一類的，那時我們都大唱特唱。」「一口氣說了這麼多歌，眞厲害！看得出你是老手。」我又破顏而笑，「你說〈夢駝鈴〉不太算，那麼〈在雨中〉、〈我家在那裡〉、〈梅花〉、〈秋詩篇篇〉也是劉家昌創作的，卻跟你說的清新風格很相像呢。」

「你還眞有點慧根，」二叔把鬢髮匀了匀，「劉家昌早期的作品，什麼〈探戈小黑貓〉、〈梅蘭梅蘭我愛你〉，酒廊色彩還很重。中期替瓊瑤創作了〈月滿西樓〉、〈庭院深深〉、〈一簾幽夢〉等，清新的味道出來了，但還帶點世俗氣。大概你出世那年吧，余光中和楊絃合作出版了《民歌手──時空交錯》，校園民歌才眞的興起來。劉家昌這時的作品，像〈梅花〉之類，也染上了這類風味。你不知道，那時校園民歌非常盛行，還有個『金韻獎』民歌大賽，連續舉辦了好幾屆，我每屆都有去看。」「二叔，你也有鄉愁嗎？」我打了個哈欠問道。「這個嘛，我在臺灣出生，但你祖父在時常常講起大陸的情況，所以我也很想找個機會去走走。」「唉，二叔，不是我說你，你歌又唱得好，人又長得像侯德健，怎麼不學他逃到大陸去看看呢？」「你這小子，我好好教你東西，你又拿侯德健跟

我開涮了不是？」二叔狠狠地把我拍了幾把。「好了，二叔，我不敢了，」我大笑著討饒說，「求你，再唱首〈梅花〉給我聽好嗎？」

　　大學一年級，鄧麗君去世了。街頭巷尾重新播著〈月亮代表我的心〉、〈再見我的愛人〉、〈我只在乎你〉，我心中卻默默叨念著另一首歌──〈梅花〉。我在想，當鄧麗君離開的那一剎那，她的靈魂會迸發出一萬條和暖的光條，每一條都沾惹著花瓣狀的音符。這時，我就聽見那宏盛的樂音、溫柔的聲線：「梅花梅花滿天下，越冷它越開花。梅花堅忍象徵我們、巍巍的大中華……」於是，梅花瓣的音符在燦爛中紛紛飄墜，飄墜成一掌記憶中的海棠紅。

　　讀博士班了，在唐宗、宋祖、成吉思汗、朱元璋之間轉得天昏地暗。幸好第二年從北大來了兩位師弟、妹，將我從故紙堆中拉了出來。我們很投契，總是共同行動。有次去卡拉OK，他們唱起一首悅耳而傷心的歌，說是大陸音樂人老狼的作品：「明天你是否會想、起昨天你寫的日記？明天你是否還惦記、曾經最愛哭的你？誰娶了多愁善感的你？誰安慰愛哭的你？誰把你的長髮盤起？誰給你做的嫁衣？……」小學換了四個學校、中學是男校、大學沒有分班制度：我沒有「同桌的你」。然而師弟、師妹大抵皆是過來人，唱功又好，聽著聽著，竟感動未已。從他們不絕如縷的歌聲中，我感到了梁弘志、葉佳修、譚健常、羅大佑、侯德健，還有久未見面、高瘦鬈髮的二叔，活潑開朗的小姨。

　　今年隻身來到宜蘭工作，十月底，看到梁弘志去世的消息，耳邊響起了〈請跟我來〉。「別說什麼，那是你無法預知的世界」、「當春雨輕輕地飄在你滴也滴不完的髮梢」、「帶上你的水晶珠鍊，請跟我來」。這一切的情，卻很寂寞、很憂鬱。難道真的「情到深處人孤獨」？距離余光中、楊絃的「中國現代民歌作品發表會」已經三十年了。臺灣的音樂人策劃了一系列民歌演出，營役的我，不僅沒有參加一場活動，甚至連為祖父上一炷香都沒來得及。獨自呆在宿舍，一邊批改作業，一邊聽著三十年來的校園民歌，感到心臟失重了。有時，它沉靜似廬山、獅子山、玉山，有時，它揚動如淡江、香江、長江。或許，那是我從前不曾懂得的鄉愁。

<div align="right">2004.12.18.</div>

他們似乎不相信自己的幸福
當他們的歌聲溶入了月光

——魏爾倫

21.當你愛我那一天

那啣著玫瑰花的紅衣女郎，
那華倫天奴式、上了髮臘的黑衣男子，
隔著不到三英吋的距離，試探性地盤桓蕩漾，
然後漸次熱情地纏繞、膠著……

Acaricia mi ensueño

el suave murmullo

de tu suspirar

Como ríe la vida

si tus ojos negros

me quieren mirar

Y si es mío el amparo

de tu risa leve

que es como un cantar

ella aquieta mi herida

todo todo se olvida

El día que me quieras

las rosas que engalanan

se vestirá de fiesta

con su mejor color

Y al viento las campanas

dirán que ya eres mía

y locas las fontanas

se contarán su amor

La noche que me quieras

desde el azul del cielo

las estrellas celosas

nos mirarán pasar

Y un rayo misterioso

hará nido en tu pelo

luciernaga curiosa que verás

que eres mi consuelo

—— Carlos Gardel: 'El Día Que Me Quieras'

　　兒時被父親「脅迫」拉手風琴，其中一首曲子是羅德里戈（Joaquin Rodrigo）的探戈〈化妝舞會〉（La Cumparsita）。彈到後面的華彩部分，總是手忙腳亂。但在作文時，卻安然寫道：「彈起〈化妝舞會〉，我不禁想起戴著面具的少女在大街上翩翩起舞。」似乎把那份手忙腳亂「美化」掉了。多年後才知道，所謂 la cumparsa（暱稱 la cumparsita），西班牙語中只是街頭樂隊的統稱。與街頭樂隊相伴而來的，大約是嘉年華會。歐美的嘉年華會（carnival）固然會有戴著面具的舞孃，但和化妝舞會（masquerade）卻大相逕庭。不知當年哪位好心的文化交流者，為了配合中國人的理解，作出了這樣的翻譯。無論如何，探戈那三慢加兩快的獨特節拍，倒是很早就有了印象。

　　相比之下，「探戈」這個翻譯名稱就傳神得多了。它令人想到黑夜街頭那些高大健碩的黨徒從身上敏捷地摸出利刀的樣子。翻譯者大概比較了解探戈起源的。我們今天看到的探戈舞中，那啣著玫瑰花的紅衣女郎，那華倫天奴式、上了髮臘的黑衣男子，隔著不到三英吋的距離，試探性地盤桓蕩漾，然後漸次熱情地纏繞、膠著……忽然，另一個男子俐落地擄去了他的女伴，於是迴旋、往復、推擠、爭奪，女伴終被搶回。已受一刃，她在愛人的臂彎死去，潔白修長的大腿僵直地滑落在地。而音樂，也戛然而止。這就是探戈最原初的故事。

　　博爾赫斯（Jorge Borges）說：「探戈是在妓院中誕生的。」一八八〇年左右，大量的歐洲移民湧至阿根廷開採銀

礦，麇聚在布宜諾斯艾里斯城郊的貧民窟。妓院是那裡最引人
注目的地方。在被主流社會排斥之際，這些妓女、鴇母、皮條
客形成了自己的文化——語言、服飾、歌舞……而探戈就是歌
舞的代表。它由古巴的哈瓦涅拉（habanera）發展而來，音樂
迷人，而內容正關於情海風波。與此同時，來自德國的音樂家
班德（Heinrich Band），將古老的歐洲樂器手風琴改作六角
形、兩邊按鈕的設計，於是第一部為探戈度身定造的阿根廷手
風琴（bandoneon）面世了。步入二十世紀，電影、收音機、
唱片的流行，令探戈飛出貧民窟，由粗服亂髮變得要眇宜修。
探戈成為了阿根廷人生活的一部分。以傳統道德自持的歐洲
人，也終於將之列入社交舞種之一。貧民窟時期的「惡之
花」，漸漸移植到新的土壤中。探戈的旋律往往是大小調對轉
的。如果說，憂鬱沉厚的小調是「惡之花」遺下的那份隱隱的
凶兆、是對命運的抗爭、對現實的蔑視，那麼明朗寬廣的大調
則是對生活的憧憬、對美好的召喚、對愛情的想望。

　　一九三〇年代，俊朗多才的加德爾（Carlos Gardel）以縱
橫恣肆的筆觸寫下了大量的探戈作品：〈致一位頭領〉（Por
Una Cabeza）、〈山下〉（Cuesta Abajo）、〈她閉上了眼睛〉
（Sus Ojos Se Cerraron）、〈苦難的城郊〉（Arrabal Amargo）、
〈燕子〉（Golondrinas）、〈痛苦〉（Amargura）……其中享譽最
隆的，當推一九三五年所作的〈當你愛我那一天〉（El Día Que
Me Quieras）：

輕撫著我的幻夢，是你低語喁喁，和淺嘆嫵嫵

當你烏黑的眼眸，凝視我的時候，生命在微笑

你那莞爾的笑容，屏護我的心房，像歌聲在飛揚

它撫平我的創傷，一切一切都遺忘

當你愛我那一天，朵朵愛嬌的薔薇

打開最美的妝奩，換上盛會舞衣

鐘聲要告訴輕風，你已然與我相隨

迷狂的清泉吟詠，吟詠著你的愛

當你愛我那一晚，天空會那樣深碧

豔美的星星靜觀，我們徘徊依依

一脈神祕的光芒，將棲息在你髮際

那是好奇的飛螢，它知道你是我的慰藉

　　這首歌是同名電影的主題曲，故事講述了一個青年拋棄了
萬貫家財，毅然與所愛的探戈歌手共度一生。在那充滿夢想的
年代裡，歌曲為甜蜜的生活、絢爛的愛情作出了完美的設計。
未來就在不遠處，乘著音樂的雙翼，日日夜夜向著人們招手。
人們將它稱為浪漫而虔誠的禱告曲。然而，加德爾卻在同年因
飛機失事亡故，化為阿根廷一個永遠的神話。七十多年來，
〈當你愛我那一天〉除了擁有大量的樂器彈奏版本外，還有康
派・賽昆多（Compay Segundo）、辛納屈（Frank Sinatra）、卡

洛斯（Roberto Carlos）、多明戈（Plácido Domingo）、卡雷拉斯（José Carreras）、胡里歐（Julio Iglesias）、米格爾（Luis Miguel）等一流的歌手為它作出不同的演繹和詮釋。日日夜夜，加德爾不僅在懷舊者心中活著，他的靈魂更早已與希望和陽光合而為一。

日與夜的交界，是黎明和黃昏。因為黎明，中國人發明了「朝氣」一詞；至於黃昏，不過是「夕陽無限好」而已。然而，阿根廷人卻認為，溫柔的黃昏，一樣滿是朝氣、滿是希望。薩烏拉（Carlos Saura）於一九九八年執導的電影《探戈》，以男主角的悲歡離合為主線，透過迷花倚石的舞姿、疑真疑幻的色調，大力宣揚了探戈這份國粹。翻用多首馳名作之餘，擔任音樂監製的作曲家施福林（Lalo Schifrin）又特地為此片創作了好幾首作品。其中最傑出的三者是：〈野蠻的探戈〉（Tango Bárbaro）、〈夢幻的探戈〉（Tango Lunaire）和〈黃昏的探戈〉（Tango del Atardecer）。在片中，第一首意味著凶兆、利刀、鮮血、卡門般桀驁不馴的眼神；第二首代表著想像、肥皂泡上的油彩、軟綿綿的法國溫存、La Dolce Vita 式的冷豔浮華；而第三首則出現了三次。中段的三人舞和片尾的字幕，旋律兩度顯現。還有一次在片頭：太陽的斜光濡染著整個布宜諾斯艾里斯，男主角靜躺在古雅的公寓中構思探戈劇本，耳邊彷彿有沙啞的女聲詠唱著一首失戀的歌⋯⋯這不正是一幕〈黃昏的探戈〉！整個城市鱗次櫛比的金色樓頂滿溢著一派希望，展示出踏實而美麗的人生。所以，每當想起〈黃昏的

探戈〉，腦海中總會主觀地把它配上片頭那金黃色的一幕。雖然施福林的三首探戈旋律情調各異，卻三位一體：每個人的人生都有悲苦、有夢幻，而踏實的美麗卻是一以貫之的。

走筆至此，聽著小松亮太演奏的〈當你愛我那一天〉，玩味著歌詞，驀然想起一首三千年前的中國古詩。原來無論中外古今，對美好和希望的追求，都是夜以繼日、日昇月恆——

東方之日兮、彼姝者子、在我室兮
在我室兮、履我即兮

東方之月兮、彼姝者子、在我闥兮
在我闥兮、履我發兮

2004.02.19.

22. 雷庫奧納之虹

> 只有情人的眼神和話語，才會為生命帶來光芒。
> 而雷庫奧納的生花之筆，則像一方三稜鏡，
> 把奪目的光芒折射為七彩之虹……

在英美，藍色代表著憂鬱：藍調、藍色的愛情、藍色的星期一。而西班牙語把「深夜」稱爲noche azul，藍色的夜。多麼美麗的詞組。「藍」爲什麼和「深」畫上了等號？詞彙學上的平行比較，或許能給我們啓示。俄語中，藍 голубой，深 глубокий：兩個詞語分明同源。午夜無雲的天空，固然是藍黑色的。但是，azul 卻總令人聯想起蔚藍、天藍；輕盈、澄澈。不是斯堪迪那維亞的白夜，也不太是馬雅可夫斯基（Vladimir Mayakovsky）筆下金幣和天鵝絨的星夜；有著蔚藍色夜空的國度啊，是屬於熱帶的。新浴過後，人約黃昏。鬢髮和薄紗衣上透出百合花的香味。在吉他、沙槌和倫巴舞中，沙

灘和棕櫚樹間的疏影凝成了藍色的夜。無論歡愉，無論焦灼，心靈都飄然如縷縷拂面的海風。藍色的夜，蘊藏著音樂、獵奇和愛情。古巴作曲家雷庫奧納（Ernesto Lecuona）曾這樣歌頌它：

Noche azul que en mi alma reflejó

La pasión que soñaba acariciar.

Vuelve de nuevo a dar paz en mi corazón

¿No vez, que muero de dolor

Ven noche azul, ven otra vez a que me des tu luz

Mira que está mi corazón ansioso de amar

Ven otra vez, que yo sin tí, no he de gozar la dicha de amor

Ven, que me muero de dolor

一九八四年，在荷爾德理治（Lee Holdridge）的指揮下，多明戈演唱了雷庫奧納的十首歌曲，其二就是〈藍色的夜〉。而唱片標題則取自另一首作品——〈長在我心〉（Siempre En Mi Corazón）。封套上，鬢眉黙然的多明戈在樹叢中微笑著。也許這抹翠綠給了王家衛某種啓示。〈阿飛正傳〉中，情場浪子張國榮回到菲律賓，找尋自己的生母。一片雨林蒼然靄然於銀幕之上，背景響起了 Los Indios Tabajaras 彈奏的旋律：「mi sol do si re do si，mi sol si la do si la……」那就是〈長在我

心〉。悠揚的情歌、翠綠的植物，襯托著張國榮的橫死，似乎暗示著時間和空間的太上忘情。〈長在我心〉走出古巴，越過南美諸國，來到太平洋上的菲律賓，感覺卻依然那樣協調。這是因爲雷庫奧納把整條緯線上的綠色都注入其中了。

除了愛情，雷庫奧納也歌唱著非裔古巴人（Afro-cubans）的苦難。〈卡拉巴利之歌〉（Canto Karabalí）中的黑奴，沒有愛情，沒有慰藉，沒有希望，沒有尊嚴，只剩下孤獨和憂傷。一段灰色的生命，雖裝飾著多明戈金聲玉振的箔衣，卻依然閃爍著黯啞的光。假如看過《阿飛正傳》，不會不記得梅艷芳所唱的一首歌：

尋覓中，或者不知畏懼

曾是這樣的愛，曾是這樣的對

如今，自覺真的太累

唯願笑著的醉，唯願繼續的醉

時光，是對的沒說謊

迷惑的是這心沒了光

臨別中落了一點眼淚

然後快樂相對，還是背面相對

來日的，問昨天便可知

難料的，是這心沒法知

尋找 繆思 的 歌聲

> 期待中，度過一生散聚
>
> 明日燦爛的去，還是變模糊去

　　這首改編頗爲成功的歌曲，就是〈卡拉巴利之歌〉的粵語版。西班牙文原詞所採取的，大概是觀照的角度；而鍾曉陽作詞的粵語版則思索著普世性的生命之無奈。變幻無常的旋律，飄忽莫依的歌詞，在梅艷芳低沉的歌聲中，揉合成畢加索筆下失掉比例的灰色影子。

　　儘管黑人在古巴佔了多數，西班牙卻始終是古巴文化的重要源泉。一九一九年，當時猶未到過西班牙的雷庫奧納，憑著豐富的想像、縝密的心思、圓熟的技法，創作了〈西班牙組曲〉（Suite Española），共包含六首作品。其中〈安達路西亞〉（Andalucía）被改編爲鋼琴曲，〈馬拉加女郎〉（Malagueña）則是吉他手的至愛。和古巴音樂相比，西班牙南部的音樂帶有更濃郁的摩爾人色彩，旋律濁重、節奏不羈。不管讚美那片盛放著愛之花的土地，抑或控訴移情別戀的女郎，皆是如此。在段與段的過門，作曲家都採用了漸強和加速的方式，使聽衆血脈賁張。〈馬拉加女郎〉質拙的歌詞和奔放的曲調，宛如透發著一種罪惡過後的愉悅：

> El amor me lleva hacia tí
>
> Con impulso arrebatador
>
> Yo prefiero mejor morir

138

Que vivir sin tener tu amor

La inconstancia de tu querer

La alegría mató en mi ser

Ay, al temor de perder tu amor

Hoy mi canto solo es dolor

Malagueña de ojos negros

Malagueña de mis sueños

Me estoy muriendo de pena

Por tu querer

Malagueña de ojos negros

Malagueña de mis sueños

Si no me quieres me muero

Te quiero besar

　　歌者站在高丘上，向著一望無際的黃沙，以漫永綿長的浩嘆，盡情抒漢著內心的失落。一唱三慨後的刹那平靜中，一個短小的動機像脫兔般倏忽跳出，隨著漸強和加速，脫兔奔躍成喘息的公牛，歌聲化爲飛馳的利劍，驟然刺入公牛的身體。一切戛然而止。血液順著利劍的柄端，一滴、一滴的墜入黃沙，隨即蒸發爲紅色的氣體，消失無蹤。

　　藍夜、翠林、灰影、黃沙，雷庫奧納的每一首作品，都有著不同的顏色。然而毋庸置疑，他最知名的作品〈西波涅〉

(Siboney)，卻是一道彩虹。大小調互換的曲式，固是西班牙
的特色；而頻密的切分音，則微非洲音樂傳統莫屬。一黑一
白，融匯出一派璀璨。一九二九年出版後，〈西波涅〉立刻流
播眾口，成爲拉丁音樂的典範。姑勿論歐美七十多年來出現過
多少張〈西波涅〉的唱片；也不計中國大陸在劉淑芳、施鴻
鄂、楊洪基以外還有多少人演唱過此曲。且看紀錄片《樂士浮
生錄》(Buena Vista Social Club，港譯《樂滿夏灣拿》)，西波
涅自是無所不在。寬闊的古巴國立藝術學院中，一群可愛的小
女孩圍繞在鋼琴邊起舞；老鋼琴家魯本‧岡薩雷斯 (Rubén
González) 靈動的手指在鍵盤上揮拂而出的，就是〈西波
涅〉。中年吉他手伊利阿德斯‧奧喬亞 (Eliades Ochoa) 沿著
火車軌漫步，六絃伴著〈西波涅〉而跳躍。九十歲的康派‧賽
昆多 (Compay Segundo) 追憶起誕生地——西波涅；追憶起八
十五年前，怎樣爲祖母點燃雪茄，追憶起怎樣背著吉他離開西
波涅……這座小城宛如一位韶齡的混血少女，有著白人的秀
雅，也有著黑人的奔放。古巴人熱愛西波涅，就像熱愛情人的
眼神。古巴人熱愛〈西波涅〉，就像熱愛情人的話語。只有情
人的眼神和話語，才會爲生命帶來光芒。而雷庫奧納的生花之
筆，則像一方三稜鏡，把奪目的光芒折射爲七彩之虹。

　　雷庫奧納，古巴作曲家、鋼琴家。一八九六年八月七日誕
生於瓜那巴科亞 (Guanabacoa) 的一個音樂世家。早年入讀古
巴國家音樂學院，師從胡亞金‧寧 (Joaquin Nin)。曾創作大

量歌曲、電影配樂、舞臺音樂。組織「雷庫奧納古巴少年樂隊」
（Lecuona's Cuban Boys），在歐美巡迴演出。其後定居紐約。
一九六三年十一月二十九日，逝世於特內里菲的桑塔克魯斯
（Santa Cruz de Tenerife）。

2004.05.11.

23. 燃燒的月亮

上帝的拇指在吉他上不經意地撫出一個屬七和絃，
西班牙便誕生了。
陽光在大海的五彩泡沫上聚焦，
幻化出奔蹏的公牛、穠麗的紅唇……

Se nos rompió el amor de tanto usarlo

de tanto loco abrazo sin medida

de darnos por completo a cada paso

se nos quedó en las manos un buen día

Se nos rompió el amor de tanto usarlo

jamás pudo existir tanta belleza

las cosas tan hermosas durán poco

jamás durá una flor dos primaveras

Me alimenté de tí por mucho tiempo

nos devoramos vivos como fieras

jamás pensamos nunca en el invierno

pero el invierno llega aunque no quieras

Y una mañana gris al abrazarnos

sentimos un crujido frío y seco

cerramos nuestros ojos y pensamos

se nos rompió el amor de tanto usarlo

—— Rocio Jurado: 'Se Nos Rompió El Amor'

　　上帝的拇指在吉他上不經意地撫出一個屬七和絃，西班牙便誕生了。陽光在大海的五彩泡沫上聚焦，幻化出阿爾罕布拉宮金碧的彫甍、碩大的玫瑰、莽洋的沙崗、奔踶的公牛、穠麗的紅唇。西班牙——尋夢者的國土。五百週年國慶之際，胡里歐和多明戈合唱起這樣的歌曲：「海邊，尋夢者乘舟遠征……洛爾迦的鮮血……唐・吉訶德的虔誠……」西班牙就是一個夢。

　　摩爾人當年的潰敗，使這個國度得以及時濡染文藝復興的流風。幾世紀來，義大利的奇亞拉（G. Chiara）歌唱過西班牙女郎，法國的比才（G. Bizet）描摹過卡門，瑞士的拉威爾

144

（M. Ravel）創作了波萊洛，甚至遠在俄國的柴可夫斯基也沉醉於西班牙舞曲。可是，西班牙卻一直徘徊於歐洲主流音樂的邊緣。直到十九世紀末期以後，西班牙本土的作曲家法雅（Manuel de Falla）、羅德里戈、拉臘（Agustín Lara）方才在古典音樂王國中得樓一枝。二十世紀，發達的商業媒體催生了流行音樂，國際形勢令美國文化稱霸。當英國、法國、德國，乃至義大利的流行音樂逐漸失落了本民族的基因，西班牙還繼續著她獨有的夢。夢裡，黑聖母的花冠在馥郁，摩爾人的長袍在飄拂，吉普賽的眼神在燃燒。

中老年的大陸人對西班牙世界的音樂並不陌生。古巴的〈鴿子〉（La Paloma）、墨西哥的〈我多麼幸福〉（Besame Mucho）、委內瑞拉的〈平原，我的心〉（Alma Llanera）、祕魯的〈飛翔的雄鷹〉（El Condor Pasa），都是他們青春記憶的組件。五○年代，古巴歌曲大師雷庫奧納訪華，也帶來他美麗的作品。於是，女高音劉淑芳唱起了〈西波涅〉（Siboney），唱起了〈馬利亞·拉·歐〉（Maria La O）。不過，這一輩人當時可會想到，五十年後，這些歌曲依然在東方那片古老的土地上揮之不去。人們未必立刻記得起它們的名字，但在電影中、酒吧中、舞會中，這些旋律常出乎意料地翩然而至，令人欣喜。

在近半世紀的大陸人心目中，〈鴿子〉、〈我多麼幸福〉或許就是西班牙語文化的一種象徵──儘管它們大都來自拉丁美洲，而不是歐洲大陸上久不通問的西班牙。七○年代末期，大陸出版的歌曲集終於登選了第一首西班牙本土的歌曲：拉臘

的〈格拉那達〉（Granada）。在西班牙， Granada 意爲石榴，
又是最美麗的南方行省的名稱；但在遙遠的中國大陸，這首歌
曲的遭遇卻寂寞得「斷無消息石榴紅」。直至九〇年世界盃前
夕，羅馬卡拉卡拉浴池廢墟上舉行的那場音樂會裡，人們才出
乎意料地品嚐到格拉那達的紅石榴汁。卡雷拉斯第二次走到臺
前的時候，驟然出現了令人亢奮而窒息的旋律。樂隊的節拍激
楚駿奔、歌者的神色剛毅難犯，那正是〈格拉那達〉。終曲一
聲「Olé」，雷動的喝采和掌聲如回音般鋪蓋而來，似乎在釋放
剛才因屏息凝神而飽受壓抑的心跳和脈搏。

　　卡雷拉斯演繹〈格拉那達〉，令人耳目一新。因爲在人們
的印象中——尤其在多明戈的參照下，卡雷拉斯精緻的嗓音較
適合表達纖細的情韻。無論是〈當你愛我那一天〉的激昂慷
慨、〈你眞誠的愛〉（La Verdad De Tu Amor）的呢喃細語、還
是〈罌粟花〉（Amapola）的悅兮浩歌，都展現出一顆敏銳婉
曲的心。而眾所周知，〈格拉那達〉是多明戈九歲時的開蒙歌
曲。嫻熟的表演，令同學們贈與他「格拉那達人」（El
Granado）的稱號。多明戈於歌劇中的形象是一位古羅馬將
軍，在西班牙歌曲中則像一位鬥牛勇士，熱烈、自負、高亢、
多情。在古典與流行之間，在歐洲與美洲之間，多明戈都是一
座音樂的橋梁。身爲正統聲樂家，卻不懈地錄製著西班牙語歌
曲的專輯。在他鮮爲人知的專輯《西班牙的尋夢者》
（*Soñadores De España*）裡，多明戈甚至略帶沙音，唱出了這
樣的句子：「我是你的第一個男人，你是我最後的女人。我擁

抱著你，就像晚風擁抱著受傷小鳥的雙翼……」

　　然而，相對多明戈和卡雷拉斯的男高音，乃至於胡里歐那細水長流著咖啡和蜂蜜的聲音，一把吉普賽的黯啞喉嚨似乎更「西班牙」。大概是曾受異族統治的緣故，西班牙對待吉普賽人的態度確比其他國家友善得多。詩人洛爾迦（Federico Garcia y Lorca）深情地嗟嘆道：「吉普賽的痛苦呵，你的黎明是多麼遙遠！」於是在整片歐洲大陸，西班牙成為吉普賽人唯一的故鄉。他們桀驁不馴的血液，令西班牙音樂不安於正襟危坐。阿莫多瓦（Pedro Almodóvar）的電影 *Kika* 片頭，就出現過這樣一首動人心魄的歌曲：

　　　　我們習慣的愛，它已經殘破
　　　　無數激情擁抱曾那樣迷狂
　　　　逐步讓我們徹底奉獻自我
　　　　把美好日子留在我們手掌

　　　　我們習慣的愛，它已經殘破
　　　　它曾如此的美好，絕後空前
　　　　世上的美麗都是短暫脆弱
　　　　一朵花怎能度過兩個春天

　　　　一直用你身心，愛把我滋養
　　　　像饕餮一般，我們相互噬吞

尋找繆思的歌聲

　　我們從來沒有把嚴冬想望
　　但嚴冬已然違願無聲降臨

　　在那灰色早晨，擁抱的時分
　　卻聽到一聲碎裂，寒冷乾涸
　　讓我們閉上眼睛好好思忖
　　我們習慣的愛，它已經殘破

　　力竭聲嘶、近乎嚎叫的歌聲中，命運就好像被敲裂為粗糙的瓦片，散落在虛弱的心房中，摩擦著、刺痛著。千百年來，吉普賽早已與西班牙合而為一。他們共同歌唱著棕樹下的激舞、街頭的彳亍、春風一度的愛情和飽受苦難的母親。愛情、鮮血、死亡。激昂的歌聲、伴奏的掌聲、間歇的吆喝聲。黑眼眶的舞孃歇斯底里地蹙起眉心，扭動的雙手盛開著玫瑰。紅色裙浪下，尖峭的皮高跟鞋把震痛敲入了苦澀的土地。琴師的手指嘈挫勾軋著六絃，把紛飛的旋律碎輾為流質的火焰，灑向夜空，燃燒成一輪紅色的月亮。那，就是西班牙的夢。

<div align="right">2004.05.10.</div>

24. 一些鏡花水月的數據

> Buena Vista Social Club ，這個於卡斯楚上臺後解散、
> 又因 Ry Cooder 的發掘而重生的集體，
> 就是荒岸上豔麗的罌粟花，自落自開……

Duermen en mi jardín

las blancas azucenas

los nardos y las rosas

Mi alma

Tan triste y temblorosa

que a las flores

quiere ocultar

su amargo dolor

Yo no quiero

que las flores sepan

los tormentos

que me da la vida

Si supieran

lo que estoy sufriendo

de mis pena llorarían también

Silencio

que están durmiendo

los nardos y las azucenas

No quiero que sepan mis penas

porque si me ven llorando

morirán

—— Rafael Hernández: 'Silencio'

　　漫步街頭，身邊一個天眞可愛的小女孩指著櫥窗中印有切‧格瓦拉（Che Guevara）照片的 T 恤衫說：「看這位俄羅斯的搖滾樂手，多帥。」一笑之餘，仔細端詳那雙充滿魅惑的眼睛，不由思忖：遙遠的古巴，眞的快要被人遺忘了麼？每當想起那個熱帶的國度的時候，耳邊就會浮現一首老歌：

Orgullecida de estoy ser divina
Y de tener tan linda perfección
Tal vez será que soy alabastrina
Serán los filtros reinos del amor

　　澄澈的吉他，冷峻的貝斯，英雄氣的小號。康派・賽昆多以九十歲的男低音反覆詠嘆的女郎，彷彿就是古巴的化身，驕傲於自己聖潔完美的內涵、大理石般的外在，還有最純淨的愛情。可是在與世絕緣的歷史中，古巴的美麗一如荒岸上的春天，年年寂寞地綠著。美景俱樂部（Buena Vista Social Club）這個成立於一九四九年，於卡斯楚（Fidel Castro）上臺後解散，又因美國音樂人萊・庫德（Ry Cooder）的發掘而在一九九六年重生的集體，就是荒岸上豔麗的罌粟花，自落自開。闌珊的燈火、如雨的落星，使我相信：一九四九也好，一九九六也好，只是一些鏡花水月的數據。

　　最初留意於美景俱樂部，並非出於一個高雅的理由：HMV 公司一般的正價唱片要港幣一百三十元左右，而放在當眼位置的美景俱樂部系列動輒超過一百六十元。一九九七年九月發行的第一張唱片，收曲十四首，平均下來，每首歌曲定價達十多元，昂貴得教人咋舌。正是這種好奇心，驅使我站在HMV 試聽，第一次驚異於那種目不暇給的柳暗花明。不久，康派・賽昆多、鋼琴師魯本・岡薩雷斯和歌手依伯拉欣・費雷爾（Ibrahim Ferrer）相繼推出專輯，速度之快同樣教人目不暇

給。柳暗花明的音樂使我相信：一百三十也好，一百六十也好，只是一些鏡花水月的數據。

　　一九九九年，與樂隊同名的音樂紀錄片《樂滿夏灣拿》（臺譯《樂士浮生錄》）在香港國際電影節上映。來自古巴的介紹人說：「從伊拉迪爾（Sebastian de Yradier）、雷庫奧納到美景俱樂部，古巴有著悠久而優良的音樂傳統。看看片中傑出的主人翁們，他們的年紀加在一起超過三世紀。最年輕的女歌手奧馬拉·波圖昂多（Omara Portuondo）也年過六十了。」美景俱樂部因革命而結束後，康派·賽昆多改行從事煙草業，依伯拉欣淪為街邊的鞋匠，即便是曾擔任樂隊總監的魯本，也為出版一張自己的唱片而等待了半個世紀。但是，那一張張充滿陽光的笑臉使我相信：半世紀也好，三世紀也好，只是一些鏡花水月的數據。

　　二○○一年情人節，依伯拉欣、奧馬拉和魯本於香港文化中心演出。在我和舞伴的極力遊說下，友人終於轉讓了門券。開場的小號手吹奏 "Isora Club" 的前奏時，深藍色、帶著輕煙的燈光流泛著一股貫通了過去和未來的溫暖。此際，白髮蒼蒼的魯本緩步走到臺前，在鋼琴邊坐下。當手指敲出第一個琴音，魯本就立刻青春了。一曲一曲復一曲，觀眾漸次離開座位，隨著音樂跳起倫巴、曼波、恰恰恰。琴韻、歌聲和舞步把那個配置巨型管風琴的音樂廳翻作嘉年華的現場。不知何時，依伯拉欣和奧馬拉在一片熱血沸騰之中合唱起著名的 "Silen-cio"：

庭中豔紅薔薇
銀百合這樣純潔，紫夜來香也沉睡

我靈魂，憂鬱而巍巍抖顫
要向花兒，偷偷隱起，那苦澀的幽怨

我不願意，讓那花兒領會
生命使我，飲下如斯苦杯
假若知道，我正遭受折磨
為我痛苦，它們也會流淚

安靜吧，百合在沉睡
夜來香、還有紅色薔薇
別告訴它們我的愁懷
它們看到我的淚光，會凋萎

　　在水銀燈的流轉往復中，人們看見奧馬拉晶瑩的淚光。此
時此地的她，是否回想起消逝的愛情、多舛的命運、苦難的祖
國？於是，依伯拉欣有風度地從懷中掏出一張手帕，為奧馬拉
輕輕拭去眼中滿盈的淚水。一切都是過去，一切都是瞬間，每
滴真摯的淚水都是親切的回憶。二〇〇三下半年，當美景俱樂
部先後失去了九十八歲的康派‧賽昆多和八十五歲的魯本，我

才知道，那場難忘的演出，帶著無與倫比的慶幸和遺憾。人們清晰地記得魯本那嶙峋的、在鋼琴鍵盤上撫弄著行雲流水的雙手，也永遠懷念穿戴米色的西服禮帽、叼著雪茄的康派・賽昆多不經意的一個頑皮笑容。然而，這一切都已驟然沉澱於歷史之中，儘管他們年輕得使我相信：九十八也好，八十五也好，只是一些鏡花水月的數據。

　　紅薔醉露、白蘿沉月、紫澣夜來香
　　別苑三更、愁衷九轉、欲訴暫猶藏

　　欷且喋、花已睡去、側首拭汪汪
　　莫自相驚、感時濺淚、蕪卻好春光

<div style="text-align: right">——調寄〈少年遊〉</div>

<div style="text-align: right">2004.06.11.</div>

25. 吉普賽時段

　　Gypsy Kings 和 Lakatos 的出現，
不僅意味著吉普賽音樂與歐美音樂的水乳交融，
也象徵著歐洲文化向吉普賽放下了最後的傲慢和矜持……

　　西班牙內戰時，有個吉普賽人越過邊境來到法國，與子侄們組成一個民樂隊。樂隊以他們的姓氏命名，叫作 "Los Reyes"。儘管僻處一鄉，他們蒼涼的歌喉、絢麗的吉他技藝卻引來了無數的樂迷，包括畢加索（Pablo Picasso）、卓別林（Charlie Chaplin）、碧姬‧芭鐸（Brigitte Pardot）。他們的歌曲，如〈我唱著向你訴說〉（Yo Te Lo Digo Cantando）、〈我想把你留在身邊〉（Quisiera Tenerte Junto A Mí）、〈吉普賽圓舞曲〉（Gypsy Waltz）等，依然保持了典型的西班牙特色。靈動的吉他、沙啞的嗓音，清與濁的對比，就像地中海的碧波上蔓延著一堆熊熊的篝火。

　　八〇年代，樂隊索性改名叫做 "Gypsy Kings"（西班牙語中，"rey" 是國王的意思）。新樂隊的曲目廣泛地吸收結合了搖滾、阿拉伯、猶太等多種因子，贏得了拉丁世界以外聽眾們的喜愛。如由義大利引入的〈飛翔〉（Volare），彷彿山巖上奔馳的野馬，一洗原作從容不迫的典潔情調。還有〈一天之愛〉（Amor D'Un Día）的悵惘感傷、〈致碧姬・芭鐸〉（La Dona）的甜美振奮……不過整體來看，新創作品的風格卻漸趨單一了。熊熊的篝火吸乾了碧波，地中海的世界噴薄起熒惑的焰舌。

　　Reyes 父子的歌聲，體現出粗獷的哀傷、璞玉式的稜角。而拉卡托許（Roby Lakatos）卻展示了吉普賽的另一面：一種依然沾染原始力量的華貴和繁縟，一種近乎狡黠的細膩。這位匈牙利籍的吉普賽小提琴手來自一個音樂世家。他的七世祖——比哈利（János Bihari）曾受到貝多芬、李斯特的推崇。據拉卡托許說，布拉姆斯（Johann Brahms）的名作〈匈牙利舞曲〉的主題就是向比哈利徵來的。幾百年來，這個家族早已納入了歐洲主流社會。然而，拉卡托許的音樂縱使繡上了雅緻的蕾絲花邊，卻仍是一襲吉普賽的舞衣，在舞孃顧盼生姿之際掀起陣陣波浪。

　　一九九八年，拉卡托許和他的樂隊推出了首張專輯。除了吉普賽風格濃郁的〈匈牙利舞曲〉（Hungarian Dance）、〈黑眼睛〉（Очи Чёрные）、〈薩爾達舞曲〉（Csárdás）外，他們還演繹了一些具有東方色彩的作品。也許因為吉普賽人同樣來

自東方吧,拉卡托許在演奏這些曲目時很容易探求、拿捏到作曲者的情感。如〈兩把吉他〉(Две Гитари) 中,拉卡托許以撥絃的方式模擬吉他,拋珠滾玉,黯黯萌生一抹「歡樂極兮哀情多」的心緒。〈劍舞〉(Sabre Dance)吸收了〈野蜂飛舞〉(Flying of the Bumble Bee)稠濃的特色,節奏變得更加緊湊,原先那種剽悍的氣息漸轉淡薄,竟帶上了一點狂歡的意念。這種演繹方式在第二張專輯 *Live from Budapest* 中仍然可見,像〈邂逅〉(Я Встретил Вас)、〈媽媽〉(Мама)等都是;至於〈日出日落〉(Sunrise Sunset),更是取材自電影《屋簷上的小提琴手》(*Fiddler on the Roof*)。

拉卡托許在樂隊中加入了鋼琴、吉他和貝斯,拓開了他們的音樂空間。在首張專輯中,他自創的 "Post Phrasing" 就代表了一種新的嘗試。小提琴伴著時隱時現的貝斯,在吉他的倫巴和絃與鋼琴的漫不經心之下綿綿若存,拉出一道悠長閃亮的白銀絲線。這種嘗試在第三張專輯 *As Time Goes By* 中得到了淋漓盡致的發揮。這張專輯的意念可謂 "Post Phrasing" 和 "Sunrise Sunset" 的結合:以爵士樂方式演繹電影音樂——而且是以小提琴為主要載體。吉普賽音樂向以小調為特點,所以拉卡托許彈奏起〈濃情朱古力〉(Minor Swing)、〈教父〉(Speak Softly Love)、〈紅莓花兒開〉(Ой Цветёт Калина)來,自然駕輕就熟。然而,大調音樂作品也毫不遜色。〈時光流逝〉(As Time Goes By)是爵士樂手們的至愛,而拉卡托許演出的最不同處,不僅在於節奏的變化和音符的伸縮,而是大

量的升降音。如此的升降音一樣給人自由無羈之感，也不斷向聽眾昭示著吉普賽的基因。普洛沃斯特（Heinz Provost）〈間奏曲〉中，小提琴豐富的滑音是聲聲甜蜜的喟嘆，鋼琴若即若離的敲擊是腦海中盤旋躞蹀的情人。〈包法利夫人的圓舞曲〉（Waltz from Madame Bovary）令人想起小約翰·史特勞斯（Johann Strauss Jr.）的輕歌劇。在繁花似錦的大調中，偶然的一個半音、屬七和絃，就像吉普賽的眼睛裡掠過的一絲熾熱神色。

　　吉普賽——這個原居於印度北部的民族，在歐洲大陸流浪了千百年，過著冒險而不羈的生活。傳統上，歐洲諸國對吉普賽人的感情是複雜的：一方面，他們是徹頭徹尾的「異教徒」，似乎只會從事盜竊、走私、占卜等不正當的行業。而另一方面，自命不凡的他們也為吉普賽女郎們載歌載舞的風情而魂牽夢縈。無論是梅里美的卡門還是雨果的埃絲梅拉達，無論是俄國的〈黑眼睛〉還是西班牙的〈格拉那達〉，那燃燒的眼神和古銅色的皮膚都使歐洲人血脈賁張。而 Gypsy Kings 和拉卡托許的出現，不僅意味著吉普賽音樂與歐美音樂的水乳交融，也象徵著歐洲文化向吉普賽放下了最後的傲慢和矜持。

<div align="right">2004.07.31.</div>

你牽引我到一個夢中
我卻在另一個夢中忘記你

——戴望舒

26. 前身夢裡字阿麼

倦眼曚曨之際，阿修羅幻化出三千個懷抱琵琶的飛天，
唱起一首首早已湮滅的樂府。
我回到了那個隋煬帝的年代……

錦帆繡障付青禾

隱隱飛煙渡運河

雷下三塘春似舊

月斜半郭夜無多

翠楊猶憶龍顏姓

瓊蕊空餘水調歌

若問蕭條興廢事

前身夢裡字阿麼

「啊，居然被你找到了！」賓館接待員端詳了一下借給我

的地圖，眼睛裡閃過一絲光芒，「雷塘。我在這裡長大，竟不知道城郊有這樣一處地方呢。」我笑了。都說蘇北話不好聽，但在我看來，這兒的口音卻自有幾許滴翠挼青的嫵媚。

翌日早上，當車停下的時候，所見完全出乎我的意料。那裡有牌坊、有門樓、有墓道、有祭臺，已不再是一個荒塚。門樓外，一個遊客問：「新修的吧。亡國之君，也配得上這樣的氣派麼？」守門的老頭回答道：「哪裡的人都可以恨他，就我們恨不起來。沒有他，哪來我們這城的繁華呢？」

一千四百年前的風流天子，在一條足以令他不朽的大運河上親筆譜下〈水調歌〉、〈望江南〉的詞曲，讓盛鬋豐容的宮女們曳起修長的舞袂，引開婉變的歌喉。還有〈鬥百草〉、〈泛龍舟〉，以及膾炙人口的〈春江花月夜〉：

　　暮江平不動
　　春花滿正開
　　流波將月去
　　潮水帶星來

春水春花、夜霧夜月，洋溢著明快清新的美態；那江南民歌的情調，令人歡悅。寥寥二十個漢字，就像銅壺上的刻度，時間在這裡緩緩地推移著。黃昏的落日燒紅了西天的雲霞，也燒紅了兩岸的桃李。東天的瓦藍中，初昇的滿月泛起一團透明的白色，猶如快要融化的冰塊。慢慢地，瓦藍凝結成藍黑色，

冰塊也凝固成銀鏡，與江水兩相顧盼。惟當「皎皎空中孤月輪」的明潔，才會有「春江潮水連海平」的宏麗吧，平而不動的江上牽起了流波、潮水。時辰漸晚，江浪漸疾。湍急的水流打碎了團圞月影，散作滿河的繁星……

自北至南，從古到今，運河的流水早把當年的簫鼓聲滌盪一空。邗河邊拂水的柳枝還殘留一抹翠綠。想到不復重見的田隴荒碑，想到長堤上的夜色和笙歌，不由唏噓悵然。

如果說這位天子的成功繼統全賴心計，那麼在音樂的世界中，他也許是最坦誠的完美主義者。當他尚在東宮，以「孝」見稱時，竟不滿於父皇只用黃鐘、不得轉調的太廟雅樂，上書請更議定。當時禮佛的法曲，金石絲竹，依次而作，聲清近雅；身為佛弟子的他，卻認為色調太過淡薄，在終曲時加上了紛繁的解音。而令人大為不解的是，千百年來人們早已忘記了他「以樂求才」──將彈奏「九弄」定為取士條件──的同時，卻對於宋徽宗的「以畫求才」始終津津樂道。

相比之下，他也許更熱愛燕樂──游宴時的世俗曲調。父皇在位時，宮廷燕樂置有七部。看著這些形形色色的西域音樂舞蹈，古肅的老皇帝對「蠻夷猾夏」大為不滿，幾番要求更奏華夏正聲。而新天子即位後，七部樂增至九部樂：清樂、西涼、龜茲、天竺、康國、疏勒、安國、高麗、禮畢。那悱惻以思的「蠻夷」之樂，不僅沒有被更去，反更登上了大雅之堂。中土音樂的褒衣博帶，於是被中亞高原上的長風吹拂得迷宕蹁躚。歷史的噪音，已經將當年的樂音侵蝕得一絲不留。然而從

　　姚察的筆下，我們還可以想像九部樂的浩博綺麗：「隨歌響聲發，逐舞聲彌亮。宛轉度雲窗，透迤出綢帳……」

　　儘管這位天子的體內澎湃著桀驁不馴、妙想天開的鮮卑血液，他又有著濃郁的江南情結。十載揚州的青年時代，固然有著政治的動機，可是在他少年的夢中，或許早已曾從水鄉走過。灩漾的波光浮動著青蔥蔥的楊柳、直苗苗的紫竹，和照耀過九州的彎彎月兒。於是，他微濕的衫袖上，沾染了幾斑綠色；稔熟的吳音中，也流泛出幾許滴翠挼青的嫵媚。

　　藝術和政治，似乎是一對永恆的悖論。《盧氏雜說》記載了這樣一段軼事：當我們的風流天子正在洛陽宮中籌備第三次巡遊江南的時節，年老的樂師王令言向剛從宮中返家的兒子問道：「今日進獻給皇上的是什麼曲子？」回答說：「〈安公子〉。」王令言倚著拐杖，仔細聽兒子演奏一通後，不禁臉色一沉。他低聲對兒子耳語道：「不要隨駕南去。曲子沒有『宮』聲，不是好兆頭，皇上這一去肯定回不了『宮』。」

　　果然，江南的雷塘，成為了皇上永久的棲身之所……

　　回程時已是黃昏，西方的天上白一絡，黑一絡，黃一絡，就像北朝石窟的壁畫。倦眼矇矓之際，阿修羅幻化出三千個懷抱琵琶的飛天，暫破櫻桃，唱起一首首早已湮滅的樂府。絲竹嘽緩，五音繁會，又迷離著一派南朝的雲水──我回到了那個富庶的年代，南與北，胡與漢，文與武，理想與現實，把萬里國土鎔鑄成一方望之炫然、叩之鏗然的赤金。綿延的運河，就像一條時光的走廊，溝通了阻隔四百年的水鄉陰柔和大漠陽

剛。在那裡，優游著敕勒的牛羊，盛開著若耶的蓝苕……不知何時，汽車走過一條古老的石橋，把我從迷思中顛簸出來。壁畫、飛天、絲竹、歌聲，全部無影無蹤。極目遠眺，只剩下兩聯斷章，在心中揮之不去——

　　寒鴉飛數點
　　流水遶孤村
　　斜陽欲落處
　　一望黯銷魂

2004.05.26.

27.古樂的碎片

> 我們能夠做的，只有靜待天時，
> 等待著越女滿載一舟絢麗的古樂碎片塞洲中流……

　　說起古樂，總教人悵惘。后夔是怎樣擊石拊石、夏啓是怎樣排奏〈九歌〉、簫史是怎樣吹簫引鳳、孔子是怎樣三月不知肉味，早已成爲千古之謎。甚至唐玄宗的〈霓裳羽衣曲〉、李存勗的〈如夢令〉、柳永的〈雨霖鈴〉、元好問的〈邁陂塘〉，要領略其美妙，除了馳騁想像力，也別無他法。屬於廟堂和文人的雅樂瀕臨絕跡，民間的俗樂也不見得好些。旋律尚在人間的，最早大概是那首著名的吳歌：「月子彎彎照九州，幾家歡樂幾家愁。幾家高樓飲美酒，幾家流離在他州。」那是靖康南渡的眞實寫照。然後就是明代的〈鳳陽花鼓〉、〈槐花幾時開〉、清代的〈茉莉花〉，屈指可數。這些倖存的歌詞、旋律、文獻紀錄，就像在遺址留下的陶瓷碎片。考古學家會珍而重

之,仔細地觀察其形狀、思考其用途,然後小心翼翼地把它們嵌入紅泥胎模,放進博物館。

古樂失落了。五四以來的現代藝術方式,為音樂家們提供了一個摸索、重構古樂的機會。民國時代,李叔同、青主、黃自為古典詩詞配樂,黎錦光、嚴折西、嚴華為古裝電影作曲。然而〈行路難〉、〈念奴嬌‧大將東去〉、〈點絳唇‧賦登樓〉等藝術歌曲,西洋韻味太濃;〈拷紅〉、〈葬花吟〉、〈月圓花好〉又偏類晚近的戲曲時調。得秦漢唐宋之神韻者,殊為罕有。古今文藝界中,持後規前的情況往往多見。西方文藝復興時期的藝術家們,常常賦聖母以金色的頭髮——雖然馬利亞是猶太人。明清畫師筆下的漢高祖、梁武帝、隋文帝們,竟或戴上了翼善冠。因此,對於當代某些劇集中孝莊文皇后以諡號自稱、清聖祖的神主上寫著「大行皇帝愛新覺羅‧玄燁之靈位」、大阿哥胤礽的府邸是為「胤府」,乃至於民初國文老師在黑板寫下瓊瑤版的〈蒹葭〉,我們似乎也難以苛責了。

幸運的是,遺址留下來的,不全是碎片。一九七八年,湖北隨州曾侯乙墓出土了大量樂器,其中那套六十四件的銅質編鐘,令世界對兩千年前中國音樂的繁富浩麗瞠目結舌。寬闊的音域,該備的十二律,為《楚辭》中的揚枹拊鼓、蕭鐘紽瑟、安歌浩倡、應律合節下了一個更切實的註腳。於是,湖北省歌舞團聯同專家們一面考據著典籍,一面在江漢平原上蒐集失落的古楚音樂,終於編創出《編鐘樂舞》。多年前購得唱片,〈橘頌〉的高潔,〈哀郢〉的悲戚,〈慷慨歌〉的熱烈——只

覺得耳不暇給。而印象最為深刻的是〈越人歌〉：

> 今夕何夕兮、騫洲中流
>
> 今日何日兮、得與王子同舟
>
> 蒙羞被好兮、不訾詬恥
>
> 心幾頑而不絕兮、得知王子
>
> 山有木兮木有枝
>
> 心悅君兮君不知

據《說苑》記載，當楚康王之弟鄂君子皙泛舟於新波之中，搖船女以越語向他唱出這首歌，表達對君子的愛慕。不諳越語的鄂君聽到楚譯後，非常感動，將繡被披在船女身上，以示燕好。《編鐘樂舞》中，〈越人歌〉的創作者匠心獨運地抓住了船女剎那間的心理活動，以哀婉的女聲配上湖北北歌唱腔的旋律，表達出「心悅君兮君不知」的幽怨，搖人心魄。

《編鐘樂舞》的誕生，促使八〇年代大陸電視劇對古樂的運用。如最早期的《鵲橋仙》，蘇小妹三難新郎的故事固然富吸引力，但至今盤旋腦際的，是秦少游騎馬遠去的鏡頭，和相伴而起的主題曲〈難訴相思〉：「四海為家家萬里，天涯蕩孤舟……」歌聲悠然泛起，抑揚頓挫，道盡千古羈客的蒼涼。其後，河南電視臺拍攝了《包公》。和九〇年代風靡兩岸的臺灣《包青天》相比，此劇的主題曲毫無京劇韻味，而是「超越明清」地選用了包公的〈題郡齋壁詩〉：

> 清心為治本、直道是身謀
> 秀榦終成棟、精鋼不作鉤
> 倉充鼠雀喜、草盡兔狐愁
> 史冊有遺訓、無貽來者羞

　　電視畫面上，宋陵前的翁仲徐徐浮現，使人端肅以敬——對於古代的廟堂之樂，作曲者的理解無疑已超越了理性層次。《包青天》的主題曲、黑臉和月紋，還有宋仁宗皇冠上的流蘇，昭示了劇集的「戲說」性質。而《包公》的內容幾乎全部取材於歷史，沒有武俠情節，也少見兒女私情；包公的形象是一介白面書生，並沒有塗上一層臉譜。在那相對簡單純樸的時代，人們還沒有標榜所謂「歷史正劇」的意識。然而，如果說到忠於歷史，《包公》一劇是當之無愧的。

　　〈難訴相思〉和〈題郡齊壁詩〉的音樂具備一種「泛古代性」，而湖北臺《諸葛亮》的主題曲〈待時歌〉則不然：

> 鳳翱翔於千仞兮、非梧不棲。（幫腔）非梧不棲
> 士伏處於一方兮、非主不依。（幫腔）非主不依
> 樂躬耕於壟畝兮、吾愛吾廬
> 聊寄傲於琴書兮、以待天時。（幫腔）以待天時

鵬奮起於北溟兮、擊水千里、（幫腔）擊水千里

展經綸於天下兮、開創鴻基、（幫腔）開創鴻基

救生靈於塗炭兮、到處平夷

立功名於金石兮、拂袖而歸。（幫腔）拂袖而歸

　　男音高亢、幫腔雄渾、歌詞質莊，會令人懷想起東漢末年
汗漫陰霾下的古拙琴聲，而絕不是盛唐炎宋的雲水。作曲家在
曲終營造出一種幽遠的氣氛，欲訴還休，尺幅千里。想諸葛丞
相殞落於五丈原，「拂袖而歸」終成虛話，這首歌帶給觀眾的
不僅是肅然，更多的是感動。

　　當《編鐘樂舞》、《鵲橋仙》、《包公》、《諸葛亮》在內
地盛行的同時，海峽對岸的多位作曲家正在為宋詞配樂。作品
經鄧麗君演繹，灌錄為唱片《淡淡幽情》。其中古風盎然的，
莫過於譚健常為李後主的絕命作〈虞美人〉所配製的〈幾多
愁〉。典雅往復的旋律，彷彿就是李後主九轉百折的痛苦所
化。華視播映的《楊貴妃》，雖然是追憶明皇、太真的生離死
別，但曲調卻飽蘸著盛唐的雍熙和從容。香港也不甘示弱，顧
嘉輝為電影《秦俑》創作了〈焚心以火〉，音樂蒼莽渾樸、深
遠大度，帶引著人們的記憶跨唐逾漢，在歷史風沙的盡頭看到
了黃土地上正在焚燒的阿房宮。

　　九〇年代以後，大陸〈秦王破陣樂〉、〈上邪〉等作品
中，依稀還可窺見理想主義的八〇年代。為了求變，古裝電視
劇音樂中滲入了更多現代的因素。如《武則天》主題曲、《三

國演義》片尾曲〈歷史的天空〉、《唐明皇》主題曲〈幾曾見〉，歌詞更傾向以白話來創作，以素描形式來犖括劇情和主角的內心世界。至於《康熙帝國》片尾曲濃郁的搖滾色調，片頭曲中「溫柔的曲線」、「金色的華年」等用語，更明顯地烙上了時代的痕跡。

如今，「清心為治本」已淪為一種口號，「心悅君兮君不知」早變成老套情節，「伏處於一方」更不是商業社會的生存法則。因此，當你發現在古樂遺址上盤桓的不盡是好古者，不要詫異。因為，被拾獲的音樂碎片並不全會嵌入專家製造的紅泥胎模。它們可能被輾轉偷運出口，可能被仿製出售、以假亂眞，也可能成為富豪密室中的珍玩。在躁進的社會風氣下，我們能夠做的，只有靜待天時，等待著倉充鼠雀喜、等待著到處平夷、等待著越女滿載一舟絢麗的古樂碎片騫洲中流。

2004.08.05.

28. 黎明皎皎，薔薇處處

施鴻鄂、朱逢博兩位歌唱家的天空仍是皎皎的黎明。
在黎明中，他們用美妙的歌聲編織出一座爛漫的薔薇園……

　　唸研究所時，認識了一位北京師姐。閒來聊起故國山川，我縱可紙上談一番兵，還是慚愧不已。多年來的暑假總有事情，名勝去得少。只記得一九八一年到廬山避暑，回來之後就上了小學。師姐說：「這麼巧！八一年夏天我也去廬山了，是看施鴻鄂、朱逢博伉儷的演唱會。」「是吧！那年在廬山，我也和母親去拜會過他們呢。」

　　二十年前的記憶還很清晰。走進一座林木扶疏的小別墅，只見兩位歌唱家正在大廳中練習聲樂。朱阿姨動情地唱著〈橄欖樹〉，施伯伯彈著鋼琴伴奏。遇到一丁點瑕疵，施伯伯就在鋼琴上敲一個和絃，說：「再來！」於是，她又重新唱道：「不要問我從哪裡來，我的故鄉在遠方……」這時，母親低頭

向我耳語道：「看，這就叫『嚴師出高徒』。朱阿姨以前是施伯伯的學生。你以後學習也要像他們那樣認真才好。」

休息的時候，朱阿姨見我拿著一本新買的《綠野仙蹤》連環畫，故意逗我說：「把你的書借給我看，好嗎？」看她笑容和善，心裡很願意借給她。不過買這本書時，母親囑咐我一定要看完，不然就不再給我買新書了。現在連一半都還沒看完呢。我靦腆地搖了搖頭。這時，施伯伯笑著解圍說：「好了，不要逗他，讓他乖乖看書去吧。」於是，大人們聊著天，我就坐在一邊看起書來……

「可憐的孩子，」師姐裝出一副憐憫的神情道，「去了盧山竟然都沒聽演唱會。」她說那次演唱會的現場震撼力是難以言傳的。最難忘的，是兩人合唱的〈鴿子〉（La Paloma）。第一段中文對唱澄淨如加勒比蔚藍的海水，第二段西班牙語和聲明暖如哈瓦那天空透亮的雲霞。當然還有施先生壓軸那首〈我的太陽〉（O Sole Mio）。在最高音時，這位戲劇男高音的喉嚨好像匯聚了熾熱的太陽能，把滿音樂廳的空氣激盪熔化成萬頃透明的岩漿；從觀眾席上看去，他那穿著黑色禮服的高大身影也隨岩漿而流動起來。

我那時太小，沒能有機會去現場欣賞。印象深刻的，倒是從朱阿姨的音帶專輯中聽到的〈薔薇處處開〉：

薔薇薔薇處處開，青春青春處處在
擋不住的春風吹進胸懷，薔薇薔薇處處開

天公教薔薇處處開，是教人們儘量地愛
春風拂去我們心的創痛，薔薇薔薇處處開

春天是一個美的新娘，大地就是她的嫁妝
只要是誰有少年的心，就配做她的情郎

　　那時不知道〈薔薇處處開〉是四○年代的老歌，只覺得它
的旋律和朱阿姨有一種說不出的相配。直到現在，每當聽到
〈薔薇處處開〉溫婉柔美的副歌部分，總會想起她那雙滿涵笑
容的眼睛。再和龔秋霞的原唱版本比較，反倒覺得後者小提琴
那碎花般的華彩伴奏，美則美矣，卻把春天女郎妝扮成一位申
禮自持的世家閨秀，未及朱阿姨清麗活潑的詮釋了。
　　一年後的暑假，才在一場電視音樂會中觀賞到施伯伯的演
出。第一曲是〈瑪麗亞‧瑪麗〉（Maria Marí）。對於我這個不
到十歲的孩子而言，只覺得音樂美妙，義大利文的歌詞可是一
點都不明白。在母親的從旁講解下，這位男高音終於以他嘹亮
的歌聲，首次將我的思緒帶到了義大利的拿波里──深藍色的
夏夜、靠港的漁船、狹長的石板巷。古老的兩層樓房，窗口透
著綽綽的燈影。陽臺上，長春藤形的鐵欄映著滿月的光芒，鮮
花從欄間的縫隙中韡韡下垂。這時，黝黑而俊朗的青年拿著曼
陀林，在陽臺下唱起歌，輕盈的6/8拍子隨著涼風的韻律穿巷
而過，一直蕩漾起海港的波浪。第二曲是〈黎明〉

尋找 繆思 的 歌聲

〈Mattinata〉：

> 黎明穿上皎皎的衣裳，替朝陽打開了大門
> 白晝用那玫瑰的手掌，撫慰叢叢鮮花繽紛
>
> 神祕活潑的力量下面，世界萬物生機蓬勃
> 而你呀，卻酣睡在夢園，憂鬱的我徒然放歌
>
> 請也穿上皎皎的衣裳，為你的歌手打開大門
> 哪裡沒有你，就缺少光芒，哪裡有了你，愛情就誕生

　　當我再度把困惑的眼神投向母親時，她說：「瞧，剛才那可憐的小夥子就在馬路上守了整個晚上，一直到了天亮。而姑娘呢，卻還在房間裡睡得很香。小夥子並不氣餒，繼續唱著歌，要姑娘起床看太陽。」我似懂非懂地點點頭道：「我們上一節音樂課，喉嚨都有些乾了。要是足足唱一晚上的歌，那多累啊！您不是說過嗎，只有大年三十晚上才能玩通宵，平時是要早睡早起的。再講，這姑娘又不出來跟他玩，他還乾等一晚上，那多沒意思啊！」

　　上小學時，國文課遠遠還未有「小學生應否談戀愛」這樣的作文題。回想母親當時為了培養孩子，竟如此耐心地講解這些情歌的內容，真是難能。多年以來，追憶起施伯伯演唱的〈瑪麗亞・瑪麗〉和〈黎明〉，依然感覺得到他明快熱情的歌聲

176

中播射的奪目金陽。唱到深情細膩之處，這具穿透性的金色又變成一輪明月，溫潤如玉，映照著相思者的愁腸九轉。可是，在遙遠的海隅，囂塵和海風卻不斷齧食著記憶中的歌聲。

進了研究所，偶爾翻閱八〇年代初期內地的舊雜誌，才知道朱阿姨演唱的〈薔薇處處開〉在當年引起了軒然大波。習慣在肅殺中度過冬天的一些音樂工作者，不能理解為什麼要把這類「舊社會」的「黃色歌曲」找出來重唱，有的人甚至把矛頭指向了她的演繹方式……然而，她錄製音帶的舉動無疑是開風氣之先的；而力排眾議的勇氣，也和施伯伯背後的鼓勵支持分不開。這首陳歌辛在一九四二年為同名電影譜寫的主題歌曲，旋律樂而不淫，歌詞麗而不俗，受到一代又一代人的喜愛。即使在肅殺的冬天，薔薇的種子也已靜埋在人們的心壤中，等待著春天來臨，破土而出。正是朱阿姨春風般的歌聲，拂去了人們心中的創痛，讓赤地下酣眠已久的薔薇種子發芽、開花，開出一片紅光亮霞。

二〇〇一年夏，到上海檢核論文資料，與施伯伯相約在一所西餐廳會面。我一眼就看到他。施伯伯微笑著，平和地說：「二十年不見，你長這麼大，我都認不出來了。而我呢，也老了。」停了一下，他又道：「你朱阿姨本要來的，後因臨時有演出，今天要趕去松江。」原來，他倆雖然都退休了，每天仍然一起切磋音樂，餘下的時間開課授徒，偶然也會應邀演出。

兩位音樂家雖已步入黃昏的年齡，他們的天空卻仍是皎皎的黎明。在黎明中，他們用美妙的歌聲，編織出一座爛漫的薔

薇園。因此，二十年的時光並未在施伯伯的臉上留下太多跡印。皎皎黎明的光輝、處處薔薇的芬芳，撫平了歲月的蝕痕，也透過他的眼簾灼上我的臉。在光輝和芬芳裡面，我找到了記憶中的太陽、朝霞、鴿子、海洋、吉他和曼陀林的絃音。很久很久以前，我曾經擁有過它們，而現在，又失而復得了。

施鴻鄂，男高音歌唱家，原上海歌劇院院長，現為上海音協副主席。一九五〇年考入上海音樂學院聲樂系。一九五六年留學於保加利亞索非亞國立音樂學院，師承赫里斯托·勃倫巴諾夫教授。一九六二年，在芬蘭赫爾辛基第八屆世界青年聯歡節古典聲樂比賽中榮獲金獎。同年，到上海歌劇院工作，曾先後演出歌劇《蝴蝶夫人》、《托斯卡》、《茶花女》、《卡門》、《多布杰》、《楚霸王》。曾多次在世界各地演出，受到熱烈歡迎與好評。

朱逢博，女高音歌唱家。上海同濟大學建築系畢業後，調至上海歌劇院，並入上海音樂學院進修，師從施鴻鄂、吳少偉、鞠秀芳等。以民歌唱法為基礎，並借鑒西洋發聲方法，自然流暢，富有表現力和藝術感染力。曾主演《紅珊瑚》、《劉三姐》、《社長的女兒》等多部歌劇。後工作於上海舞蹈學校、北京中國藝術團、上海芭蕾舞團、上海歌舞團。現為上海輕音樂樂團團長及獨唱演員。

2004.11.28

29.飄零的落花

今天,〈飄零的落花〉已經很少引起歌手注意了。

只有蔡琴深醇的女中音,

似乎還在訴說著作曲家劉雪庵坎坷的一生⋯⋯

　　抗戰勝利五十週年之際,周小燕教授率領一眾弟子登上了長城。在藍天、白雲和青山的的環抱中,他們高唱起劉雪庵的〈長城謠〉。雖然那顛沛流離的年代並不構成我回憶的一部分,但每聽到這首歌,血液和眼淚都會產生莫可名狀的騷動。深厚、可親而低迴的旋律不止訴說著家仇國恨,更透出一股五千年來的泱泱之風。有著這恢弘的底氣,故國山河、春城草木,都顯得巍然巋然。

　　〈長城謠〉是四〇年代電影《關山萬里》的插曲,由路明首唱。上海失守後,周小燕教授在新加坡應百代公司之請,將該曲錄製唱片。於是,〈長城謠〉不僅傳遍了大後方,也激起

海外僑民的愛國熱情。然而，當代大陸聽眾對這首歌的認識，一般並非來自父祖輩的口耳相傳，而是張明敏等港臺歌手的「再輸入」。改革開放以前，尚未平反的劉雪庵和他的作品都被視作禁忌。相形之下，海外華人社會對劉雪庵的名字並不陌生；中小學生們早就在音樂課上學會了劉氏譜曲的〈紅豆詞〉、作詞的〈踏雪尋梅〉。從這些歌曲中，混沌世界的孩子們對「春柳春花」、「紗窗風雨」、「騎驢灞橋」、「書聲琴韻」的傳統審美興味得到了初步的、感性的認知和拿捏。

劉雪庵的青春映著三、四〇年代的硝煙烽火。九一八事變，他代表上海音專的學生號召抗日，當面向日本首相之弟提出抗議。抗戰爆發，主編出版了數期《戰歌周刊》。來到重慶後，完成了郭沫若《屈原》的全劇配樂工作，於公演時親自擔任指揮，又將張寒暉的〈松花江上〉續成〈流亡三部曲〉，與〈長城謠〉一同拍成音樂短片，在國內外宣傳抗戰。〈長城謠〉的戰鬥精神，〈紅豆詞〉的婉約情趣，是劉雪庵作品的兩大主題。至於把二者熔冶一爐的，厥推〈西子姑娘〉。〈西子姑娘〉有兩首：歌詞相同，但一首為圓舞，一首為探戈。圓舞版由周小燕教授演唱，旋律帶有三〇年代藝術歌曲的特色，令人聯想到〈漁光曲〉、〈玫瑰三願〉。探戈版大概吸納了一些江南小調的因子，有著比較濃郁的民族色彩。最早見識探戈版，是在中學時期。可一些風情萬種的歌手把此曲演唱得過於豔抹濃妝，不忍卒聞。直到大二時，聽到周璇的原唱，才不禁刮目驚豔：

柳線搖風曉氣清,頻頻吹送機聲

春光旖旎不勝情,我如小燕、君便似飛鷹

輕渡關山千萬里,一朝際會風雲

至高無上是飛行,殷勤寄盼、莫負好青春

鐵鳥威鳴震大荒,為君親換征裳

叮嚀無限記心房,柔情千縷、搖曳白雲鄉

天馬行空聲勢壯,逍遙山色湖光

鵬程萬里任飛翔,人間天上、比翼羨鴛鴦

春水漣漣春意濃,浣紗溪上花紅

相思不斷筧橋東,幾番期待、凝碧望天空

一瞥驚鴻雲陣動,歸程爭乘長風

萬花叢裡接英雄,六橋三竺、籠罩凱歌中

　　玩味歌詞,不難發現這是一首戰爭歌曲。西子湖畔的少女,向她任職國軍飛行員的情人表露了深切的叮嚀和殷勤的寄盼。沙場機聲,水鄉柔情,令人想起白先勇小說〈一把青〉中郭軫的颯然英姿、朱青的羞澀眼神。那傳統中國女性的情懷,就和著靜姝溫嫻的曲調,飛到了白雲的盡頭。有次,好友收到我傳去的曲譜,回覆云:「旋律真好,歌詞真美,聽了之後皮膚都會變得更白些。」

　　劉雪庵作品中,比〈長城謠〉、〈紅豆詞〉、〈西子姑娘〉

更為人熟知的，大概是〈何日君再來〉。但正是這首歌，導致作曲家的終生落拓。一九三六年，劉雪庵在上海音專的同學聯歡會上即興創作了一首婉轉動人的探戈曲。兩年後，導演方沛霖擅自讓編劇黃嘉謨為此曲填上了歌詞，名曰〈何日君再來〉，作為歌舞片《三星伴月》的插曲。事後，劉雪庵覺得「喝完了這杯，請進點小菜」之類的對白難登大雅，但礙於情面，只好於作曲一欄署名「晏如」。實際上，「好花不常開，好景不常在，愁堆解笑眉，淚灑相思帶」、「逍樂時中有，春宵飄吾裁，寒鴉依樹棲，明月照高臺」等唱詞，在今天看來還是綺豔典麗的，周璇的演繹也並不那麼俗媚。上海淪陷後，〈何日君再來〉依然為廣大青年所熱愛。劉平若寫道：「上海未曾陷落之前所流行的歌曲是〈義勇軍進行曲〉，已經陷落後所流行的歌曲是〈何日君再來〉。陷前的歌聲是年輕胸膛的鼓動，陷後的歌聲是年輕的滿懷哀訴。」這並非文過飾非之語。想想黎錦光「那南風吹來清涼，那夜鶯啼聲悽愴」（〈夜來香〉）、陳歌辛「你就是遠得像星，你就是小得像螢，我總能得到一點光明，只要有你的蹤影」（〈不變的心〉），至今仍令一些遊子老淚縱橫——沉菀自抑、懷念重慶政府，那正是淪陷區民眾心情的寫照。與此同時，日偽卻看中了〈何日君再來〉，將之灌錄為日語版，又安插於侵華影片《白蘭之歌》、《患難之交》中，進行奴化宣傳。於是抗戰勝利後，有人因〈何日君再來〉而污衊劉雪庵「為漢奸做宣傳」。五、六〇年代，〈何日君再來〉更涉「懷念國民黨政權」之嫌，劉雪庵被褫奪中國音

樂學院副院長之職，扣上了漢奸反革命的罪名。長期的牛棚生活，導致他雙目失明。文革結束後，劉雪庵雖得平反，但「反動、黃色作曲家」的帽子卻仍未摘除。八〇年代初，友人來京探望，只見中風癱瘓的老作曲家獨臥陋室，哽咽不已。

　　蔣力說：「劉雪庵生於一九〇五年，卒於一九八五年，終年八十歲。這個年齡可以說是高壽，但對他來說卻無法用『享年』一詞，因為他生命的最後三十來年時光，幾乎沒有享受到『生』的樂趣。」聊值安慰的是，劉雪庵去世近二十年後，他的第一個作品選集終於在有心人的策劃下面世了。書中記載：一九三四年，劉雪庵帶著一首自創歌詞拜會音專老師——俄裔音樂家齊爾品（Александр Черепнин）。看到這首〈飄零的落花〉，齊爾品頗為欣賞，希望劉雪庵譜成獨唱歌曲。曲成，被齊爾品攜至東京出版，發行歐美各地，次年又成為電影《新婚大血案》的插曲。對於這首處女作，劉雪庵大約非常鍾愛、滿意。他在論文〈作曲與配詞〉中滿懷自信地說：「〈義勇軍進行曲〉的發揚高亢、〈松花江上〉的哭啼泣訴、〈教我如何不想他〉的離思怨慕、〈飄零的落花〉的纏綿悱惻、〈漁父辭〉的清空絕俗，詞曲都是異常吻合的。」儘管〈飄零的落花〉長期被人們視為「休閒歌曲」，辛豐年先生卻指出，這首歌曲藉上海孤島時期一位歌女的口吻，抒發了人生的侘傺無奈。今天，〈飄零的落花〉已經很少引起歌手注意了，只有蔡琴深醇的女中音，似乎還在訴說著作曲家坎坷的一生：

想當年梢頭獨佔一枝春，嫩綠嫣紅何等媚人
不幸攀折慘遭無情手，未隨流水轉墮風塵
莫懷薄倖惹傷心，落花無主任飄零
可憐鴻魚望斷無蹤影，向誰去嗚咽訴不平

乍辭枝頭別恨新，和風和淚舞盈盈
堪嘆世人未解儂辛苦，反笑紅雨落紛紛
願逐洪流葬此身，天涯何處是歸程
讓玉消香逝無蹤影，也不求世間予同情

2004.03.13.

30. 幾度江南綠

當生命美的畫面停留在你的臉上，
哪怕只是一瞬，這一瞬也會永恆。這一瞬的現在，
就會和過去、未來的青石板接連成一片綠色的江南……

午後的天空有點孤獨，行道樹微微在雨中瑟縮
視線又模糊，我看不清楚，眼前曾有誰陪我走過的路

曾經有太多機會彌補，卻還是看著幸福成錯誤
在路口停駐，我回想當初，什麼讓我們將愛棄而不顧

我們等過了深秋，又等過了寒冬，等到一切變得太沉重
無奈選擇了放手，看年華似水流，彷彿生命從此也跟著流走

尋找 繆思 的 歌聲

雨停的道路有點悽楚，我想著需要怎樣的領悟

能不再追逐逝去的幸福，不再試著將似水年華留住

——灰白色：〈似水年華〉

　　知道我迷戀於那個發生在烏鎮的故事，好友從江南寄來了
《似水年華》的原聲帶。如夢似幻的歌聲，隨著鋼琴鍵的黑白
輪替，把壓縮於唱片中的葉綠素釋放出來，滋生了一片水鄉的
春天。字書中，烏訓作黑。而在「烏鎮」二字的構造中，「黑」
色似已被流水漂得淡了，變成烏藍烏藍的印花布料、楊柳小樓
上鱗次櫛比的烏瓦片，或是九曲碧波上小小的烏篷船。

　　去年夏天在大陸小住，偶然在中央臺看到《似水年華》的
宣傳短片，開始追看這個劇集。如果沒有視覺上的印象，片名
大概會讓人聯想到普魯斯特（Jacques Proust）——儘管普氏書
名中的「水份」是中譯者加進去的。如斯的綺玉韶年，曾在孔
夫子的口中嗟嘆過，曾在李商隱的錦瑟上迴旋過，曾在杜麗娘
的小園裡虛擲過。年華飄零，流水潺潺，宛似佛陀微笑背後隱
隱透發著的一絲無明。賽納河水的流速大概不太慢，站在密拉
波橋上，還可以從波浪上看到許久以前愛情的形狀。而烏鎮的
流水是靜止的。無論明、清，還是現代，都以同一種聲音、同
一種顏色、同一種速度無語東去，讓人察覺不到它的流動。縱
使不是人人去過烏鎮，但那木橋、斜陽、烏篷船、青石路，不
僅留著佳人才子的跫音，也記載著我們自己的故事。

　　孔子曰：「三十而立。」《禮記》云：「三十曰壯，有室。」傳統為三十歲的男人下了四個字的定語：成家立業。似乎奮鬥和創業，就是為了從一個家庭走入另外一個家庭。兩段家庭生活之間，絕對沒有喘息、思考、瞻顧的縫隙。對於三十歲的思索，是《似水年華》誕生的契因。三十歲是什麼？編導兼男主角黃磊說，二十歲是青年，十來歲是少年，個把歲是童年，四十歲是中年、壯年，然後是老年。沒有人給我們三十歲定個名。我們有點像青年，但已經不青澀；像中年，卻又沒那麼中庸。老是對生活發感慨，為人生作總結，卻並沒有把生活看透澈。於是就有了《似水年華》。它是對青春的一個紀念，對一個時代的告別。歲月過去了，就要有一個紀念。

　　文，木訥有才的烏鎮圖書管理員；英，活潑敏慧的臺灣服裝設計師。當素昧平生的他們在書架的空隙中四目相投，江南的夢就綠了。然而，寧靜的烏鎮、喧囂的臺北，是兩塊磁性相反的吸石；本能性的抵拒，扭曲了夢的波幅，荒蕪了綠的堤岸。當兩人遍數錦瑟，重逢話舊，業已年登八旬。

　　劇中情節幾乎是不食人間煙火的。如果沒有那點臺北的鏡頭，甚至難以考索故事背景。可是又有什麼關係呢？眼睛是有視界，而心靈是沒有距離的。黃磊說：「這個世上一定有一個人跟你是一樣的，不是長得像，而是愛好和脾性一致。這是一個沒有濃烈的大悲大喜的戲，只給大家講一個平凡的故事。故事最後講的不是愛情，而是惦念。」年華如流水，惦念也如流水，不舍晝夜。正因如此，過去和未來才會如此的相似，人與

人之間才會如此的靠近，縱然時、空阻隔，卻是如此觸手可及。

恬念，是人與人之間的紐帶。文和英只是兩個的普通人。文對英說：「我寧願犯錯，也不願錯過你。」英回臺北了，卻負荷著已經化為習慣的、來自未婚夫的愛情，在臺北的星空下滿懷恬念地眺望北方。她達達的馬蹄也許是個美麗的錯誤，然而，她不願只做一個江南的過客。而文，以恬念為磚瓦，在烏鎮搭起一座高塔——因為地是平的，這樣就可以一眼望見心愛的人。塔上的天空橙黃，塔下的土地碧綠；塔頂，他的眼睛是漆黑而有神的。沒有英的通訊地址，文任憑直覺引領，不遠千里來到臺北，尋找英的蹤跡。最後，在婚紗店看到英披起美麗的嫁衣，卻不敢上前問清緣由，黯然抽身而去。他自以為清醒的思維在關鍵時刻抑制了長久的恬念……不過，恬念只能被抑制，不能被消滅。它當下存在著，五十年後依然存在著。在如故的恬念面前，五十年恍如傳奇，卻也把恬念冠上了傳奇的光環。

電視劇是回憶和憧憬的化身，原聲帶則是玩味和思考的平臺。慣聽電視劇中那段鋼琴曲，感覺就如下午三點鐘的陽光一般。於今根據原聲帶，忽然發現曲名叫作〈邂逅〉，不禁擊節。邂逅是美好的，粉牆青磚、小橋流水的江南小鎮，更似乎是為邂逅天造地設的。然而，大千世界的每個小小角落，都是芥子須彌。相逢和別離，有如木末芙蓉的紅萼，紛紛開落。開似絳雲，落如彤雨，天機自然，恬靜壯美。義大利詩人夸濟莫

多（Salvatore Quasimodo）說，現在是短暫的：

Ognuno sta solo sul cuor della terra

traffitto da un raggío di sole

ed è sùbito sera.

　　每個人孤立在大地心上，被一線陽光刺穿，轉瞬即是夜晚。晨曦，晌午，夜晚。過去，現在，未來。誕生，成熟，衰老。生命的循環就是那樣彈指即逝。三十歲，是晌午，是現在，也是成熟。於是歌手也唱道：「誰讓瞬間像永遠，誰讓未來像從前，視而不見別的美，生命的畫面停在你的臉……」未來是美的，因為不可知；過去也是美的，因為悲傷被濾掉。而難以言說的現在，雖然短暫，卻充滿了各種可能。當生命美的畫面停留在你的臉上，哪怕只是一瞬，這一瞬也會永恆。這一瞬的現在，就會和過去、未來的青石板接連成一片綠色的江南。

<div align="right">2004.05.22.</div>

我只消用那悠揚的仙樂
就能重建天宮瑤池

　　　　　　　　——柯爾律治

31. 皇冠上圓潤的東珠

蒙古人單純，他們的音樂如成吉思汗鵰弓上待發的羽箭。
滿洲人深刻，他們的音樂像窮爾哈齊皇冠上圓潤的東珠……

棲息在東山上的飛鳥

長嶺上的檀木魚狗

棲息在沙崗上的橡木獾

四丈半的蛇

四丈半的蟒

棲息在石窟、鐵關中的彪虎與獵熊

在山上盤旋的金鵝鴿

在海上盤旋的銀鵝鴿

飛翔的鵠、領頭的鷹

花斑的大鵰、地下的醜鬼

快快飛啊，飛進城來

用力抓吧，裝在金香爐裡

背著來吧，扣在銀香爐裡

拿著來吧，用肩膀的力量

扛著來吧

—— 《尼山薩滿傳》

　　從先秦的肅慎、宋元的女真到明清的滿洲，這個漁獵民族的性格，是整個大東北的化身：白山是他的額頭，黑水是他的手臂，黑土地是他的胸襟，白樺林是他的城府。蒙古是大漠上揚拂的白草，滿洲則是白山頂泓深的天池。滿洲人的血液裡，有著獵人的決斷，也有著漁者的耐心。決斷是弘博，也是殘狠；耐心是寬容，也是謀算。當多爾袞屠刀上的鮮血染紅了揚州和嘉定的天空，另一邊廂，金鑾殿上的紅燭卻和新科進士們的紅頂相映生輝。多少漢人因拒絕薙髮而身首異處，而畫像中的乾隆帝卻穿上了褒衣博帶的漢服。終於，在三百六十年的拉鋸中，滿洲人失落了他們的語言、文字、音樂、服飾，乃至習俗。

　　中國的少數民族，多以能歌善舞著稱。蒙古的蒼涼深沉、維吾爾的熱情歡悅、藏族的空靈平和、苗傜的粗獷清新，都使人一聞難忘。然而提起滿洲音樂，卻教人茫然霧中。有人覺得，滿洲、蒙古這些北地邊陲民族的音樂相差無幾。不錯，蒙、滿的音樂都有一縷闊大的英雄氣貫穿其間。但是，蒙古人單純，他們的音樂如成吉思汗鵰弓上待發的羽箭。滿洲人深

刻，他們的音樂像努爾哈齊皇冠上圓潤的東珠。你聽蒙古的
〈嘎達梅林〉、〈森吉德瑪〉、〈小黃鸝鳥〉，那種八度音的跳
躍，配合馬頭琴嘶啞的絃音，就是蒼涼沉鬱的徹底展露。而滿
洲旁支赫哲人的〈烏蘇里船歌〉、〈大頂子山〉等，那縷英雄
氣並非羽箭式地直干雲霄，而是時而上翔、時而俯衝、時而平
飛、時而往還——真所謂「長太息兮將上，心低迴兮顧懷」。
然而隨著清朝的建立，滿洲音樂卻一絲絲地融化在中原的漢族
音樂之中，幾乎不留一點痕跡。清亡後，故宮中大量的樂譜已
經塵封多年；當代蒐集的滿族民歌寥若晨星，又不顯於世。因
此，每當找到相關資料，我都會欣喜若狂。記得有次將清代國
歌〈鞏金甌〉的曲譜傳給朋友閱覽。她聽了，說：「怎麼像搖
籃曲一樣？」她的論斷，使我想起了一首近代的滿洲搖籃曲：

> 悠悠扎，悠悠扎，額娘的珠子睡覺吧
>
> 白樺樹皮啊，做搖籃，巴布扎
>
> 狼來了，虎來了，媽狐子來了都不怕
>
> 白山上生啊，黑水裡長，巴布扎
>
> 長大了要學那巴圖魯阿瑪，巴布扎
>
> 悠悠扎，悠悠扎，額娘的珠子睡覺吧

　　對比之下，〈鞏金甌〉和〈悠悠扎〉果然有著一點共性——
—回環盤旋的韻味。這種回環盤旋，不是南國煙水中絲絲擴散
的漪輪，而是在高山大海上金鵁鶄、銀鵁鶄的雙翅劃出的曲

線，是〈烏蘇里船歌〉、〈大頂子山〉的「長太息兮將上，心低迴兮顧懷」。其盤旋、其蘊藉，就是滿洲那深刻的城府在音樂上的體現。正是這份深刻，曾使金源成為文化最昌盛的北朝，更使漢人對清宮牌匾上夭矯的滿文習以為常。

這份深刻呈現在男性身上，是努爾哈齊的沉鬱大度、康熙帝的不苟言笑、納蘭容若的宛轉自抑。那麼，在女性身上呢？大概是尼山薩滿的從容風度吧。相傳在遙遠的年代，東北的一條村莊中，有位年老而富裕的員外。他的獨子色爾古代·費揚古十五歲那年在橫欄山打獵喪生。為了令愛子起死回生，員外四處訪求高明的薩滿。當他見到一位晾著衣服的青年女子時，還不知道這就是大名鼎鼎的尼山薩滿。每開卷讀到此段，就不禁想像這位薩滿格格的樣子：瘦削的身段上套著好像褪了色的水紅衣服，略高的髮髻，臉形修長，柳葉一樣的眼睛，皮膚白皙得見不到一絲血色。這個女人並不很漂亮，卻饒有韻致。尤其是她擺弄著水煙筒的時候，透出一種蘊藉的丰姿。營救費揚古的途中，尼山穿著華縟閃亮的服裝，手搖鈴鼓，在迷狂中唱出一首又一首的神歌："Eikule Yekule"、"Hailambi Shulembi"、"Hoge Yabage"、"Kerani Kerani"……

誦讀著鏗鏘悠揚的滿語，那早已消亡的旋律彷彿也重現於舌尖。但現在，當滿語中所有的動詞漸漸都屈折為過去時態，我們只有在遺留的薩滿音樂片段裡，從那抑揚勻淳、「空齊空齊」的鼓聲中，聆聽、想像和重構這個民族的寬廣與深刻。

2004.03.05.

32.在海市蜃樓背後

> 悲莫悲分生別離，樂莫樂分新相知。
> 逐水草而居的生活，意味著穆如春風的邂逅之悅，
> 也預示著生離死別的痛苦……

為了尋找愛人的墳墓，天涯海角我都走遍
但我只有傷心地哭泣，我親愛的你在哪裡

叢林中間有一株薔薇，朝霞般的放光輝
我激動地問那薔薇，我的愛人可是你

夜鶯站在樹枝上歌唱，夜鶯夜鶯我問你
你這唱得動人的小鳥兒，我期望的可是你

夜鶯一面動人地歌唱，一面低下頭思量

好像是在溫柔地回答，你猜對了，正是我

——〈蘇麗珂〉

　　以巴黎和歌劇為背景的電影《狂戀維納斯》（*Meeting Venus*）中，有這樣一幕：綵排休息時，幾位歌唱家坐在一起，輕撚慢撥著小琉特琴，唱起一首格魯吉亞的歌曲——〈蘇麗珂〉（Suliko）。曲終，有人補充道：「這可是史達林最喜愛的歌曲。」聞此一言，我才恍然領悟到：在俄國文化強勢的蘇聯時代，這首格魯吉亞民歌為什麼能得到官方音樂家亞歷山德羅夫（А. Александров）的青睞，久唱不衰，並在西歐廣為流傳。〈蘇麗珂〉與史達林，二者氣質的差異是那樣大，卻竟走到了一起。我們不得不承認：這首歌曲中有一種純潔而善良的、攻無不克的元素。

　　亞歷山德羅夫的紅軍歌舞團一向以盡善盡美的表演享譽世界；不過，若要從他們演出的曲目挑一點瑕疵，我會毫不猶豫地援〈蘇麗珂〉為證。瑕疵的出現，不關和聲、指揮、伴奏、編曲的事，而在於：他們是以俄語，而非格魯吉亞原文來演唱的。脫離了母語還能夠保持原來風貌的歌曲，實在屈指可數，〈蘇麗珂〉也絕不例外。假如聽過四、五〇年代齊科瓦尼（Чиковани）一家三口的格魯吉亞語合唱，你會原諒我的苛嚴。在錚瑽的大調絃音伴奏下，小男孩的純真無玷、母親的溫

柔清和、父親的敦沉厚實,交織出一派祈禱般的虔誠與光明。
那種光明並不眩目,它是薄暮裡照映在高加索山陰的陽光,澄
澈、清涼而壙埌,透人曲衷卻稍縱即逝。還有格魯吉亞的〈阿
拉瓜河〉、阿塞拜疆的〈薩姆爾〉、前蘇聯的〈蜻蜓姑娘〉
(Песня Стрекозы)、〈心兒在歌唱〉(Сердце Поёт)、哈
恰圖良(A. Хачатурян)用阿美尼亞旋律爲基礎的芭蕾舞劇
《加雅涅》(Гаянэ),以至凱特爾比(William Ketelby)〈波斯
市場〉(Persian Market)中的公主出巡……這片陽光屬於整個
中亞的草原。

　　草原的盡頭,是維吾爾和哈薩克人的牧地。在這裡,陽光
依然澄澈、清涼而壙埌。悲莫悲兮生別離,樂莫樂兮新相知。
逐水草而居的生活,意味著穆如春風的邂逅之悅,也預示著生
離死別的痛苦。當嘎俄麗泰隨著遷徙的部族消失於天邊,癡心
的情人卻徘徊在她住過的地方,唱著憂鬱的歌,那宏闊的大
調,如茫茫的草原一樣遼遠。聽聽〈阿拉木汗〉,儘管歌聲是
那樣甜蜜無怨,但前奏裡動如脫兔的音符,卻是陽光掠過草原
的聲音:

```
| i 7i 2i 2i | 5 - - 3 | 6 56 i6 i6 | 3 - - - |
| 56 56 56 53 | 1 - - 23 | 5 - - -    |
```

　　而那藍晶似的天空,也寶貴得叫人不知所措。於是,縱然
脆弱、短暫,愛情的花期依然孟浪地來臨了──因爲陽光更爲

短暫。再聽聽〈塔里木夜曲〉：

塔里木河水在奔流，孤雁飛繞天空

黃昏中不見你的身影，卻飄蕩著你的歌聲

那羊兒睡在草中，在天邊閃爍著星星

我的心像岸邊的孤燈，凝望著茫茫的夜空

美麗的姑娘啊，從黑夜等你到天明

難忘那岸邊的春風，送來花香陣陣

和你那清脆的歌聲，幸福來到我的心中

那月兒高掛在天空，也讚美我們的愛情

想起你那可愛的笑容，把我帶入了夢境

美麗的姑娘啊，從黑夜等你到天明

從黃昏到黎明，奔流的河水、天邊的飛雁、曠野的歌聲、高空的星月、岸上的孤燈、草中的羊群。那是一幅多麼寬廣的圖景！銀色的穆斯林月亮是美好的，她曾守望維吾爾姑娘梳妝臺畔的玫瑰，曾傾聽樹下哈薩克青年撥動的多不拉。但這晚，卻只能徒勞地讚美著歌手失落的愛情。月亮是一位使者，迎送著晨昏。〈塔里木夜曲〉中，午夜的天空和大地上同樣透著那片陽光。

從隋代的宮廷音樂，到王洛賓採集的民歌，中國人與中亞音樂是很有緣份的。可是一千年來，即便耳熟能詳，我們卻仍

存有一段心理距離。你看，維吾爾的〈阿瓦爾古麗〉、哈薩克的〈燕子〉、塔吉克的〈古麗別塔〉、亞美尼亞的〈劍舞〉，那種曼妙是海市蜃樓的仙境中傳來的幻音，是未知的、不眞實的。對於世界而言，這種印象也可謂具體而微。俄國作曲家鮑羅廷（Александр Бородин）的歌劇《伊戈爾公》（*Князь Игорь*）中有一首充滿東方色彩的〈波羅維茨舞曲〉（Polovtsian Dance）。羅伯特‧萊特（Robert Wright）爲這首舞曲配上歌詞，歌名 "Stranger in Paradise"。女高音莎拉布萊曼將之演繹得空靈如夢。不錯，提起中亞音樂，立刻想起的並非大調的〈蘇麗珂〉或〈塔里木夜曲〉。我們的眼前總會浮現沙漠。在令人暈眩的陽光下，響起飄忽神祕的半音。這些半音隨著頭巾、面紗、長袍、駝隊，在海市蜃樓中穿梭，蛇一般地迤邐蜿蜒著，從美索不達米亞向著中國的新疆——那也許是這段心理距離的長度。然而，當看到迤邐蜿蜒的時候，不要忽略了與之相隨的廣漠無垠。當沙漠的海市蜃樓在閃耀著奇異的靈光，不要忘記它後面那片一望無際的草原，和那薄暮裡澄澈、清涼而壙埌、透人曲衷卻稍縱即逝的陽光。

2004.03.09.

33. 七重紗內的真實

古老的希伯來語言、古老的猶太調式，

　　饱蘸著一種原始而雄健的力量。

生命就隨著疾勁的舞步而延續著……

　　當耶穌在荒野接受了魔鬼的考驗，羅馬人的傀儡、以色列的希律王正舉辦著生日盛筵。他剛剛囚禁了先知約翰，強娶了弟婦希羅底，更垂涎於姪女沙樂美的秀色。他請來了無數的賓客，又要求姪女當眾獻舞。在炬把的交光互影中，莎樂美走了出來。音樂響起，詭異而誘惑，如悶雷翻滾在不雨的密雲間。於七重紗縹緲的彼端，她扭動的腰肢挑動舐餤不定的火苗，柔若無骨的雙臂搖曳著迦南河裡流淌的蜜汁，足踝上精緻的小鈴鐺敲擊出清澈的聲響，偶爾把火光反映成掠睛而過的倏爍。雷聲中，莎樂美緩緩揚起了蓮狀的右手：她的手指間是一重黛黑的紗！然後，是黤紫的……靛青的……啞綠的……橙黃的……

火紅的……潔白的……紛飛而魔幻的色調，人們只感到一片頭暈目眩……

然而，這一切只是源自猶太人民間的傳說。古老的《聖經》中，並沒有記載這個舞蹈的名稱、甚至女郎的名字——儘管它收錄了大量舊約時代的祈禱歌、饗宴歌、情歌、哀歌；儘管透過韻致抑揚的古希伯來經文，尚可想見生活在希律前一千年的大衛王是怎樣穿上細麻衣，和以色列民眾用松木製造的琴瑟和鼓鈸來跳舞作樂。

大衛和所羅門的黃金歲月過後，以色列分崩離析。公元前七世紀，巴比倫王尼布甲內撒（Nebuchadnezzar）攻陷了耶路撒冷，大批猶太人被俘虜至兩河流域。他們坐在巴比倫河溝邊，一追想到故鄉的錫安山就哭泣了。征服者奚落說：「唱一首你們平時讚美耶和華的錫安歌吧！」猶太人斷然拒絕道：「在這遙遠的異域，我們怎能唱耶和華的歌呢？」於是，他們把琴掛在河溝間的楊柳樹上，呼求上帝的憐憫。這闋哀歌，後來成爲了《聖經・詩篇・一三七篇》。七百多年後，新的侵略者——羅馬軍隊大肆破壞了耶路撒冷的神殿，猶太人被驅逐到世界各地。重教崇文的中世紀，他們保存著自信，也學會了自嘲；繼續侍奉著他們的上帝，也從事基督徒不屑的工作，在生活的樊籠中尋覓著陽光的隅角。但是，猶太人從未把以色列忘懷，每天每夜都面向耶路撒冷的方位禱告，心中念茲在茲的，就是〈詩篇・一三七篇〉的句子。

漫長的歲月裡，古希伯來語失落在顛沛流離的旅途。不少

猶太人改信基督教，學會了德語、法語、俄語、義大利語、西班牙語，融入當地的主流社會。而其餘的則在依比利亞講起拉第諾（Ladino）語，在中、東歐發展出伊第緒（Yiddish）語。信仰的改變、族群的分化，也導致音樂上的分道揚鑣。孟德爾頌（F. Mendelssohn）、奧芬巴赫（J. Offenbach）、比才、馬勒（G. Mahler）是猶太作曲家，他們的作品中卻少見民族的烙印。相反，不少歐洲音樂家卻成功地化用了猶太音樂。斯美塔那的交響詩〈我的祖國〉（Moldau）以猶太民歌〈希望〉（Hatiqvah）深重的旋律，讚美祖國捷克的偉大，也歷數她的苦難和不幸。聖‧桑（C. Saint Saëns）的歌劇《參孫和達莉拉》（*Samson et Dalila*）成功揉合了猶太、歐洲和阿拉伯音樂的情趣。在作曲家的細針密線下，智慧與生活是猶太式的，美貌與愛情是歐洲式的，邪惡與誘惑是阿拉伯式的。穆梭爾斯基的組曲〈圖畫展覽會〉（Pictures at Exhibition），充分體現出猶太人的兩種生活：戈登堡（Samuel Goldenberg）先生肥胖、富有、樂觀、自信，他的旋律是豪氣的管樂。什穆耶爾（Schmuyel）則清瘦、貧窮、現實、靈巧，他的旋律是絃樂細碎的琶音。琶音敏捷地穿插在管樂之間，最終被後者專橫地打斷。

至於依舊聚族而居的猶太人，他們執意保存著固有的音樂傳統，同時也以開放的胸懷吸收了周邊民族的音樂特色。爲數眾多的民歌中，既有西班牙風格的 "Adio Querida"、德國風格的 "Die Mamen Is Gegangn"、俄國風格的 "Korovushka"，也有中東氣息濃郁的 "Ay Ningendl"。不少動人的旋律更爲歐美

樂手配以新詞,流傳世界。"Over and Over"的前身是"Tum Balalaika",其中男女青年的問答內容,俏皮輕巧,一如中國的山歌。"Dona Dona"一曲,反映了猶太人的對生活的思考,也洋溢著深刻的智慧與哀愁:小牛生來就要遭人宰割,而天上的燕子卻可以無憂無慮地飛翔嬉戲。難道這就是上帝的安排?難道生命就如此不平等?然而,作者忠告人們不要渾噩地屈從命運;只有學會像燕子一樣飛翔,才能擺脫困境,得到自由。

十九世紀末伊始,在亙古沉痛中依然懷抱希望的猶太人,唱著"Hatiqvah",從各地逐漸移居巴勒斯坦。一九四八年,滅亡兩千年的以色列終於復國了,"Hatiqvah"被定為國歌。大量猶太音樂家回到先輩的故園,學者們開始系統地採集研究猶太音樂。在不同傳承的音樂刺激下,一支支嶄新的民謠、舞蹈源源面世。芸芸的表演藝術家中,格瓦特倫(Gevatron)合唱組享譽最隆。裴瑞斯(Shimon Peres)總理說:「格瓦特倫對我們文化傳統的貢獻令人難忘,他們的氣質稟賦和美麗祖國是血脈相連的。」曾經為一位基督徒朋友播放他們演唱的"Halleluya",那溫暖輕柔的讚美聲幾乎令她遺忘了宗教的畛域。

不過,格瓦特倫傳播給華人社會的第一首新以色列民歌是"Hava Nageela"。人們聽到的,有潘迪華的希伯來語版、林子祥的粵語版,還有天使合唱團的國語版:豐收過後,草地上燃著篝火,響著音樂。人們交肩疊臂,跳起了霍拉舞。他們快樂

地踏著、跳著。步伐越急，圓圈轉動也越快……最後在領唱的
一聲喊叫中，音樂戛然而止。從血緣上來說，猶太人和阿拉伯
人是同種的。"Hava Nageela" 的旋律暗示著兩個族群千絲萬
縷的淵源。這古老的語言、古老的調式，飽蘸著一種原始而雄
健的力量，生命就隨著疾勁的舞步而延續著。而另一邊廂，歐
美流行樂壇對猶太音樂文化的興趣也有增無減。一九七八年，
Boney M 樂隊將〈詩篇‧一三七篇〉改編為〈巴比倫河畔〉
(Rivers of Babylon)。當四位歌手有距離地排成一個半圓，輕
搖著裸露的手臂時，明朗而帶搖滾的歌聲宛由文明的源頭召來
一縷靈光，映照著他們身上潔白的長袍。

　　〈巴比倫河畔〉的故事是悲劇，而明朗的大調卻平衡了它
的沉痛。"Hava Nageela" 的情緒是歡快的、明朗的，而在它
含有升 sol 的阿拉伯調式中，那狂歡的意緒竟和傳說中沙樂美
的〈七重紗之舞〉有著符咒般的聯繫。心滿意足的希律王瞇起
眼睛，執著沙樂美的手問及賞賜時，她緩緩揚起下垂的頭，深
邃的瞳子裡，炬把變成了兩條噴火的蛇。一把輕得幾乎聽不見
的聲音說：「我要施洗約翰的頭顱。」不久，侍衛捧出一個黃
金的托盤。盤沿上，幾滴鮮血凝成的斑塊豔麗如大袞神眉心的
朱砂。先知安謐地閉著雙眼，嘴角的曲線堅硬如岩石的稜邊。
沙樂美鎮定地抱起頭顱，突然，她開始瘋狂地親吻先知的嘴
唇，並向他傾吐壓抑已久的愛情。希律王驚愕未已，怒火中
燒，勒令侍衛將她處死。

　　也許在古老的傳說中，莎樂美就是猶太人的化身。莎樂美

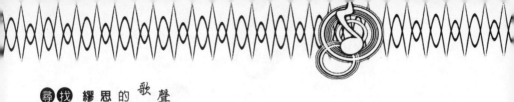

要求希律王把約翰斬首，猶太人要求羅馬總督比拉多將耶穌釘死。希律王敬畏約翰，比拉多敬畏耶穌。希律王最後沒有放過莎樂美，羅馬人最後也沒放過猶太人。然而，莎樂美是深深愛著約翰的。她愛約翰的聖潔，卻不能接受被聖潔拒絕的事實。生不同時，死願同穴。她只有以死亡為戒指，永遠佔有約翰施洗的手。上帝的選民們站在十字架下狂呼的時候，他們對上帝之子是否也有著相同的情愫？黛黑的……豔紫的……靛青的……啞綠的……橙黃的……火紅的……潔白的……當莎樂美媚惑地褪去七重紗，人們看到的，應該是一顆真實的、熾熱的、跳動的、淌著鮮血的心。

2004.11.24.

34. 噶瑪蘭啊，噶瑪蘭

> 從那富於韌力的聲線中，
> 人們可以觸碰到原住民篳路藍縷的氣魄、
> 憨厚可掬的微笑和百折不撓的生命力……

　　噶瑪蘭公主是東海龍王唯一的孩子，龍王疼愛她，因為她一舉手、一投足，都像極了早逝的妻子。他給噶瑪蘭最好的生活，還要從最高貴的龍族中為她物色夫婿。然而，噶瑪蘭愛上了同窗的陸生——一隻誕生於陸地的海龜。她愛他的善良、他的博識，也愛他的陸地。在龍王的竭力反對之下，他倆相偕逃離大海，來到嚮往已久的陸地，開始了男耕女織的生活。多年後，龍王終於找到兩人的蹤跡。於是，浩浩滔天的洪水吞噬了陸地。為免生靈塗炭，陸生甘願束手就擒。盛怒的龍王以權杖叩擊陸生，將他幻化作一座海島。而公主在悲痛中拿出母親留下的綠珍珠，許下遺願，她的軀體融解為一片鬱鬱蒼蒼的土

地。她在期盼、等待著全世界都了解和平眞諦的那天，那時她就會和丈夫一起甦醒。千百年間，噶瑪蘭成了這片土地的名字，也被生活在此處的人民奉爲族號。噶瑪蘭啊，噶瑪蘭，快讀起來就成了宜蘭。

一九九九年，由游源鏗、羅徹特（Michel Rochat）和林美虹聯合創作的舞劇《噶瑪蘭公主》在臺灣上演了。全劇音樂以宜蘭地方傳統的歌仔戲、北管爲主，並穿插了大量的原住民旋律。負責編曲的羅徹特說，第一次接觸「噶瑪蘭公主」的原始音樂，他從中聆聽到蘭陽平原富麗的山水，和濃烈、純摯的人間情感。在多月的寫作期間，這些音樂化爲一個纏繞不去的精神象徵。觀看舞劇，最令人難忘的是第二十一幕：洪流漫天，生靈離散。公主向父王乞求收回大水，願意任由處置。這時，樂隊奏出了一則哀婉動人的樂段：那是由噶瑪蘭族民謠〈懷念故鄉〉（Kaisianem）改編而成的。

臺灣島的原住民，居於深山的稱爲高山族，生活在平原的則是平埔族。仍處於母系社會的噶瑪蘭人是平埔族的一支。由於族人性格敦實樂天而不尙武，受外來文化影響較深，故清代俗稱熟番或化番。有幸聽過噶瑪蘭族耆舊潘金英的唱片。她以本族語言演唱了這首〈懷念故鄉〉：

Kebaran masang niz ita giran
Kebaran masang niz ita giran

buRaw pasazi matarin patRtungan

Kemuway tu zena, Raybaut, smaraw

Qaqarizagan qnabinus na kebaran

　　噶瑪蘭人自古就生活在宜蘭，種田、打魚、狩獵，多逍遙，多快樂！如今卻被驅趕，背景別鄉，流離失所……乾隆六十年，漢人吳沙率領漳州、泉州、廣東等地的移民進墾宜蘭，噶瑪蘭人的土地日漸萎縮。因爲生計問題，他們開始向南遷移，在流徙的途中唱起了這首歌。一世紀後，加拿大牧師馬偕（George Mackay）將這個曲調收入《聖詩集》中，後來更配上了四部合聲。然而，潘金英的演繹卻更令人感動。她的嗓音溫厚而質直，好似歷經雷暴後、也無風雨也無晴的那種平淡。聽到這首歌，會聯想起印地安酋長西雅圖向美國白人們的演說辭——這土地的每一部分，在我的族人心中都是神聖的。每一片山坡、每一處幽谷、每一塊平原、每一叢樹林，都因我們心愛的、悲傷的回憶而成爲聖地。即使在靜默的海邊，那烈日下沉默莊嚴的岩石也充滿了回憶。而你們腳步下的每粒塵土，也會對我們的腳步以更多的愛來回應，因爲那是我們祖先的遺灰。我們的赤足更能覺察到有情泥土的撫觸，因爲這泥土涵蘊著我們族人的生命。

　　平埔族和高山族的眾多支裔擁有著豐富的音樂傳統。阿美族的竹鼓、泰雅族的木琴、排灣族的口簧、布農族的杵音……這些寶貴的遺產很早就引發了人們的興趣。一九五〇年，臺灣

拍攝了第一部國語電影《阿里山風雲》，主題曲〈高山青〉由音樂家周藍萍參考原住民音樂而譜曲，鄧禹平作詞。精采的情節、悅耳的歌曲，造成電影的熱銷，而〈高山青〉也成了臺灣的代表歌曲，遍傳華人社區。〈高山青〉的成功，導致流行歌曲界對原住民音樂的重視。不僅島內的左宏元（古月）創作了〈娜魯灣情歌〉，甚至香港的海派音樂家姚敏、司徒明也合作譜出的〈站在高崗上〉，傳唱至今。每逢張惠妹到大陸演出，〈站在高崗上〉都是保留曲目。從她那富於韌力的聲線中，人們可以觸碰到原住民篳路藍縷的氣魄、憨厚可掬的微笑和百折不撓的生命力。

那天上午，從中正機場下機，取道濱海公路前往宜蘭。向前方望去，天空是厚而亮的重雲。輕霧潤平了東海面上的皺紋，只餘下灰藍色的渾淪。彎過幾道黃岩，右邊出現了一片廣袤的綠地。「看，那就是龜山島！當島上升起雲朵時，蘭陽平原上就要下雨了。」開車的同學興奮地將我的視線引回大海。這時，只見太陽的光柱從雲間直射而下，罩住了萬頃灰藍之上那半截黛青色的龜影。那就是神話中的陸生所幻化的吧！他被龍王以魔法推向外海，卻依然眷戀地回首凝視著陸地上的公主。在寂靜中，彷彿聽得見他深情的呼喚：噶瑪蘭啊，噶瑪蘭……如今，置身於蘭陽平原——噶瑪蘭公主的懷抱，從研究室望出去，從宿舍望出去，遠方的龜山島都盡入眼底。忽然感到，自己的視覺已經與噶瑪蘭公主的視覺合而為一了。無論是晴光普照、起風的時候，還是多雨的季節，我都在快樂著她的

34. 噶 瑪 蘭 啊 ， 噶 瑪 蘭

快樂，痛苦著她的痛苦，思念著她的思念，也希望著她的希
望。

2004.12.17.

35.他鄉故國

> 《花樣年華》中，周慕雲從香港來到南洋，
> 銀幕上出現了幾棵椰子樹。
> 與椰子樹相伴而來的，是那首〈挨羅河〉……

受保琭的影響，中二、三的時候迷戀上吉他。保琭祖籍菲律賓，遺傳了先輩活潑的音樂基因，又在香港土生土長，說得一口純正的粵語和英語。大家懶得天天背著龐然大物回校，學校教堂中那把伴唱聖詩的吉他就成了我們虎視眈眈的目標。一日午飯後，又和保琭蹓躂到小教堂。瞅見裡面空無一人，我們興高采烈地抱起吉他就彈。聽我把當時非常流行的〈失戀陣線聯盟〉彈唱了幾句後，保琭說這是由一首泰國歌曲改編的，要教我唱泰語原版。「這首歌原來是你們南洋的？真沒想到啊。」「什麼我們你們的？」打鬧之間，兩人你一言我一語唱起了詰屈聱牙的泰語。正在興頭上，突然傳來一聲整齊的「阿門」，

原來有七、八個教友一直在牆角冥思祈禱！兩人尷尬萬狀，只好灰溜溜奪門而走。

南洋，華僑最早的旅居地之一。早在明代，就有為數不少的華人前去冒險謀生。對於華人來說，南洋音樂毫不陌生。多年以前，有個手錶廣告是以六〇年代為背景的：英俊的飛車少年以精湛的駕駛技術，征服了南洋富商女高傲的芳心。一夜纏綿後，少年再度上陣，在交通意外中死去。片末出現了少女眼睛的特寫，美麗的睫毛黯然合攏，一顆淚珠流淌而下。這時，由遠而近地傳來了一支印尼的歌曲：

> Bengawan solo, riwayatmu ini
> Sedari dulu jadi perhatian insani

《花樣年華》中，曾經滄海的周慕雲撐著疲累而伶仃的身軀，從香港來到南洋，銀幕上出現了幾棵椰子樹。與椰子樹相伴而來的，同樣是這首〈梭羅河〉，那是潘迪華唱的。

在三、四〇年代，中國流行樂壇對南洋音樂仍甚少通問。著名的明月社多次到馬來西亞、菲律賓獻藝，做的都是「輸出」工作，幾乎沒有吸收借鑑。唯有那麼一次，嚴華往赴南洋前，和妻子周璇對唱了一首叫做〈叮嚀〉的歌：「我的年輕郎，離家去南洋。我們倆離別，頂多不過二春光……」如果不注意詞曲作者，我們大約不會知道那是黎錦光心血來潮，參照南洋曲調，以嚴、周的口吻而創作的。對於廣大的聽眾來說，〈叮嚀〉

216

的旋律已足教人對鍍上夕陽金邊的熱帶海灘萌生想望之情。

　　大陸易幟，促進了南洋歌曲在華人社會的流傳。一方面，大批印尼華僑歸來支援祖國建設，帶回不少的印尼歌曲。在學校、在農村、在車間、在窯洞，華僑青年們唱起〈哎唷媽媽〉、〈沙麗楠黛〉、〈梭羅河〉、〈星星索〉，那翠綠色的閒適歌聲清涼了一雙雙灼熱的眼睛。另一方面，面對隔絕的大陸，港臺音樂人只有轉而向東南邊汲取靈感，以求創新。印尼的〈峇里島〉、馬來西亞的〈檳城豔〉、菲律賓的〈竹舞〉、泰國的〈相思河畔〉，或舊曲，或新詞，或國語，或粵白，像一襲襲紗籠，絢爛繽紛、窈窕多姿。南洋民族眾多，音樂各有差異。印尼多漫詠，菲律賓喜輕快，泰國偏於端莊……而略含半音的明朗大調，是南洋諸國音樂的一個共同特徵。小時候聽〈相思河畔〉：「秋風無情，為什麼吹落了丹楓？青春尚在，為什麼毀褪了殘紅？」只覺得靈動深秀，卻道不出所以然。後來才發現「無」、「尚」、「什」三字用了半音，明朗的基調中於為增添了幾分婉麗之態。不過，富有中國色彩的歌詞，則掩蓋了旋律上的異域風情。

　　大陸和港臺處理南洋歌曲的態度頗為不同：大陸較忠於原作，歌詞一般都採取譯配的辦法；而港臺則為了兼顧傳統的中國情趣，往往重新配詞。以情歌著稱的〈相思河畔〉，原本的泰語歌詞是描寫鄉愁的。此外，五、六〇年代的港臺音樂家們也喜歡以「選曲」的方式進行再創作——所謂「選曲」，就是從眾多的原文歌曲中選取精華的旋律片段，串聯成一首完整的

歌曲。取材自印尼民歌的〈晚霞〉，可謂「選曲」中的佼佼
者：

夕陽一霎時間又向西，留下了晚霞更豔麗
晚風輕輕吹送到長堤，帶來了一陣清涼意

海面上也吹起綠漣漪，和天邊晚霞鬥豔麗
我們緩緩走向圖畫裡，讓晚霞照映在大地

我倆手相攜，迎著晚風走長堤
說不盡柔情蜜意，看不完風光旖旎

眼前彷彿只有我和你，只有我和你在一起
我們永遠身在圖畫裡，讓天邊晚霞更豔麗

爾明選曲的這首作品，一九五九年由葉楓首演。豔麗的歌
詞、旖旎的旋律，在此後一、二十年間播傳眾口。和〈相思河
畔〉一樣，這首歌曲已經不需要大張旗鼓地打上「梭羅河」、
「峇里島」、「檳城」等地理名詞的烙印，來刺激聽眾對異國天
堂的嚮往。夕陽、晚霞、海面、長堤那圖畫般的意象，在身邊
本已俯拾即是，不必由遙遠的南洋專美。此時，南洋音樂的因
子業已在華人社會紮根，成為了華人音樂的一個組件。
　　海派時代曲尚未在香港式微之際，潘迪華就已另闢蹊徑，

以 cabaret 的形式進行音樂上的中外文化交流。潘迪華的曲目
繁富，除了大量的爵士歌曲，以及中詞西曲、西詞中曲的作品
外，也有為數甚多的各國原文歌曲。她演繹的〈梭羅河〉，至
今被視為最佳的詮釋版本。一九六九年，潘迪華應邀到施亞努
親王御前，露天獻唱柬埔寨歌曲〈金邊〉（Phnom Penh）。迷
離恍惚的曲調中帶著絲絲靈動，如吳哥窟佛像那永恆而神祕的
微笑。此時，香港迎來了英文歌曲的興盛期。不少新進歌手除
了演唱英文歌曲外，更以原文演唱南洋歌曲。去年出版了一張
舊歌精選的唱片 "Recollecting Frances"，令人超越〈上海灘〉
的畛域，重新看到一個千姿百態的葉麗儀。新加坡的 "Di
Tanjong Katong"、馬來西亞的 "Rasa Sayang Eh"、泰國的
"Ruk Khun Kao Laew"、菲律賓的 "Dahil Sa Iyo"，流暢欣悅
的樂音，是鹿般秀美的眼睛中透出的迷人笑意。其中最引人矚
目的是越南歌曲 "Saigon"。那輕鬆俏皮的氣息，把人們帶回
了胡志明市猶稱西貢的時代，恍如隔世的斗笠、木屐、單車、
街邊小販五花八門的貨品……回想越南船民的窘迫，難以相信
老西貢曾如此繁盛過。

　　為了杜絕非法入境，香港政府在八、九〇年代日以繼夜地
透過無線電向船民播放越南語公告。常有孩子們模仿那古怪有
趣的發音，保球就是模仿得維妙維肖的一人。如今，那一口令
不少華籍同學都汗顏的國語，依然顯示著他與生俱來的語言天
賦。一次聚會中，保球講述了這樣一個故事：他到北京的跳蚤
市場購物，遇上老闆漫天要價。他鎮靜地說道：「老闆，你不

要以爲我是外國人就騙我，我可是來自廣西的少數民族！」老
闆這下著了慌：「噢，原來你是中國人啊，我們這裡只唬唬外
國人，不騙中國人的。」又回頭關照隔壁的攤販：「哥們，這
位老兄是中國人，別把他當成外國人給唬了！」說到這裡，一
衆老同學都狂笑不止。臨走時，又談起〈失戀陣線聯盟〉。我
問保琭：「你好像從來不懂泰語的吧。那時有什麼方法把泰語
歌詞記得那樣熟呢？」保琭一本正經地回答道：「把耳朵湊過
來，告訴你一個祕密……其實除了第一句以外，都是我臨時編
的。」

<div align="right">2004.08.21.</div>

這幾張臉在人群中幻景般閃現
濕漉漉的黑樹枝上花瓣數點

——龐德

36. 紅櫻桃 · 藍鈴花 · 白雛菊

當愛爾蘭的人民最終得以掙脫桎梏，

重新開始快樂生活的那天，

我想，漫山遍野該正盛放著白雛菊吧……

Would God I were the tender apple blossom

That floats and falls from off the twisted bough

To lie and faint within your silken bosom

Within your silken bosom as that does now

Or would I were a little burnish'd apple

For you to pluck me, gliding by so cold

While sun and shade your robe of lawn will dapple

Your robe of lawn, and your hair's spun gold

Yea, would to God I were among the roses

That lean to kiss you as you float between

While on the lowest branch a bud uncloses

A bud uncloses, to touch you, queen

Nay, since you will not love, would I were growing

A happy daisy, in the garden path

That so your silver foot might press me going

Might press me going even unto death

—— 'Londonderry Air'

 下午的太陽從雲後透來一絲淡黃，遠處教堂的玻璃露出了活潑的光彩。通往教堂的馬路上，人們緊密而有秩序地排在兩邊，目光熱切激動。人群中，雷里爵士（Sir Walter Raleigh）下意識地整整襟袖，深怕新訂做的外衣擠出了皺紋。忽然，歡呼聲從馬路盡頭潮汐般捲來。當雷里爵士定下神時，面前正站著一位貴婦。她全身散發著耀眼的光芒，教人根本分辨不出光源是來自珠冠、耳環、項鍊、手鐲，還是長裙上星羅棋布的小金片。望望馬路，雷里爵士欣然會意地脫下外衣，把它舖在那片泥濘上。貴婦瘦削的臉龐泛起一痕可親的笑容，她輕輕提起長裙，翩然踏過。於是，雷里爵士高聲喊道：「God save the Queen!」「God save the Queen!」街頭的民眾也齊聲歡呼著。

 "God Save The Queen"。伊麗莎白一世（Elizabeth I）在位

時，英格蘭還沒有這首國歌。相反來說，歌曲中陰鬱得無所適從的莊嚴，也與這位充滿活力的女王不大相配。她的時代，就是賓治（Ronald Binge）〈小夜曲〉（Elizabethan Serenade）的化身，妝點著淡黃的陽光、自矜的笑容、優雅的步履、脫俗的情趣，令人想起長裙上星羅棋布的小金片和薄紗的蕾絲花邊。

這位童貞女王去世後，來自蘇格蘭的繼承者詹姆斯一世（James I），並沒有帶來高地上的熱烈奔放。「王權神授」信仰的氛圍中，英格蘭音樂變得更加謙抑自守。當時流行的〈紅櫻桃〉（Cherry Ripe），歌詞明明改編自小販的叫賣，但卻那樣疾徐有度，好像貴族們樂而不疲的小舞步。其後的〈綠袖〉（Green Sleeves）、〈斯卡伯羅市集〉（Scaborough Fair）……儘管有著五顏六色的名字，卻像一滴滴銀灰色的雨水，匯聚成整個英格蘭的天空。十八世紀末，英格蘭掀起了近一百年的民歌熱潮，數以千計的歌曲被發掘、刊登、演唱。進入二十世紀，采風活動漸趨岑寂，英格蘭民歌選擇了歷史和記憶作為永久的歸宿。

相形之下，蘇格蘭的音樂更富於韌性和生命力。這片高地上最古老的音樂，是產生在與英格蘭接壤處的一些敘事曲。在那侵略、征伐和爭執的原野發生的一段段故事，就成為了敘事曲的主要內容。後來，較短小的歌曲逐漸流行，而那些安詳如大海的旋律，始終掩蓋不住歌詞中戰火和硝煙的顏色：

O where, tell me where has your Highland laddie gone

O where, tell me where has your Highland laddie gone

He's gone with dream and banners where the noble deeds are done.

For 'tis, o, in my heart, how I wish him save at home

　　平靜而深沉的男中音，把我們帶到了藍鈴花盛放的土地。和英格蘭歌曲類似，蘇格蘭歌曲也蘊涵著陰天的特徵。然而，蘇格蘭的陰天卻是遼遠而明朗的，像瑪麗‧斯圖亞特（Mary Stuart）蒼白而豔麗的臉。站在銀白的高岸上眺望北海，會滋生一種與天地冥合的渾淪雄偉之感。因此，無論是聖歌〈無上榮耀〉（Amazing Grace）、戰歌〈勇敢的蘇格蘭〉（Scotland The Brave）、情歌〈安妮‧蘿莉〉（Annie Laurie）還是驪歌〈一路平安〉（Auld Lang Syne），都是那般的廣闊無垠。而且，蘇格蘭的旋律往往在平靜中迸發出大幅度的音階攀升。音符跳躍的軌跡為我們勾勒出蘇格蘭的地勢，而那驚鴻一瞥的華彩，則來自風笛細碎而悠遠的共振。

　　在不列顛島對岸的愛爾蘭，有著同樣悠久的音樂傳統。早在十二世紀，這個島嶼上就已經遍佈了豎琴師、風笛手和遊吟詩人。一六五四年，英國護民官克倫威爾（Oliver Cromwell）率軍入侵愛爾蘭，大量的音樂家由於宣揚本土意識和天主教而遭到屠殺。在惡劣的環境下，愛爾蘭的音樂家們不得不為英國貴族們繼續創作和演奏的生涯——儘管能夠引起那些貴族興趣的，只是所謂的奇異感、古舊感與蠻荒感。兩百年的英國統

治，使愛爾蘭的蓋爾語幾近滅絕，以致今天聽到的民歌中，英語歌詞反倒成了大宗。

愛爾蘭的曲調比蘇格蘭更委婉，情緒比英格蘭更樂觀。然而，也許是世界對一部多舛歷史的潛意識回應吧，人們熟知的愛爾蘭歌曲卻大率偏向哀傷，縈繞著死亡意識。記得 Charlotte Church 在演唱〈夏日最後的玫瑰〉（The Last Rose of Summer）時，前奏的那段風笛，就已如輓歌一樣摧人心肝。當詩人把玫瑰摘起，瓣瓣撕下，灑落在花床上的，不啻是一滴滴寂寞而滾燙的血液。

另一首著名的〈丹尼少年〉（Danny Boy），也是如此。一八五五年，佩特里醫生（Dr. George Petrie）刊印了一首題為〈倫敦德里小調〉（Londonderry Air）的樂曲。動人的旋律隨即得到多種配詞，卻沒有一種進駐人們的記憶。五十七年後，韋德利（Fred Weatherly）律師將先前寫下的詩歌〈丹尼少年〉配上這首樂曲，淒麗幽怨的情懷驀然觸動了每個愛爾蘭人的靈魂深處。歌詞以一位窀穸中少女的口吻，向情人傾訴衷腸。草地上的陽光、山坡上的白雪，只不過是漫長等待中小小的插曲；在等待的盡頭，死神在向我們微笑。

實際上，在佩特里醫生進行蒐集工作以前，〈倫敦德里小調〉已在愛爾蘭的樂師間傳承了好多個世代。這首樂曲可一直追溯到十六世紀。某個幽靜的晚上，盲豎琴手歐卡漢（Rory Dali O'Cahan）在晚飯後離開城堡，帶著濃濃的酒意到河邊散步。城堡的僕人見他久久不歸，著急得四出尋找。這時，遠處

傳來了一縷琴聲。順著聲音追索,他們終於在一個深坑中發現了不省人事的歐卡漢。奇怪的是,他的豎琴竟兀自彈奏著。瓊漿似的音樂把人們怔住了,大家凝神屏息地靜站在一旁傾聽。忽然間,樂師高聲說:「扶我上去吧。剛才裝醉的時候,我已經聽熟了這首神仙的樂曲。」第二天的宴會上,歐卡漢抱著豎琴,首次演唱了〈倫敦德里小調〉:

> 願上帝將我化作蘋果花瓣,從枝椏輕柔地翻飛飄下
> 沉醉靜躺在你溫柔的胸間,你胸間是花瓣溫柔的家
> 我也願變成蘋果玲瓏光潔,讓你不經意將我來採集
> 青翠如草,衣裙上光影明滅,太陽還映照你金髮熠熠
>
> 假如我置身在玫瑰花叢內,我願做矮枝上的花骨朵
> 為了靠近你,它靜靜地綻開,獻上一個親吻,當你飄過
> 可是你永遠不會為我鍾情,我願做雛菊開在小園路
> 你的足音是那樣清澈輕盈,讓我就埋葬於你的腳步

有人說,只有絃樂器的高音才能體現出這首歌曲的美麗婉約。而曲中最美麗婉約的一節,是屬於白雛菊的。在小園路上開放的白雛菊,沒有蘋果花高高的枝椏,也沒有紅玫瑰的豔麗多姿。可是,詩人最終甚至願意化作這寂寂無名的小花,以生命為代價,印證自己真摯不悔的愛情。樸素、謙卑、執著、義無反顧,就是白雛菊的靈魂。當這裡的人民最終得以掙脫桎

梧，重新開始快樂生活的那天，我想，漫山遍野該正盛放著白
雛菊吧。

2004.08.10.

37. 永不復返的純真

膾炙人口的 Love Me Tender，最早叫作 Aura Lee 。
Aura Lee 的沉寂正在提醒我們：
美利堅的典雅純真不屬於現代了……

一九五六年，一首電影主題曲〈溫柔愛我〉（Love Me Tender）在貓王（Elvis Presley）深沉而細膩的演繹下不脛而走，連續五周高踞排行榜第一，以致製片商也決定：片曲同名。這首播唱眾口的作品，其實是在一八六一年誕生於佛斯迪克（W. Fosdick）的筆下，當時的名字叫作〈奧拉李〉（Aura Lee）：

春天綠了垂垂柳，畫眉聲聲啼。他在唱著，蕩悠悠，歌唱奧拉李
奧拉李，奧拉李，金髮的姑娘，空中燕子伴著你，還有太陽光

> 雙頰羞開紅玫瑰,唇啟如樂音;碧藍眼睛含光輝,喚來了清晨
> 奧拉李,奧拉李,紅翅的小鳥,在那甜美的春季,歌聲卻寂寥
>
> 奧拉李,小鳥兒要、飛去不疑遲。冬雪紛紛任飄搖,金色楊柳絲
> 若我看到你雙眸,愁雲自流散。奧拉李,在我心頭,你是光燦燦
>
> 槲寄生在冬雪中,依舊碧蒼蒼。你雙唇似玫瑰紅,陽光滿臉龐
> 奧拉李,奧拉李,帶上金指環。愛和光明伴著你,春燕也回還

在美國內戰的日子裡,北軍的士氣全繫於這首歌曲。士兵們渴望著和平,懷念著情人,卻要挺直腰板面對艱苦的戰鬥。他們就像冬雪飄搖中碧蒼蒼的槲寄生,期待著春燕的回還。一百年後,人們沒有忘記這首歌。然而內戰時期那秀美的歌詞,已經不侔於二戰後的社會環境。不可否認,貓王版淳樸無華的歌詞也許更具有時空上的超越性,但〈奧拉李〉的沉寂正在提醒我們:美利堅的典雅純真不屬於現代了。

小學音樂課就唱〈奧拉李〉。而初中練習吉他,於〈奧拉李〉的興趣也命定般被〈溫柔愛我〉所取代。那時每逢週六下午就和三五琴友一道,彈唱自娛。幾年下來,委實會了些美國的流行曲、懷舊金曲和民歌。不過要把紜紜種類的歌曲分辨毫釐,對於初學的我未免太難。直到有一次,琴友聚會臨時取消,只好閒坐家中看電視。第三臺正在播放一部美國舊電影——老牌影星潔拉汀·裴姬(Geraldine Page)主演的《豐盛之

旅》（*A Ride to Bountiful*）：四〇年代，孀居的沃茨老太與儒兒悍媳住在德克薩斯的休斯敦城。風燭殘年的她，至願就是在去世前重訪故鄉豐盛（Bountiful）。在老太太心目中，豐盛才是她的家，那裡有她的回憶、她的友人。於是，老太太不斷嘗試出走，終於有一天成功乘上途經豐盛的客車。來到豐盛，早年的友人故去的故去，離開的離開。老太太的故居，不再是記憶中的寬屋廣廈，而是一派斷井頹垣，可是，她依然很滿足。當兒子魯迪趕到，沃茨老太平靜地隨他回去了，因為這片曾經哺育她的土地，重新給了她安寧和生活下去的勇氣。當兩母子一起在老房子前回憶往事，鏡頭出現了一大畦碧綠的玉米田。年輕的沃茨老太和童年的魯迪在高高枝葉間開心地追逐著。此情此景，不由令我想起剛學的那首〈夏日的綠葉〉（Green Leaves of Summer）：

A time to be reapin', a time to be sowin'
The Green Leaves of Summer are calling me home
It was good to be young then in the season of plenty
When the catfish were jumpin' as high as the sky

耕耘、稼穡、生死、婚嫁於此，多麼美好的生活啊。這就是美國民歌的全部內涵。

只有殖民地的運命被終結，美利堅的一水一山才擁有了自己的尊嚴。只有奴隸制的尾巴被剪斷，〈共和國戰歌〉（Battle

Hymn of the Republic）和〈老人河〉（Ol' Man River）才撞擊出和諧的旋律。白人們唱著〈故園草青青〉（Green Green Grass of Home）、〈迪克西蘭〉（Dixie Land），黑人們唱著〈肯塔基故鄉〉（Old Kentucky Home）、〈回家〉（Goin' Home）。儘管種族不同，宛如經過薰衣草沐被的人們卻一樣依戀著這片新的國度，一樣為著她的美麗而生存。

美國民歌中，母親和故鄉是兩位一體的。四海為家、朝著明日風雨的一路直前的人們，會懷念故鄉的蔭庇、母親的臂膀。看看〈在戰役前〉（Just Before the Battle, Mother）的士兵，看看〈老安樂椅〉（Old Arm Chair）中的女兒，那份真摯的孺慕之情，無不觸碰到我們最敏感的心瓣。還有〈山谷裡的燈光〉（When It's Lamp Lightin' Time in the Valley）中的死囚，遙念獨居山谷的母親，在傍晚的燈光下祈禱遊子早日歸來；而她不會知道，兒子已經犯下彌天大罪，只有期望悔改後與她在天堂重逢。其存其沒，家莫聞知。那種終了無據的生離死別，直使人黯然魂消。母親的主題，固已無與於現代商品社會的流行歌曲。而驀然回首民歌風的愛情，我們不禁同樣驚豔。無論情竇初開的〈曇米〉（Tammy），柔情似水的〈美麗夢中人〉（Beautiful Dreamer），還是白首相攜的〈銀線混在金線中〉（Silver Threads among the Gold），都彷彿加州的白葡萄酒，甘美、醇厚、透澈，還泛著一縷淺淺的綠色。而〈德州黃玫瑰〉（Yellow Rose of Texas）俏皮的斑鳩琴，〈田納西華爾茲〉（Tennessee Waltz）倨豔的小號，則共振著這個民族曾經年輕

跳躍過的心磁波。

美國民歌與中國有著悠久的關係。電影《城南舊事》中那首典雅的、縈繞幾代人心房的〈送別〉，原是奧德維（J.P. Ordway）的作品〈念故鄉〉（Dreaming of Home and Mother），由弘一大師李叔同配詞，傳唱華夏。佛斯特（S. Foster）〈噢，蘇珊娜〉（Oh, Susanna）流入回疆，化為一首〈紅玫瑰〉，被王洛賓先生重新蒐集……這樣的佳談非徒僅見。一個古老而純真的民族之心，很容易就被美國民歌所打動。相對中國，美國太年輕了，但她卻隨著民歌的消逝正緩緩步向蒼老。今天，慣聽 "I'm not that innocent" 的布蘭妮迷們也許會因濃郁的泥土味而窒息；而正是那份 "innocence"，已如奧拉李的小鳥兒般不疑遲地飛去，且永不復返。

When the blackbird in the spring, on the willow tree

Sat and rocked, I heard him sing, singing Aura Lee

Aura Lee, Aura Lee, maid of golden hair

Sunshine came along with thee, and swallows in the air

In thy blush the rose was born, music when you spake

Through thine azure eye the morn, sparkling seemed to break

Aura Lee, Aura Lee, bird of crimson wing

Never song have sung to me, in that sweet spring

Aura Lee! The bird may flee, the willows golden hair

Swing through winter fitfully, on the stormy air

Yet if thy blue eyes I see, gloom will soon depart

For to me, sweet Aura Lee, is sunshine through the heart

When the mistletoe was green, midst the winter's snows

Sunshine in thy face was seen, kissing lips of rose

Aura Lee, Aura Lee, take my golden ring

Love and light return with thee, and swallows with the spring

—— W. Fosdick

2004.06.07.

38.一曲星塵韻，流光相與隨

人們在星塵的渦流中迴翔、容與，
尋覓著許久以前的那顆星。色調冷冷的華藻，
宛如從深藍色的玻璃瓶中開出的一朵紫紅玫瑰⋯⋯

殘夢蔫紅、曉曦凝紫、痕光漫漶心畦

仍星睛倏爍、彷彿訴分離

憶小巷跫聲步遠、遺歌數闋、長在當時

奈茫茫、昨日星塵、還惹相思

抱衾自守、夜綿綿、窘夢希微

算攜手從初、情成故調、樂只新知

小院玫瑰牆外、晚穹照、聞徹鶯啼

一曲星塵韻、流光相與隨

——調寄〈揚州慢〉

　　侯基‧卡邁克（Hoagy Carmichael）是印第安那大學的活躍份子。他主修法律，卻又迷戀爵士樂，和拜德貝克（Bix Beiderbecke）、阿姆斯壯（Louis Armstrong）、古德曼（Benny Goodman）、墨爾瑟（Johnny Mercer）等音樂人有深厚的情誼，時時參與作曲和表演。〈洗衣板的藍調〉（Washboard Blues）就是他大學時代的傑作之一。

　　一九二七年，侯基畢業了。在一個略為燠熱的季夏之夜，他回到校園，欲找尋一些大學生活的記憶片段。在潛意識的引導下，他來到一處叫做「悅情牆」的所在。暑假中，平時的戀愛勝地空無一人。侯基安靜地在牆角坐下，凝視著前方。一片蕩然的虛空之中，他漸次看到了一幕幕的過去──那羞澀的牽手、甜蜜的親吻、激情的擁抱……俄而一陣涼風吹來，令侯基打了個寒噤。仰望夜空，星輝明潔，北極星在樹枝間透發出耀眼的光芒。這時，一段夢幻般的旋律如群星的光暈般在他的耳邊流轉起來。他急忙衝進學校的 Book Nook 餐廳，將那曲調在鋼琴上流轉迴旋了一遍。十六小節的主旋律、三十二小節的協奏，紛繁的三和絃、飾音在活潑地諧和著。忽然，侯基的身後突然傳來了掌聲：原來老室友斯圖亞特（Stuart Gorrell）也在那裡。「太棒了，」室友說，「這支曲子就叫 "Stardust" 吧！」看著斯圖亞特一個頑皮的眉眼，侯基釋然會心地笑了。

　　當年萬聖節，侯基和他的樂隊連夜趕到利奇蒙城的一個錄音室，灌錄了兩首歌。開錄的時候，已經是拂曉六時。侯基澹定地坐在鋼琴前，用即興的手指在鍵盤上切割凝合著他的星

塵，柔紗般輕快，小溪般淙淙。滿天的繁星，似乎被他吸入一部臺薈，融化、昇華，然後在黯靄的秋旻上噴射出螢光，雖然沉鬱，卻能沖曬出一派絢麗。

不到兩年之間，〈星塵〉不脛而走。不僅聽眾，連音樂界也爲它瘋狂。曲譜出版了，音樂翻奏了，甚至當紅的小號手溫徹爾（Walter Winchell）每天都要將這一曲表演一通。維克托‧楊（Victor Young）在指揮伊沙姆‧瓊斯樂隊（Isham Jones）時，刻意把〈星塵〉的節拍放慢，有如一首爵士版的無言歌。一九二九年，〈星塵〉引起了帕利希（Mitchell Parish）的注意。和侯基一樣，帕利希當年也放棄了當律師的機會，轉而到紐約從事音樂創作。從這首〈星塵〉中，帕利希聽到了自己的故事。於是，他爲這支曲子填上了歌詞。富贍的想像、優雅的文筆爲聽眾開啓了一個新的世界。人們在星塵的渦流中迴翔、容與，尋覓著許久以前的那顆星。色調冷冷的華藻，宛如從深藍色的玻璃瓶中開出的一朵紫紅玫瑰：

And now the purple dusk of twilight time

Steals across the meadows of my heart

High up in the sky the little stars climb

Always reminding me that we're apart

You wander down the lane and far away

Leaving me a song that will not die

Love is now the stardust of yesterday

The music of the years gone by

Sometimes I wonder why I spend the lonely night

Dreaming of a song

The melody, haunts my reverie

And I am once again with you

When our love was new

And each kiss an inspiration

But that was long ago

Now my consolation

Is in the stardust of a song

Beside a garden wall

When stars are bright

You are in my arms

The nightingale tells his fairy tale

Of paradise where roses grew

Tho' I dream in vain

In my heart it will remain

My stardust melody

The memory of love's refrain

　　星星，總是和記憶有關。李商隱說：「昨夜星辰昨夜風。」
而德文中，昨天稱為 "Gestern" ；好像回想起昨天，浮現眼

前的就是那滿天星斗（Stern）。似此夜空，有無數顆星星繼續在閃爍，但沒有一顆是屬於我的，因為我的那顆星殞落了，它的殘骸已紛紛揚揚地繚繞成一朵雲靄。那就是星塵，它輝麗著天河純淨的銀光。當愛情依然嫩碧，我們也曾在玫瑰牆下傾聽夜鶯的故事。每一個吻都是閃爍著靈輝的星星，催生我心中的樂曲。如今，你的身影在小巷盡頭漸漸地飄逝，愛情化作了一朵星塵。在無數個長夜裡，我都在徒勞地追尋那首星塵的歌。每團星塵都有輝煌的前生，每段逝去的愛情也都有明亮的記憶。愛情化為星塵，那瑰美的色彩就是輝煌和明亮的證據。

　　一九三一年是〈星塵〉的豐收之年，它終於有了第一個聲樂版的錄音。演唱者是年方二十七歲的低音歌王平·克勞斯貝（Bing Crosby）。此外，伊沙姆·瓊斯樂隊、阿姆斯壯、韋恩·金（Wayne King）、李·辛姆斯（Lee Sims）都推出了各具個性的〈星塵〉，高踞排行榜前二十名之內。著名的音樂人哈默斯坦（Oscar Hammerstein II）驚喜地說：「〈星塵〉就像一個蹺課的小男生，在草坪上隨心所欲地漫遊。它結構鬆弛、形式複雜，卻不同凡響地獲得人們持久的喜愛。它有什麼意蘊？我不肯定。我只知道自己喜歡聽它，因為它的優美，因為它是一首能營造情調的歌，既充盈著恬靜，又滿是渴望。它太特別了，任何人想模仿它都是枉然。」儘管如此，人們卻完全可以按照自己的理解來詮釋。到四〇年代初期，〈星塵〉已經擁有超過五十個爵士樂版本的錄音。

　　〈星塵〉誕生三十週年之際，納京高（Nat King Cole）重

新演繹了這首歌。在堅肯斯（Gordon Jenkins）美妙的編曲
下，前奏幾個不穩定的顫音好像拂曉前黯黯的夜色、從記憶彼
端透來的微弱光芒。然後，抑揚悠遠的小提琴伴著主旋律，隨
思潮而隱隱起伏。副歌進入 "Beside a garden wall" 部分，樂
隊在每一句終結時都連綴幾個強音，令人感到從前的美好是那
般驚心動魄，又那般虛幻……而納京高的演唱是深情而理智
的。他的男低音平實而親切，不帶一絲炫耀性的華彩。他的吐
字清晰而自然，沒有些許故弄玄虛的英雄氣。作為一個經驗老
到的爵士樂手，他在全曲甚至沒有加入一丁點即興旋律和切分
音。因為，即使是那麼一丁點的華彩、英雄氣、即興旋律和切
分音，都會徹底破壞那誠摯、樸實、深沉而略帶憂鬱的意境。
當納京高演唱之時，人們看到年華老去的侯基安靜地坐在臺
下，他的眼中噙著一滴淚珠。

　　此後的好多年裡，無數傑出的樂手繼續以迥然相異的方式
演繹著〈星塵〉：比利・瓦德（Billy Ward）、艾拉・費茲潔蘿
（Ella Fitzgerald）、辛納屈、亞瑟・費得勒（Arthur Fiedler）、
派特・布恩（Pat Boone）、尼爾森（Willie Nelson）、柯爾特連
（John Coltrane）、尼諾・譚普爾（Nino Temple）、佛林茨通
（Fred Flintstone）、洛・史都華（Rod Stewart）……無論聲
樂、器樂如何組合，只要想像得到，就會有人用來奏演〈星
塵〉。一九九五年，擁有此曲版權的皮爾公司（Peer Ltd.）竟
先後發牌五百三十三張，授權新版、再版〈星塵〉唱片的發
行。二〇〇二年鑽禧之時，〈星塵〉在全世界已經至少擁有一

千八百個不同的版本。這個數據連金氏紀錄中披頭四的
"Yesterday" 都不能比擬。

　年過八旬的侯基是在一九八一年去世的。他的一生創作了
很多名曲，如〈雲雀〉（Skylark）、〈在你身邊〉（The
Nearness of You）、〈藍蘭〉（Blue Orchids）、〈涼涼的夜晚〉
（In The Cool Cool Cool of The Evening）、〈我心中的喬治亞〉
（Georgia on My Mind）等。然而沒有一首能夠和〈星塵〉媲
美。據說在全美國任何一間鋼琴酒館，只要點了〈星塵〉，鋼
琴師就保證可演奏一個令人滿意的版本。侯基很幸運，他因
〈星塵〉而成名，卻從來沒有人追問、打聽當年他在大學「悅
情牆」下懷念的伊人何在。因為，和詞作者帕利希一樣，人們
從這首歌中聽到了自己的故事。〈星塵〉是屬於每一個人的。
當歲月荏苒，兩鬢漸蒼，這首歌的旋律將縈繞著人們的夢裾。
望穿星塵玫瑰紫的流轉，會聽見花園矮牆邊竊竊的喁語和小夜
鶯娓娓道來的故事——那些嫩碧色的流光的迴響。

　　於今拂曉時熹微的紫光，悄悄掠過我心的草地
　　小星星眨著眼高掛天上，總令我回想起我倆別離
　　小巷彼端你慢慢地飄隱，留給我一首無盡的歌
　　愛情已化成昨日的星塵，和音符，任歲月蹉跎

　　有時我詫異為什麼獨守黑夜，追尋一首歌
　　它的旋律，縈繞我夢裾，我重新和你在一起

尋找 繆思的 歌聲

　　當愛情嫩碧，每一吻都成為靈輝

　　但那是多年前，現在我的安慰，卻只是星塵中的歌

　　在花園矮牆邊，星光燁燁

　　你在我懷中，那小夜鶯，將童話吐傾

　　歌唱仙境盛開玫瑰

　　我徒然夢想，但在我的心房

　　留下星塵的歌──那記憶中愛的迴響

2004.12.10.

39. 咖啡色的曼西尼

> 當曼西尼彈起鋼琴，一切的歌詞似乎已經不重要了。
> 因為他手指按出的每一個琴音，都有兩片會唱歌的嘴唇……

　　假如印象是一枝畫筆，六○年代的那頁填色畫理應是五光十色的。假如每枝畫筆只能蘸染一種顏料，我會選擇咖啡色。

　　翻開一九六二年的中學校刊，師兄們鋥亮的皮鞋、女賓們高縮的雲鬢、舞池中陸離的身影，都流泛著一種半透明的咖啡色。一位忘年之交的師兄告訴我，他現在的妻子就是在學校那次舉辦的復活節舞會中認識的。

　　「走進舞場，簡直不敢相信自己身處平時的禮堂。那是我第一次參加舞會，非常害羞，不敢出去邀舞。儘管一開場就注意她了，但整個晚上卻總是呆坐著不動。」師兄平靜而微帶諧趣地說，「不知不覺輪到最後一曲，唱片騎師播放了 "Moon River"。那年電影 *Breakfast at Tiffany's* 剛上映不久，街頭巷

尾,人人都把片中的旋律掛在嘴上。我想這是最後機會了,於是鼓足勇氣走上前去。Hence, there have been two more drifters off to see the world!」

Breakfast at Tiffany's 的片尾,紐約女郎荷麗(Holly)和年輕作家瓦扎克(Vajak)忘情擁吻著,曼西尼的 "Moon River" 是那般悠然蕩漾,漫天的雨絲風片也因而溫暖親切起來,整個屏幕就化作面街的一堵咖啡館立地玻璃。

當奧黛利‧赫本(Audrey Hepburn)初次聽到 "Moon River",不由得致函作曲家道:「你用想像、意趣和美感,把那不能言傳身喻的一切都爲我們表達出來了。」這位生於義大利、長於美國的作曲家,以他自身特有的經歷與感受,在這部電影中設置了一雙雙相對而互補的概念:地理上的歐與美、文化上的新與舊、生活上的俗與雅,當然不可或缺的,還有音樂上的爵士與拉丁。曼西尼的靈感,像片中荷麗的主題曲那來去自如的沙槌節拍,把珠璣迸發的藍色和絃與大三和絃串成一條閃亮的項鍊。

將奧黛利和曼西尼相提並論的時候,我們更不能忘記那部取景於花都巴黎的電影 *Charade*。曼西尼的拉丁背景,令他成爲配樂的最佳人選。不過,法式與義式的拉丁是有所不同的:義式快樂是男高音般的朝暾,法式快樂是醉漢似的夕陽;義式憂鬱來自帕拉廷山巔的廢墟,法式憂鬱來自密拉波橋下的流水。柔媚而洛可可的法式情調,甚乃可把玩於掌中。同名主題曲 "Charade" 那帶著淡淡哀愁的慢三節奏,就是曼西尼筆觸

分寸得宜的例證（不過，由於此片兼有驚慄的因素，"Charade"往往被演奏得富有金屬感——就如《007》系列的音樂一般）。還有"Mégève"中慵懶的午後陽光、"Bateau Mouche"哀婉動人的手風琴、"Bistro"明亮輕快的薩克士風，從不同的角度呈現出一個生機勃發的法國。

雖然是少數族裔，曼西尼卻並不獨沽拉丁特色這一味。他在電影 Hatari 中描摹的非洲大陸上剛剛學步、憨態可掬的小象，至今還保留在許多爵士樂手的曲目中。動畫片《頑皮豹》（Pink Panther）的系列音樂是另一個證明。〈主題曲〉布魯斯的旋律和強而不疾的節奏，很自然地令人聯想到頑皮豹篤定而無知的腳步和神色。"The Lonely Princess"中以短笛吹出的調式是美麗而飽滿的，而其中的每一個半音，都是被寂寞嚙出的一道疤痕。不過在"It Had Better be Tonight"中，曼西尼終於回到了嘈錯多姿的手風琴上，把囤積多時的義大利情懷一古腦地釋放出來：

> Meglio stasera, baby, go go go
>
> Or as we native say: fa sùbito
>
> If you're ever gonna kiss me
>
> It had better be tonight
>
> while the mandolins are playing
>
> And stars are bright
>
> If you've anything to tell me
>
> It had better be tonight

For somebody else may tell me

And whisper the things just right

Meglio stasera, baby, go go go

Or as we native say: fa sùbito

For this poor Americano

Who knows little love-you speech

Be a nice Italiano

And start to teach

Show me how in old Milano

Lovers hold each other tight

But I want you speak paysano

It had better be tonight

　　曼西尼的音樂今天早已成爲爵士經典，但它同時也反過來影響了義大利。帕華洛帝以 *Pink Panther* 主題曲的旋律，唱起了〈在斯卡拉的老包廂中〉（In Un Vecchio Balco Della Scala），妙趣橫生。沒有人會想到，男高音、義大利語這牢不可破的組合，竟能於爵士音樂中如魚得水。我們不得不承認，在曼西尼作品的音符之間，還交織著一股不爲人知的世界性。

　　曼西尼不僅是傑出的創作者，也是傑出的演繹者。姑不論《教父》、《甜美生活》、《新天堂樂園》、《阿瑪珂德》這些充滿義大利色調的電影音樂，即使是英語流行曲，曼西尼也善於

發掘、發揮其中的美好。當他用鋼琴彈起 "As Time Goes By"、"Stella by Starlight"、"Unchained Melody"，一切的歌詞似乎已經不重要了，因爲他手指按出的每一個琴音，都有兩片會唱歌的嘴唇。

我第一次參加中學的復活節舞會時，舞會上播放了一首懷舊的歌：　"Mona Lisa"。這首作品是四○年代一部名爲 *Captain Carey U.S.A.* 電影的主題曲，由李文斯同（Jay Livingstone）作曲、納京高演唱。電影早已被人遺忘，而此曲卻依然流播衆口：

Mona Lisa, Mona Lisa, men have named you

You're so like the lady with the mystic smile

Is it only,'cause you're lonely, they have blamed you

For that, Mona Lisa, strangeness in your smile

Do you smile to tempt a lover, Mona Lisa

Or is this a way to hide a broken heart

Many dreams have been brought to your doorstep

They just lie there, and they die there

Are you warm, are you real, Mona Lisa

Or just a cold and lonely, lovely work of art

舞會的唱片騎師選擇了曼西尼的演奏版，以紀念這位剛剛

去世的作曲家。音樂響起後，邀得一位女孩跳起了慢四。女孩白皙得不食人間煙火，只有她的眼睛閃爍著清素的光芒。那光芒穿過盤旋交錯的射燈，與曼西尼清素的琴聲遙遙呼應著。一切都如此美好，一切都稍縱即逝，即使共舞中，都會感覺到她的目光和笑容正一寸寸地離我遠去……年復一年，時光的環環渦流蔓衍成一條通向過去的灰色隧道，穿越隧道的陽光微惹塵灰，永恆而單純，滄桑而明朗。隧道的盡頭，我會看見一幀褪成淺咖啡色的照片，在永恆而神祕的笑容裡，曼西尼所彈奏"Mona Lisa"的琴聲就在那雙年輕的眼睛中流轉。

2004.08.02.

40. 歌聲在綠茵地上蔓延

當他在早會領唱時，歌聲從禮堂越過寬廣的綠茵地，
帶著陽光和小草的清薰、
順著蜿蜒的車路一直蔓延到山下……

西來一脈尚天真

盛德炎洲必有鄰

聽訟幾謀金獅豸

樂施不愧玉麒麟

三千濟濟更朱褐

四紀乾乾是筏津

高束汗青煙閣上

無言桃李自成春

又快聖誕了。往年十二月，總會陪父母、老同學到尖沙咀

251

和中環的海濱看燈飾。臺灣聖誕節前後都沒有假期，下午回到宿舍，找出中學時代的《聖詩集》，想唱唱聖誕歌曲自娛。這時，郵遞員捎來一個包裹：《施玉麒校長紀念專刊》——原來是中學學長馮教授從香港寄來的。

那些年裡，每天清晨都拿著六十四開、咖啡色書皮的《聖詩集》來到禮堂，由校長、校牧率領著，高聲詠唱、低首祈禱。記得在母校的第一天，帥氣的學長引我們魚貫步入禮堂。禮堂裡幾乎滿座，卻十分安靜。兩側的牆上掛了許多素描像，離我最近的那幅是一位老人，有著英式的深目高鼻，和中式的燦爛笑顏。畫下方題云：Canon George She ——施玉麒法政牧師。正猜想這人是誰，首席學長已走到禮堂前方，用雄渾的聲音唱道：「Stand！」全校同學應聲肅然起立。在兩名學長的陪同下，校牧穿著黑色長袍走上講臺，說：「Let us sing our School Hymn.」於是，我們隨著高年級同學的歌聲，略帶虛怯地唱著：

Father in Heav'n who lovest all

O help Thy children when they call

That they may build from age to age

An undefiled heritage

抑揚起伏中，校歌流露著一種難以形容的莊嚴。那宏闊，那明亮，在高音時是赤熱的熔漿，在低音時是剔透的冰稜。並

非基督徒的我，第一次感觸於這份虔誠的激動。望著天花板斑
駁的痕跡，雲一樣飄搖不定，我懷疑：那支起四隅的十米梁
柱，是否由一世紀的歌聲所化成？

　　第一節是聖經課。老師用英語告訴我們，開講《四福音》
之前，先要學習校史。Mr. Arthur 、Mr. Piercy 、Rev.
Featherstone 、Rev. Sargent 、Mr. Goodban ……我們背誦著校
長的譜系，滿是興奮和好奇。每一個名字都是一個祝福，當你
呼喚任何一位，便看得到一個與眾不同的香港。一年後，遇上
了一百二十週年校慶。翻開校慶專刊，赫然看到這樣的字面：
"Canon George She, Headmaster 1955-1961." 然而，我們聖經
課裡並沒有學過他。

　　中三，換了新的早會座次。一進禮堂，發現施校長又離我
最近——暑假中，畫像的位置調整了。他依舊燦爛地望著我
笑。這天早會唱的是 "Lord of the Dance"：

> I danced in the morning when the world was begun
>
> And I danced in the moon and the stars and the sun
>
> I came down from Heaven and I danced on the earth
>
> At Bethlehem I had my birth
>
> Dance then wherever you may be
>
> I am the Lord of the dance said He
>
> And I lead you all wherever you may be
>
> And I'll lead you all in the dance said He

　　偷偷望向畫像，竟覺得這首活潑跳脫的聖詩和他的笑顏相
配極了。此時，對《聖詩集》的一百多首作品都逐漸熟悉——
那熟悉不僅是尋章摘句的理性，更是拈花微笑的感性。"At
the name of Jesus"恢恢然有帝王氣象，"Holy Holy Holy"輝
煌如主教的袞冕，"Praise my soul the King of Heaven"似日月
疊璧，"Living Lord"是靈泉迸發時拋灑的珠璣，"Go down,
Moses"像埃及漫漫黃沙中的石岩，"Go tell it on the mountain"
令我們體會到麻衣葛履的使徒在山巒間把福音奔走相告的喜
悅。還有"Onward Christian soldiers"、"Stand up for Jesus"
如戰歌，"When I survey the wondrous Cross"如輓歌，
"Come to me over the water, Peter"如兒歌，"Love was when"
如情歌，"Happiness is the Lord"如民歌，"If I had a hammer"
如靈歌，"It's a long road to freedom"如號子，"Somebody
bigger than you and I"如流行曲……宗教來自生活，也回歸於
生活。每首作品就是萬花筒中一片彩色的玻璃，在日光下反射
出生命的千姿百態。我常想：四十年前施校長在早會唱的，也
是這些聖詩麼？

　　升上中六，擔任校刊主編，想為這位陌生而充滿魅惑的校
長開一個專輯，可是，校刊一向以專訪、報告和投稿為主，如
此貿然，不合先例。我獨坐編輯室中，苦惱地瀏覽舊刊，希望
找尋一點頭緒。不知何時，窗外傳來了歌聲，原來正在舉行
「十大聖詩排行榜」：他撫平了怒海的潮瀾，他賜予人珍貴的
靈觸，他在穹廬綴滿繁星照亮我們的黑暗，他守望著每個漫長

而孤寂的夜晚。他耐心聆聽著孩子的初禱。他使願望和美夢成
眞,把雲天變成蔚藍,也將樹葉化作黃金。他知道彩虹的盡頭
在哪裡,也知道生命的盡頭是怎樣。儘管我們生活在罪孽中,
他卻一如既往地原諒我們……那是 "He"。每段的前六句溫暖
得像記憶中的童話,後二句卻又濡染著波詭雲譎的淒虛之感。
而我的心,也時而溫暖,時而波詭雲譎。無意間,一九八○年
校刊上的幾行小字跳入了眼簾: "On November 19, 1979, The
Honorary Reverend Canon George Zimmern (aka Canon George
She), one of the most outstanding personalities in the history of our
school, passed away peacefully in Bristol, England …" 拍案而
起,隨即草擬了專輯名稱:「施玉麒校長逝世十五週年紀
念」。

　　爲了這個專輯,走訪了好些人,查閱了好些資料。抹開沉
積四十年的塵埃,我看到一個跟我想像相符的、燦爛而活潑的
施校長。有的說他父親是清朝大員,母親是英國人;有的說他
是第一位本土校長、第一位擔任校長的校友;有的說他常和學
生踢足球、卻厭惡學生打小報告;有的說他以前是大律師、又
是牧師;有的說他仗義疏財,好多慈善機構都是他籌辦的;有
的說他精通七國語言;有的說他重視傳統,《四書》滾瓜爛
熟,莎翁故典也俯拾即是;有的說他主持宗教儀式時從來毋需
翻閱《公禱書》和《古今聖詩集》;有的說他在舊翼的教室上
課,新翼的盡頭也聽得見他的聲音。還有的說他在早會領唱
時,歌聲從禮堂飄揚到舊翼的走廊、在新翼拐了個彎、然後越

過寬廣的綠茵地、帶著陽光和小草的清薰、順著蜿蜒的車路一直蔓延到山下。

校刊出版,別離的跫音也近了。最後一次早會,選唱的是"Morning has broken"。七年裡,這首聖詩早已反覆唱誦了無數遍,但唯有這次,才真正領會了其中的意思:黎明來臨了,就像世上的第一個黎明。畫眉在歌唱,唱著第一隻小鳥唱過的歌,園中的小草還帶著宿夜的露珠。新的一天開始,整個世界也煥然一新。我一面唱,一面習慣性地向禮堂的牆上望去。那裡沒有掛上任何畫像,而我卻彷彿看到施校長熟悉的笑顏。在這個恬靜的港灣中,我們脫胎換骨,擁有了新的世界,獲得了新的生命。靜觀萬物皆自得,四時佳興與人同。生意盎然的早晨,我們應該對造物者懷抱一顆感恩的心。

離開母校業已十載。並未成為基督徒,卻始終喜歡在閒暇時唱聖詩。今年七月的一夜,接到聞名已久的馮教授來電。他剛和另外三位五、六○年代肄業的學長組成《施玉麒校長紀念專刊》編輯部,幾經周折找到我,希望轉載九四年校刊的專輯。真是機緣巧合!早些日子,我還在大陸;遲些日子,我已去了臺灣。我驚嘆道。冷卻多年的母校情懷,又在心中復燃了。近一個月,都在修改舊文。增補資料的過程中,更發現今年是施校長的百齡誕辰——一切似乎早就註定。今天,在東海之外,在一個人的聖誕,端詳著紀念刊的封面,施校長笑顏裡的陽光竟滿溢了全屋。我為這個熟悉而素昧平生的人而自豪。我知道,無論他的孩子們呼喚"George She"還是「施玉

麒」，都會聽到他在綠茵地上蔓延的活潑歌聲，都會感受到一個截然不同的香港。那個香港融匯了教師的智慧、牧師的仁愛、律師的正義，那個香港有著聖徒的虔敬、儒者的春容，也有著莎翁的優雅。那個香港滿溢著陽光般燦爛的笑顏。

2004.12.24.

後記
牆外行人，牆裡佳人笑

　　我欣賞才氣，但不欣賞才子氣。才子必有才氣，而有才子氣的未必是才子。《左傳》中，楚成王稱讚晉公子重耳「文而有禮」。博文而約以禮、才富而躬自謙，戛戛乎難哉！歷年來看到太多有才子氣的人，退而省之，自己原來僅有的那一縷作家夢逐越來越縹緲。一進研究所，每天都在趕論文，乾脆完全停止了創作。母親見我勞累，提議為我在宿舍添置一部電視機。我婉拒說：已經有一部迷你hi-fi，夠了。Hi-fi只會佔據耳朵，眼睛還聽使喚。如果有了電視，聽覺、視覺全被佔據，什麼事情都做不成。因此，數載的論文寫作生活，幾乎全在音樂相伴下度過。

　　轉眼博士畢業，有一、兩個月的時間賦閒在家。忽然，一向為我所厭惡的才子氣無名而生，驅使我提筆寫點關於音樂的東西。大約幾年下來聽的音樂，就在這時發酵了。二○○四年二月，在網上登出一篇稚嫩的隨筆後，意外地欲罷不能。於是我立下一個宏願，要在年底前完成四十篇。二○○四也是我驛馬星動之年，從香港到岳陽、到紹興、到杭州、揚州、漢口、

北京，直至來臺灣任教，一直沒有輟筆。聖誕前夕，這個願望竟達成了。

假如說音樂是「牆裡佳人」的笑聲，我正是那不得其門而入的「牆外行人」。樂理知識淺薄，雖學過點聲、器樂和舞蹈，都鮮克有終。因此，這些小文章固然強字之曰「音樂隨慶筆」，「隨筆」成分卻每有喧賓奪主之嫌，如〈前身夢裡字阿　〉、〈幾度江南綠〉便是。有的內容雖然是實情實話，敘述起來反有些假，如〈外婆與時代曲〉、〈鄉愁七韻〉是也。還有的歌曲，因為太喜歡，老早以前便自行譯成中文、犖括成長短句；現在不忍割愛，遂一古腦的堆進〈一些鏡花水月的數據〉、〈一曲星辰韻，流光相與隨〉等，真所謂夾砂石而俱下。由此可見，縱使那才子氣於我心無名而生，真正的才氣卻並沒有「相與隨」。

然而值得慶幸的是，每篇隨筆登出後，都得到網友們良好的反應，有的配置音樂，有的補充資料，有的熱情支持，有的善意批評，也有的擇菁拔尤，將之刊載於臺港大陸的報章。在嚴冷的象牙塔之外，我感受到濃郁的人情味。至於施伯伯、Auntie Rebecca、趙寧校長先後為這本小書命序，更教我有蓬蓽生輝之感。

書中的這些隨筆似乎很「永恆」：我是說沒有什麼時效性。無論義大利的歌劇、老上海的時代曲、法國的香頌、阿根廷的探戈，還是前蘇聯衛國戰爭時期的歌曲，談及的音樂大都偏向舊日的。經過歲月的沉澱和過濾，音樂所蘊藏人類共有的

後記　牆 外 行 人 ， 牆 裡 佳 人 笑

性靈才會超越語言、種族、地理、宗教、政治的畛域而釋放，
這是我一己的認知。書稿在〇四年底完成後，隨即交往出版
社。不過在緊接著靜待出版的一年中，才發現這些東西並不太
「永恆」：《杜蘭朵》又在香港熱演，帕華洛帝舉行臺中音樂
會，Omara Portuondo 來臺港巡迴演出，Ibrahim Ferrer 卻不幸
去世，小野麗莎發行新專輯，林夕也推出了《字傳》，EMI 再
版了一系列老唱片，黎錦光的作品集即將刊行……這些有可能
令隨筆更加生色的新資料，看來是沒有補入的希望了。但轉念
一想：這一年來，當日無名而生的才子氣早已無名消殞，補不
補入新資料，又與我何干？宋儒程伊川說：「作文害道」。是
時候回到正事上了。當然，在未來的日子裡，我會繼續安份地
當我的「牆外行人」，雖然我並不知道，循著繆思的歌聲，日
後是否眞有機會找到她深鎖於牆內的粲然容顏。

<div align="right">

陳煒舜

2006.2.26

</div>

附錄　各章引文作者一覽表

1.那個百合花盛開的黃昏	〈慶春澤〉：著者矉括 〈Terra Straniera〉：Marletta 詞，著者譯配
3.杜蘭朵與茉莉花	〈茉莉花〉：廣東民歌
4.最後的貴族	〈Средь Шумного Бала〉：A. K. Толстой 原詩
7.相印是秋星	〈星心相印〉：范煙橋詞 〈黃葉舞秋風〉：范煙橋詞 〈夜來香〉：黎錦光詞
8.等著你回來	〈等著你回來〉：嚴折西詞 〈秋夜〉：小珠詞 〈如果沒有你〉：嚴折西詞 〈葡萄美酒〉：吳承達詞
9.旋律老上海	〈晚風〉：黃霑詞
11.尋找俄羅斯的靈魂	〈Всегда Ты Хороша：Б. Мокроусов 詞 〈夜歌〉：俄國民歌，李抱忱譯詞
12.玫瑰人生	〈La Vie En Rose〉：Edith Piaf 詞，著者譯配
13.她的名字，也許，是韶光	〈La Signora Di Trent'Anni Fà〉：Guido Leone 詞，著者譯配 〈鳳棲梧〉：著者矉括
14.一九六三年，伊帕內瑪女郎就這樣望著大海出神	〈A Garota Ipanema〉：Vinícius de Moraes 詞
15.繆思忘記了	〈小鳥〉：汪鋒詞
18.回憶的星子	〈明星〉：黃霑詞

19.如歌褪變的旅程	〈你快樂所以我快樂〉：林夕詞 〈一萬一千公里〉：林夕詞 〈紅豆〉：林夕詞 〈郵差〉：林夕詞
21.當你愛我那一天	〈El día que me quieras〉：Carlos Gardel 詞，著者譯配 〈東方之日〉：《詩‧齊風》
22.雷庫奧納之虹	〈Noche Azul〉：Ernesto Lecuona 詞 〈是這樣的〉：鍾曉陽詞 〈Malague?a〉：Ernesto Lecuona 詞
23.燃燒的月亮	〈Se nos rompió el amor〉：Rocio Jurado 詞，著者譯配
24.一些鏡花水月的數據	〈Silencio〉：R. Hernández 詞，著者譯配 〈Orgullecida〉：Eliseo Silveira 詞 〈少年遊〉：著者檃括
26.前身夢裡字阿麼	〈七律‧隋煬帝陵〉：著者作 〈春江花月夜〉：隋煬帝詩 〈野望〉：隋煬帝詩
27.古樂的碎片	〈越人歌〉：劉向《說苑‧善說》錄 〈題郡齋壁詩〉：包拯詩 〈待時歌〉：羅貫中作
28.黎明皎皎，薔薇處處	〈薔薇處處開〉：陳歌辛詞 〈Mattinata〉：R. Leoncavallo 詞，著者譯配
29.飄零的落花	〈西子姑娘〉：傅清石詞 〈飄零的落花〉：劉雪庵詞
30.幾度江南綠	〈似水年華〉：灰白色詞 〈Ed ? s?bito sera〉：S. Quasimodo 詩

31.皇冠上圓潤的東珠	〈尼山薩滿傳〉節錄：滿洲民間作品，莊吉發譯，著者酌改 〈悠悠扎〉：滿洲民歌
32.在海市蜃樓背後	〈Suliko〉：薛范譯 〈塔里木夜曲〉：哈薩克民歌，王洛賓譯
34.噶瑪蘭啊，噶瑪蘭	〈Kaisianem〉：噶瑪蘭民歌
35.他鄉故國	〈Bengawan Solo〉：Bapak Gesang 詞 〈晚霞〉：爾明選曲
36.紅櫻桃・藍鈴花・白雛菊	〈Londonderry Air〉：愛爾蘭民歌，著者譯配 〈Bluebells of Scotland〉：蘇格蘭民歌
37.永不復返的純真	〈Aura Lee〉：W. Fosdick 詞，著者譯配 〈Green Leaves of Summer〉：Dimitri Tiomkin 詞
38.一曲星塵韻，流光相與隨	〈Stardust〉：M. Parish 詞，著者譯配 〈揚州慢〉：著者檃括
39.咖啡色的曼西尼	〈Meglio stasera〉：Johnny Mercer 詞 〈Mona Lisa〉：Evans Raymond 詞
40.歌聲在綠茵地上蔓延	〈七律・施玉麒校長百齡冥誕〉：著者作 〈Lord of the Dance〉：Sydney Carter 詞

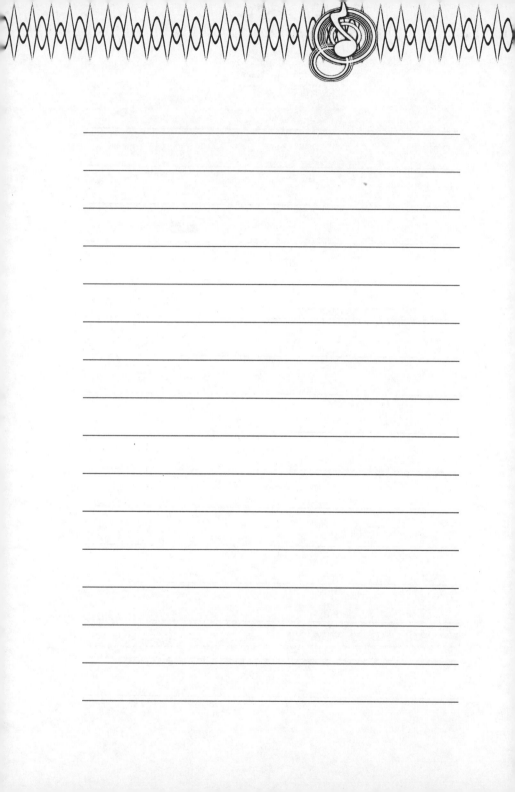

尋找繆思的歌聲

揚智音樂廳 25

著　　者／陳煒舜

出 版 者／揚智文化事業股份有限公司

發 行 人／葉忠賢

總 編 輯／林新倫

執行編輯／姚奉綺

登 記 證／局版北市業字第 1117 號

地　　址／台北市新生南路三段 88 號 5 樓之 6

電　　話／(02)23660309

傳　　眞／(02)23660310

劃撥帳號／19735365　戶名：葉忠賢

法律顧問／北辰著作權事務所　蕭雄淋律師

印　　刷／大象彩色印刷製版股份有限公司

初版一刷／2006 年 4 月

Ｉ Ｓ Ｂ Ｎ／957-818-786-6

定　　價／新台幣 300 元

Ｅ - ｍ ａ ｉ ｌ／service@ycrc.com.tw

國家圖書館出版品預行編目資料

尋找繆思的歌聲 / 陳煒舜著. -- 初版. -- 臺
北市：揚智文化, 2006[民 95]
　面；　公分

ISBN 957-818-786-6(平裝)

1. 流行音樂 - 文集

910.7　　　　　　　　　95005216